Anglo-Hispana

Cinco siglos de autores, editores y lectores entre España y el Reino Unido

Five centuries of authors, publishers and readers between Spain
and the United Kingdom

Edición a cargo de / Edited by
FERNANDO BOUZA

Old Hall, Lincoln's Inn, Londres
16–20 de abril de 2007

Old Hall, Lincoln's Inn, London
April 16th–20th 2007

MINISTERIO
DE CULTURA

DIRECCIÓN GENERAL
DEL LIBRO.
ARCHIVOS
Y BIBLIOTECAS

Cubierta: Estampa de William Faithorne, en el *Lexicon Tetraglotton* de James Howell (Londres, 1659-1660).

Catálogo general de publicaciones oficiales
http://publicaciones.administracion.es

http://www.mcu.es

MINISTERIO DE CULTURA

Edita:
© SECRETARÍA GENERAL TÉCNICA
Subdirección General
de Publicaciones, Información y Documentación

© del texto: Fernando Bouza

© de la traducción: Jenny Dodman

NIPO: 551-07-019-9
ISBN: 978-84-8181-334-0
Depósito legal: M-15.173-2007

Imprime: JULIO SOTO IMPRESOR, S.A.

MINISTERIO
DE CULTURA

Carmen Calvo Poyato
Ministra de Cultura

Antonio Hidalgo López
Subsecretario de Cultura

Rogelio Blanco Martínez
Director General del Libro, Archivos y Bibliotecas

España ha tenido la fortuna, en 2007, de ser el país designado como *Market Focus* en la Feria del Libro de Londres, una de las más prestigiosas y pujantes ferias internacionales del libro. Para hacer honor a esta invitación, el Ministerio de Cultura al que represento ha querido corresponder con la programación de un amplio abanico de actividades culturales. El objetivo central es presentar a todas las «gentes del libro», y sobre todo a los británicos, la literatura y la cultura españolas.

Para la organización de las actividades previstas por el Ministerio de Cultura, que incluyen exposiciones, seminarios, conferencias y un concierto, se ha contado con la valiosa colaboración de la Embajada de España y del Centro del Instituto Cervantes en Londres, así como de la Federación de Gremios de Editores de España (FGEE) y del Instituto Español de Comercio Exterior (ICEX).

La exposición bibliográfica *ANGLO-HISPANA* destaca dentro del programa como oferta principal; en ella han invertido sus esfuerzos no sólo este Ministerio, sino también muchas otras instituciones españolas.

Su comisario, el profesor Fernando Bouza, ha realizado un erudito y paciente trabajo de investigación en numerosas bibliotecas y archivos españoles, habiéndose propuesto indagar, desde sus mismas fuentes, en las relaciones literarias, en el sentido más amplio del término, entre el Reino Unido y España. Fruto de esta búsqueda son sus conclusiones, que pueden leerse en esta publicación, así como la selección de más de setenta piezas representativas e ilustrativas. Gracias a ellas se demuestra la amplitud y fecundidad de que gozaron, desde finales del siglo XV, estas relaciones, que culminaron en dos movimientos singulares y vivos hasta nuestros días: el hispanismo inglés y la anglofilia cultural de numerosos intelectuales españoles.

La exposición se nutre fundamentalmente, como no podría ser de otro modo, de obras procedentes de la mayor de nuestras bibliotecas: la Biblioteca Nacional, que una vez más demuestra ser una institución incomparable que alberga auténticos tesoros de la cultura europea. Aquí se exponen muchas joyas bibliográficas procedentes de colecciones como las de don Luis de Usoz y la de don Pascual de Gayangos, que dan testimonio del interesante trasvase anglo-español de ideas, libros y lecturas. Agradezco desde aquí a los responsables de nuestra gran institución bibliotecaria el esfuerzo realizado para ofrecernos estos valiosos ejemplares. Estoy segura de que su contemplación constituirá un auténtico disfrute tanto para los numerosos bibliófilos e hispanistas de Gran Bretaña como para todos los que se acerquen a visitar la muestra.

Otras prestigiosas instituciones, como el Archivo Histórico Nacional, la Real Biblioteca, la Biblioteca del Real Monasterio de El Escorial y la Fundación Lázaro Galdiano han accedido también generosamente a prestarnos algunos de sus fondos. Estas aportaciones enriquecen, cualitativamente, el valor de la exposición.

Creo que, además de para el disfrute estético y artístico, la muestra servirá para recordarnos la importancia del libro en las relaciones entre los pueblos y en la evolución de la historia de la humanidad. La selección llevada a cabo por el profesor Bouza nos muestra las obras, literarias y pedagógicas, que reflejan el gran esfuerzo de traductores, editores e impresores por favorecer la intercomunicación de los tesoros literarios y el conocimiento mutuo de las lenguas.

También nos pone en contacto, gracias a los lectores y a las bibliotecas que se constituyeron en dos imperios sucesivos en la historia, no sólo con la realidad y las consecuencias de los conflictos políticos, ideológicos o de religión, sino también con el profundo interés humanístico y la admiración por los personajes y mitos nacidos en las letras españolas o en las inglesas. Nos revela cómo se logra conocer un país, una lengua y una cultura a través de la lectura. En definitiva, la exposición da fe de la recepción mutua de dos culturas situadas en espacios alejados dentro del solar europeo y poseedoras de lenguas diferentes, que fueron capaces de reflejar su esplendor individual en el espejo de la otra; es decir, de dos culturas, la española y la inglesa, que no se mantuvieron ni ajenas ni alejadas.

Por ello, es para mi un gran placer presentar una exposición que espero servirá no sólo para ilustrar sobre las amplísimas relaciones culturales existentes en el pasado entre ambos países, sino también para enriquecer y afianzar las presentes y, sobre todo, para asegurar con optimismo las futuras.

Carmen Calvo
Ministra de Cultura

Spain has had the good fortune, in 2007, to be designated Market Focus Country at The London Book Fair, one of the most prestigious and vigorous international book fairs. To correspond to this invitation, the Ministry of Culture that I represent has decided to schedule a wide range of cultural activities with the main aim of presenting Spanish literature and culture to all the «book people», and especially the British book industry.

In the organization of the activities planned by the Ministry of Culture, including exhibitions, seminars, lectures and a concert, we have been able to call on the invaluable assistance of the Spanish Embassy and the Cervantes Institute Centre in London, as well as the support of the Spanish Federation of Publishing Trades (Federación de Gremios de Editores de España, FGEE) and the Spanish Foreign Trade Institute (Instituto de Comercio Exterior, ICEX).

The *ANGLO-HISPANA* bibliographical exhibition stands out as one of the main attractions of this programme; it is the fruit of the efforts not only of this Ministry, but also of many other Spanish institutions.

The exhibition's curator, Professor Fernando Bouza, has undertaken patient, erudite research in numerous Spanish libraries and archives in a quest to investigate, using source material, the literary ties, in the widest sense of the term, between the United Kingdom and Spain. His efforts have garnered the conclusions that can be read in this publication, together with a selection of over seventy representative and enlightening samples that allow us to recreate the breadth and fecundity of these links since the end of the 15th century, culminating in two unique movements still thriving today: British Hispanism and the cultural Anglophilia of countless Spanish intellectuals.

Basically, as is inevitable, the exhibition draws on works from the largest of our libraries, the Biblioteca Nacional, which once more demonstrates that it is an incomparable institution housing true jewels of European culture. This display includes many bibliographical treasures from collections such as those of Luis de Usoz or Pascual de Gayangos, which bear testimony to the very interesting Anglo-Spanish to and fro of ideas, books and lectures. Let me take this opportunity to thank those responsible at our great library for the work they have put in to provide us with these valuable specimens. I am confident that just gazing on them will bring great delight not only to the numerous bibliophiles and Hispanists in Great Britain but also to everyone who comes to view the exhibits.

Other prestigious institutions, such as the National Historical Archive, the Royal Library, the Library at the Royal Monastery of El Escorial, and the Lázaro Galdiano Foundation, have also generously agreed to lend us some of their treasures. These contributions add to the qualitative value of the exhibition.

Apart from providing us with these aesthetic and artistic delights, I believe this display will also help to remind us of the importance of books in the relations between peoples and in the evolution of the history of mankind. The selection made by Professor Bouza reveals a literary and pedagogical oeuvre reflecting how translators, printers and publishers have striven to foster inter-communication of literary treasures and a mutual awareness of foreign tongues.

Thanks to the readers and the libraries that were set up in our two empires that followed each other in history, this exhibition brings us into contact not only with the reality and consequences of political, ideological or religious conflicts, but also with a profound interest in humanism and the admiration aroused by the characters and myths arising in Spanish and English letters. It reveals to us how it is possible to understand a country, a language and a culture through reading. In short, the exhibition attests the mutual interaction of two cultures located in geographically distant spaces on the map of Europe and expressed in two different languages, yet each capable of reflecting its individual splendour in the mirror of the other; in other words, two cultures, that of Spain and that of Britain, that did not remain apart or distant.

That is why it is a great pleasure for me to prologue an exhibition I hope will shed light on the vast cultural relationships that existed between both countries in the past and also help enrich and strengthen our present ties as well as ensuring, above all, optimism about future links.

Carmen Calvo
Minister for Culture

EXPOSICIÓN

CATÁLOGO

COMISARIO
Fernando Bouza Álvarez

COORDINACIÓN (MINISTERIO DE CULTURA)
Mónica Fernández Muñoz
Subdirectora General de Promoción del Libro, la Lectura y las Letras Españolas

Isabel Ruiz de Elvira Serra
Jefa del Área de las Letras

COORDINACIÓN (EMBAJADA DE ESPAÑA EN LONDRES)
Juan Mazarredo Pamplo
Jefe de la Oficina Cultural

MONTAJE
Montajes Alcoarte

SEGUROS
STAI

TRANSPORTES
TTI

AUTOR
Fernando Bouza Álvarez

TRADUCCIÓN AL INGLÉS
Jenny Dodman

COORDINACIÓN
Isabel Ruiz de Elvira Serra

DISEÑO Y PRODUCCIÓN
Fernando Villaverde Ediciones

FOTOGRAFÍAS
© Jesús María Langa: pp. 34 abajo, 41 arriba, 42, 43, 44 abajo, 73 arriba y 75

Biblioteca Nacional de España: el resto

El Ministerio de Cultura agradece su colaboración a la Embajada de España en Londres, al Instituto Cervantes de Londres y a las Instituciones que han accedido a prestar sus fondos para realizar esta exposición: Patrimonio Nacional y Fundación Lázaro Galdiano.

ÍNDICE / SUMMARY

One important way to learn about peoples and cultures is through books. With the exhibition *ANGLO-HISPANA. Five centuries of authors, publishers and readers between Spain and the United Kingdom*, the Directorate-General of Books, Archives and Libraries hopes to offer an exhibition of the incessant movement of literary motives, images, authors, titles and books that was established between both countries during the five centuries between the times of Queen Elizabeth I and King Philip II and the first third of the last century.

In order to be able to convert the initial idea into an exhibition that would be representative and at the same time visually attractive for visitors, we consulted one of the greatest experts on the circulation of written ideas and images in modern Europe: Professor Fernando Bouza, who was immediately enthusiastic about the project. He designed the main outlines and selected, with the zeal of the bibliophile, the best examples from almost five hundred items in five libraries.

Professor Bouza has selected a representative series of original items from the National Historical Archive, the National and Royal libraries, the Monastery of El Escorial and the Lázaro Galdiano Foundation, proving the wealth of the collections in English or related to the United Kingdom that are kept in Spain and which allow to reconstruct this shared history on five pillars.

In the section MYTHS AND THEMES, we find great characters that were created in Spain or the United Kingdom but are definitely installed in the collective imagination, such as Don Juan, Don Quijote, the *Pícaro*, the Celestina, Lazarillo, Hamlet, Ossian, etc. The second section, AUTHORS, offers an overview of the works that have been translated from both countries, with an attempt to indicate the great milestones in reading, as well as mutual influences in literature and in fields such as philosophy and science. The continuous movement of books and readings that is evoked in the section PUBLISHERS AND PRINTERS intends to reflect the existence of publishers in Spanish in the United Kingdom and publishers in English in Spain. The section DICTIONNARIES AND GRAMMAR BOOKS: LANGUAGE TEACHING deals with the interest in learning other languages for practical reasons in Renaissance times, with a collection of grammars, dictionaries and other items. Finally, the cornerstone of mutual knowledge through books, READERS AND LIBRARIES: this section of the exhibition includes some of the items in English or from the United Kingdom that belong to the Spanish bibliographic heritage and which evoke the great collections held by Philip II, the Count of Gondomar, William Godolphin, the Public Royal Library of the Borbons, Luis de Usoz, Pascual de Gayangos and José Lázaro.

To conclude, I would like to thank the Spanish Embassy and the Instituto Cervantes in London for their inestimable support, generosity and enthusiasm in collaborating with us on this activity, which highlights the links that unite the two nations.

Rogelio Blanco Martínez
Director-General of Books, Archives and Libraries
Spanish Ministry of Culture

Una vía importante de acercarse los pueblos y las culturas es a través de los libros. Con la exposición *Anglo-Hispana. Cinco siglos de autores, editores y lectores entre España y el Reino Unido*, la Dirección General del Libro, Archivos y Bibliotecas espera ofrecer en Londres una muestra del incesante movimiento de motivos literarios, imágenes, autores, títulos y libros que se estableció entre ambos países a lo largo de los cinco siglos que separan los tiempos de la reina Isabel I y Felipe II del primer tercio de la pasada centuria.

Para poder plasmar la idea inicial en una muestra que fuera representativa, y a la vez visualmente atractiva para todo el público visitante, hemos acudido a uno de los mayores expertos sobre la circulación de ideas escritas y de imágenes en la Europa moderna: el profesor Fernando Bouza, quien enseguida se entusiasmó con el proyecto, trazó las líneas principales y seleccionó, con ardor de bibliófilo, los mejores ejemplares de entre casi quinientas piezas en cinco bibliotecas.

De este modo, el profesor Bouza ha seleccionado una serie representativa de piezas originales, procedentes del Archivo Histórico Nacional y de las bibliotecas Nacional y Real, del Monasterio de El Escorial y de la Fundación Lázaro Galdiano, que muestran la riqueza de los fondos ingleses o relacionados con el Reino Unido que se conservan en España y que permite reconstruir esta historia compartida a través de cinco ejes.

En la sección MITOS Y TEMAS encontramos a grandes personajes creados en España o en el Reino Unido, pero definitivamente asentados en la imaginación colectiva, como Don Juan, Don Quijote, Lazarillo, la Celestina, el Pícaro, Hamlet, Ossián, etc. La segunda sección, AUTORES, ofrece un panorama de las obras traducidas de ambas procedencias, intentando señalar los grandes hitos de la lectura, así como influencias mutuas en la literatura y, también, en campos como la filosofía o la ciencia. El continuo movimiento de libros y lecturas que se evoca en el apartado EDITORES E IMPRESORES quiere reflejar la existencia de una imprenta española en el Reino Unido y una imprenta inglesa en España. El interés por el conocimiento de otras lenguas, renacentista e impulsado por razones prácticas, tiene su fruto en las gramáticas, diccionarios y otros útiles que componen el apartado DICCIONARIOS Y GRAMÁTICAS: LA ENSEÑANZA DE LA LENGUA. Finalmente, la pieza esencial del conocimiento mutuo a través de los libros, LECTORES Y BIBLIOTECAS: este eje de la muestra comprende algunas de las piezas inglesas o provenientes del Reino Unido que forman parte del patrimonio bibliográfico español y que evocan las grandes colecciones de Felipe II, el Conde de Gondomar, William Godolphin, la Biblioteca Real Pública de los Borbones, Luis de Usoz, Pascual de Gayangos y José Lázaro.

Quisiera concluir agradeciendo, además de esta valiosa labor del comisario, el inestimable apoyo de la Embajada de España en Londres y del Instituto Cervantes de Londres que, de forma generosa y entusiasta, han querido colaborar con nosotros en esta actividad que pone de relieve los nexos de unión entre las dos naciones.

Rogelio Blanco Martínez
Director General del Libro, Archivos y Bibliotecas
Ministerio de Cultura

Spain's National Library is very proud to contribute a very important selection of its bibliographical treasures to the magnificent *ANGLO-HISPANA* exhibition organized in London by the Directorate-General for Books, Archives and Libraries within the framework of Spain's participation as the Market Focus at the 2007 London Book Fair.

It is a magnificent opportunity to select, from among the numerous holdings of National Library, some works that can allow conclusions to be drawn on the history of relations between Spain and Britain, especially in social and cultural circles.

With this rigorous selection by the exhibition's curator, Professor Fernando Bouza, particularly among the collections of the National Library but also through the documentation held at the Library of the Royal Palace, the National Historical Archive and the Lázaro Galdiano Foundation, it is now possible to analyze the rich links that have existed between both countries since the 16th century.

The items provided by the National Library for this exhibition are mainly printed books although it is also possible to view a few manuscripts, drawings, periodicals and archive documents. The thread running through the display is the presentation of editions of works by Spanish authors translated into English and Spanish translations of British writers from a range of historical periods and disciplines, not only literature but also religion, philosophy or history. The exhibition's curator has not overlooked the bibliographical tools that allow us to understand and learn about other languages (dictionaries, grammars, manuals) or the ties between publishers originating in both countries, much less the great importance of Spanish bibliophiles who accumulated English books in their collections or the British booklovers specializing in Spanish works.

Finally, I should like to highlight the value of the close collaboration between the two institutions of the Ministry of Culture in order to carry out this initiative in support of the presence of Spain publishing industry at the London Book Fair.

Rosa Regás
Director of
The National Library of Spain

La Biblioteca Nacional de España está muy orgullosa de contribuir con una importante selección de sus fondos bibliográficos a la magnífica exposición que, con el título *Anglo-Hispana*, organiza en Londres la Dirección General del Libro, Archivos y Bibliotecas en el marco de la representación española como Market Focus en la London Book Fair de 2007.

Es una magnífica oportunidad para seleccionar, entre el cuantioso fondo de la Biblioteca Nacional de España, algunas obras que permiten establecer conclusiones sobre la historia de las relaciones hispano-inglesas, sobre todo en los ámbitos sociales y culturales.

Tras una rigurosa selección realizada por el comisario de la muestra, el profesor Fernando Bouza, sobre todo entre la colección de la Biblioteca Nacional de España pero también entre la documentación que conserva la Biblioteca de Palacio, el Archivo Histórico Nacional y la Fundación Lázaro Galdiano, es posible analizar las ricas relaciones establecidas entre los dos países desde el siglo XVI.

Los fondos que la Biblioteca Nacional de España aporta a la exposición son principalmente impresos, aunque también se pueden contemplar algunos manuscritos, dibujos, publicaciones periódicas y documentos de archivo. El discurso expositivo se materializa en ediciones de autores españoles traducidas al inglés y en libros de escritores ingleses en versión española, de diferentes épocas y disciplinas, no sólo literarias sino también religiosas, filosóficas o históricas. El comisario de la exposición no ha olvidado las herramientas bibliográficas que permiten la comprensión y aprendizaje de otras lenguas —diccionarios, gramáticas, manuales—, la conexión entre editores procedentes de ambos países ni la importancia de los bibliófilos españoles que atesoraron obras inglesas entre sus fondos o la de los coleccionistas ingleses de obras españolas.

Finalmente, quiero resaltar el valor de la estrecha colaboración entre las dos instituciones del Ministerio de Cultura para llevar a cabo esta iniciativa que apoya la presencia de la industria editorial española en la London Book Fair.

Rosa Regás
Directora de la
Biblioteca Nacional de España

Anglo-Hispana

Cinco siglos de autores, editores y lectores
entre España y el Reino Unido

FERNANDO BOUZA

*D*e los libros y de las lecturas se puede afirmar lo mismo que el galés James Howell
decía de las palabras, que, como embajadores del alma, van y vienen sin cesar, *to
and fro*, de un sitio a otro, acá y allá[1]. En 1591, el rey de Escocia Jacobo VI Estuardo, más
tarde Jacobo I de Inglaterra, publicó en Edimburgo un poema titulado *The Lepanto* sobre
la victoria de un «Spaniol Prince», don Juan de Austria[2]. Antes de que acabara la centu-
ria, en 1598, aparecía en Valencia *La dragontea* [cat. 2], el poema épico que Lope de Vega
dedicaba a la última empresa de Sir Francis Drake y, aunque el marino era enemigo prin-
cipal de la Monarquía de España, el Fénix no dejó de retratarlo con tintes de caballero
cortesano[3]. Dos años antes, como en un juego de espejos, Londres había visto aparecer
una nueva edición de *The pleasant historie of the conquest of West India* de Francisco López de
Gómara, traducida por Thomas Nichols [cat. 1], una obra en la que Hernán Cortés apa-
recía como «the most woorthie prince»[4].

Medio siglo después, durante el tiempo que duró su prisión en la fortaleza de
Carisbrooke, Carlos I Estuardo se dedicó a leer el tratado de Juan Bautista Villalpando
sobre el templo de Salomón, una hipotética restitución del edificio que está llena, como
se sabe, de alusiones al monasterio del Escorial[5]. Por aquellos mismos años, en la madri-
leña biblioteca de la Torre Alta del Alcázar, Felipe IV podía abrir las páginas de su pro-
pio ejemplar del *Mundus alter et idem*, la implacable sátira en la que el obispo Joseph Hall
describe un imaginado mundo austral[6]. La presencia de libros de naturaleza utópica no
era rara en la colección del rey, donde también se encontraba una traducción castellana
de la *Utopía* de Tomás Moro [cat. 16], obra que, y esto no parece casual, cerraba el con-
junto al ocupar su último y postrer lugar[7].

Ecos de Lepanto y de un «Spaniol Prince» en la corte escocesa de los Estuardo.
Francis Drake y Hernán Cortés elevados a la categoría de mitos en los países que más
hubieran debido odiarlos. Dos utópicos ingleses en la biblioteca del Rey Planeta, una
utopía arquitectónica de estirpe hispana en el equipaje real en la isla de Wight. Hay bue-
nas razones históricas para explicar todos estos hechos, pero lo que interesa destacar
ahora es la manera tan elocuente en la que una historia de libros y lecturas puede arrojar
luz sobre la historia común de España y del Reino Unido.

El objetivo principal de la exposición *Anglo-Hispana. Cinco siglos de autores, editores y
lectores entre España y el Reino Unido* no es otro que ofrecer un panorama general del incesan-
te movimiento de motivos literarios, imágenes, autores, títulos útiles para la enseñanza o
la práctica del idioma, lecturas y libros que se estableció entre ambos países a lo largo de
los cinco siglos que separan los tiempos de la reina Isabel I y Felipe II del primer tercio
de la pasada centuria. Por razones de oportunidad, se ha considerado necesario restringir
el marco de las piezas expuestas a autores nacidos en los territorios actuales de las dos
antiguas metrópolis.

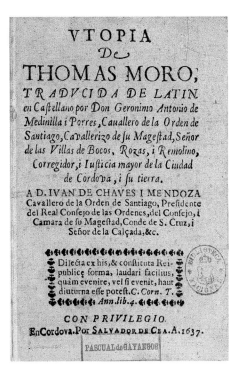

VTOPIA
De
THOMAS MORO;
TRADVCIDA DE LATIN
en Castellano por *Don Geronimo Antonio de*
Medinilla i Porres, Cavallero de la Orden de
Santiago, Cavallerizo de su Magestad, Señor
de las Villas de Bocos, Rozas, i Remolino,
Corregidor, i Iusticia mayor de la Ciudad
de Cordova, i su tierra.

A D. IVAN DE CHAVES I MENDOZA
Cavallero de la Orden de Santiago, Presidente
del Real Consejo de las Ordenes, del Consejo, i
Camara de su Magestad, Conde de S. Cruz, i
Señor de la Calçada, &c.

Dilecta ex his, & constituta Rei-
publicç forma, laudari facilius,
quàm evenire, vel si evenit, haut
diuturna esse potest. C. Corn. T.
Ann. lib. 4.

CON PRIVILEGIO.
En Cordova. Por SALVADOR DE CEA. A. 1637.

PASCUAL de GAYANGOS

Cat. 16

LA DRAGONTEA
DE LOPE DE VEGA
CARPIO.

Al Principe nuestro Señor.

& conculcabis leonem & draconem. Psal. 90.

TANDEM AQVILA VINCIT.

En Valēcia por Pedro Patricio Mey. 1598

Cat. 2

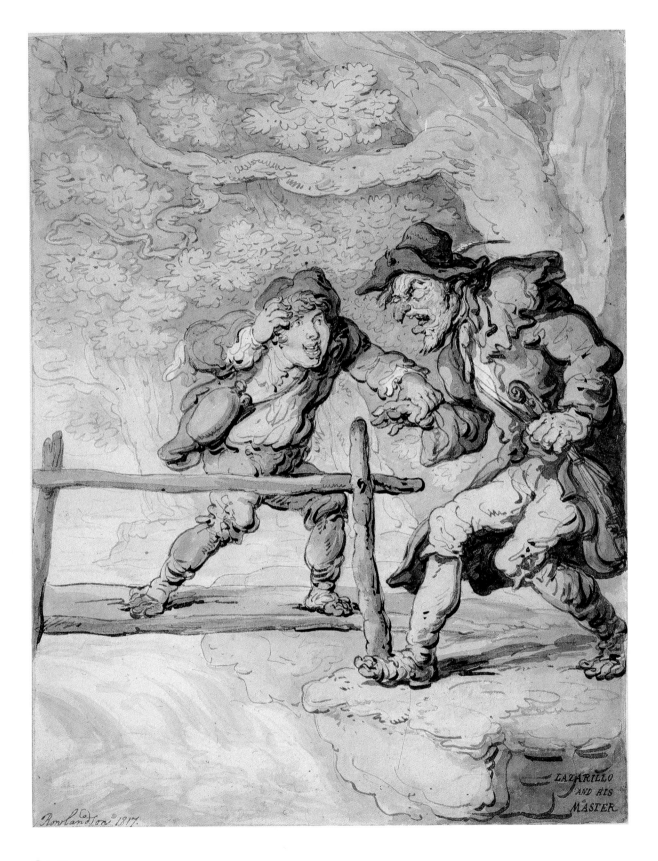

Cat. 10

La riqueza del acervo común hispano-británico que durante esos quinientos años se ha ido construyendo en torno a la cultura del libro es, sin duda, enorme. De tal porte que sus dimensiones y su calado superan, con mucho, las posibilidades de una muestra singular, tal es la nómina de autores y obras que se vinculan, de una manera o de otra, a la forja de esta historia compartida.

Personajes como el byroniano *Don Juan*, la *Duenna* de Sheridan y las *Spanish wives* de Mary Pix comparten lugar con el *Drake* lopesco, la *española inglesa* de Cervantes y toda la saga de curiosos impertinentes que encabeza George Borrow, para siempre don Jorgito el Inglés. Las estampas de Flaxman sirven de inspiración a Goya; Owen Jones lleva el alhambrismo a su esplendor septentrional; Hogarth graba a Sancho, como dibuja Rowlandson al Lazarillo [cat. 10]. Traduce Moratín a Shakespeare, Unamuno a Carlyle y a Spencer, Manuel Azaña a Borrow, León Felipe a Russell y Altolaguirre a Shelley. Wiffen hace inglés a Garcilaso, Lord Holland a Lope, Tobie Matthew a Teresa de Jesús, Mabbe tanto al pícaro Guzmán como a la vieja Celestina. Thomas Shelton, en suma, abre el camino para nuevas e insulares aventuras del *valorous and wittie knight errant* y para sus compañeros, *Cardenio* incluido.

Una bibliografía exigente y exhaustiva se ha dedicado a rastrear traducciones y préstamos, imágenes contrapuestas y compartidas, modas y desencuentros, las huellas primeras de la enseñanza de las lenguas respectivas y los orígenes del hispanismo como disciplina científica[8]. Sin dar en modo alguno la espalda a estos aspectos, la presente exposición privilegia también los aspectos específicos de la historia de la lectura, en especial lo relacionado con el consumo y la producción de libros, así como con la bibliofilia.

Para ello, se ha seleccionado una serie que consideramos representativa de piezas procedentes del Archivo Histórico Nacional y de las bibliotecas Real, Nacional, del Escorial y de la Fundación Lázaro Galdiano, que muestran la riqueza de los fondos ingleses o relacionados con el Reino Unido que se conservan en España. Es un auténtico placer mostrar nuestro agradecimiento a todas estas instituciones por la enorme ayuda prestada, pero muy especialmente a la Biblioteca Nacional de España, heredera de las importantes colecciones de Luis de Usoz, Pascual de Gayangos y, en parte, de los embajadores Gondomar y Godolphin, así como de las bibliotecas de la Torre Alta de los Austrias y de la Real Pública borbónica, donde, ya en 1795, se dispuso de un oficial encargado del «examen y arreglo de la Literatura inglesa», recayendo el nombramiento en José Miguel Alea[9].

La estructura de la exposición gira en torno a una serie de líneas vertebrales que se ocupan, respectivamente, de las obras y autores traducidos, de las labores editoriales que en cada uno de los dominios se desarrollan en la lengua del contrario, dando especial relieve a la publicación de útiles para la enseñanza del idioma, y, por último, de las huellas del coleccionismo del libro inglés en España. Serán éstos los asuntos de los que nos ocuparemos, a continuación, en el presente texto cuyas fuentes, en lo fundamental, provienen de los fondos de las antedichas instituciones prestadoras.

*L*a existencia de un movimiento continuo de libros y lecturas entre España y el Reino Unido es atestiguada, ante todo, por una rica y temprana actividad editorial empeñada en poner autores y obras a disposición de los respectivos públicos de lectores y, también, de hablantes, pues un número no pequeño de sus esfuerzos tiene que ver, como ya se ha dicho, con el interés por el aprendizaje de la lengua. Por supuesto, la mayor parte

de esa producción consistió en traducciones y adaptaciones, pero no siempre pasó por ellas, sino que derivó también en el establecimiento de una imprenta española en el Reino Unido y de una inglesa en España. Conviene adelantar que el alcance de esta última es, con mucho, menor que el de aquélla, aunque, no obstante, sus primeros frutos se pueden remontar ya al mismo Siglo de Oro[10].

Con frecuencia, las obras que se editaban en alguno de los establecimientos de esta, digamos, doble y entrecruzada imprenta aparecían con sus pies traducidos. Cabe encontrar, así, libros que se reclaman editados «in the King's press» y «at the Royal Printing House», en Madrid, «for John Francis Piferrer, one of his Majesty's printers», en Barcelona, o, sin más, «printed by Antony Murguia», en Cádiz[11]. Estos ejemplos españoles encuentran su paralelo en los trabajos de, entre otros, Ricardo del Campo, Henrique Woodfall, Eduardo Easton o Henrique Bryer[12]. Incluso más, en algunos casos el pie de imprenta identificaba claramente la doble condición de la tipografía, como las decimonónicas Imprenta Española e Inglesa de Vicente Torras[13] o la, más importante, Imprenta Anglo-hispana que Charles Wood regentaba en Londres, primero en Poppin's Court y después en Gracechurch Street [cat. 45][14]. Es a este último pie de imprenta al que alude el «Anglo-hispana» que da nombre a la presente exposición.

Charles (Carlos) Wood se hizo merecedor de un lugar destacado entre los impresores relacionados con la emigración española en la generosa Inglaterra de liberales y románticos que tan magistralmente retrató Vicente Llorens[15]. Fue gracias a su diligencia que la biblioteca del Ateneo Español de Londres pudo surtirse de los primeros libros necesarios para el comienzo de sus actividades docentes en 1829[16] y fue de las prensas que Wood regentaba de donde salieron títulos tan característicos de la producción literaria del exilio como *El español* de José María Blanco White o algunos de los *catecismos* prácticos del editor Rudolph Ackermann[17].

La imprenta en castellano en el Reino Unido vivió durante la primera mitad del siglo XIX uno de sus momentos de mayor esplendor. Hubo para ello, sin duda, causas de tipo comercial, pues las obras impresas en español no sólo se destinaban al antiguo mercado metropolitano, sino también al de las nacientes repúblicas americanas emancipadas. Por esos años, se asistió también a un extraordinario aumento del interés e, incluso, de la simpatía con la que se miraba lo español, como acertaría a resumir Andrés Borrego en un artículo escrito cuando ya había que lamentar la pérdida de aquel entusiasmo inicial.

Bajo el pseudónimo de *Spanish traveller* y por encargo de la embajada en Londres, Borrego publicó en 1866 «The affairs of Spain. Early causes of its unpopularity», un lúcido juicio sobre la historia reciente de las relaciones hispano-británicas. En él se señalaba cómo la resistencia contra Napoleón durante la Guerra de la Independencia y, después, la adopción de medidas como la abolición del Santo Oficio por el Trienio Liberal habían supuesto el florecimiento de una extendida hispanofilia colectiva[18]. Un buen ejemplo de ella sería la recepción de los emigrados liberales que huían de España, quienes, por supuesto, fueron los principales animadores de muchas de las impresiones en castellano hechas por entonces en el Reino Unido.

No hay que olvidar que, primero, ante todo por motivos confesionales, después por razones políticas, Inglaterra fue un refugio para expatriados españoles desde los tiempos de, por excelencia, Antonio Pérez, de la misma forma que también hubo «English Espanolized», como los llamaba James Wadsworth, que dirigieron sus pasos hacia España[19]. Y es que los cinco siglos de relaciones mutuas a los que pasa revista esta exposición no han estado exentos de conflictos, en los que también a los libros y a las im-

Cat. 45

LÓNDRES:

IMPRENTA ANGLO-HISPANA DE C. WOOD,
38, GRACECHURCH STREET.

Cat. 45, p. 264

prentas, agentes privilegiados de la propaganda y de la creación de estereotipos, les estaba reservado el protagonismo más activo.

Por poner sólo un ejemplo, los consejeros de Felipe II manejaron algunos extractos de ciertas obras inglesas que consideraban escritas «contra los españoles y contra el rey». En especial, su atención se centraba en *A declaration of Edmonde Bonners articles concerning the cleargye of London*, de John Bale, estimando inadmisibles los juicios que el autor hacía sobre las costumbres de un prototípico «Jacke Spaniard» o, en la traducción que se hizo para el monarca, «Juanico el español»[20]. Pero, en la misma ocasión, también se dejó constancia del comentario que a William Cecil le habían merecido algunos párrafos de la *Historia pontifical* de Gonzalo de Illescas, que no resultaban menos hirientes contra Isabel I[21].

En suma, *to and fro*, la hija de Ana Bolena no recibió menos denuestos que los que sus súbditos podían y sabían dedicar a Felipe II, el Demonio del Mediodía[22]. Una mano anónima alteró la inscripción del soberbio retrato de la soberana inglesa que figuraba en la colección *Sucesos de Europa* de Franz y Johannes Hogenberg, haciendo que allí donde se decía «Elizabet Dei Gratia Angliae Franciae et Hiberniae Regina» pasara a leerse «Elizabet Dei *Ira et Indignatione* Angliae Franciae et Hiberniae Regina»[23]. Y, agravio por agravio, no es más complaciente la imagen de Diego Sarmiento de Acuña, Conde de Gondomar, que abre el opúsculo de Thomas Scott titulado *The second part of vox populi* de 1624[24].

Desde el punto de vista cultural, las relaciones hispano-británicas siempre han sido amplias, cuando no profundas, desde finales de la Edad Media, aunque, por supuesto, han estado sometidas a las presiones coyunturales de la escena internacional[25]. Bien podría decirse que un capítulo esencial del humanismo hispano, el que se encarna en la figura de Juan Luis Vives, se desarrolla en la corte y en la universidad inglesas, siendo un lugar común vincular su periplo británico a la escritura, entre otras, de la influyente *Institución de la mujer cristiana* que el valenciano dedicó a la reina Catalina de Aragón[26]. De la misma manera, la Península es un escenario privilegiado para la fortuna continental del canciller Tomás Moro, de cuya vida se ocupó el poeta Fernando de Herrera[27] y cuya obra máxima, la *Utopía*, fue traducida al castellano[28] y también leída en latín, entre otros por Quevedo, conservándose un ejemplar de la edición lovaniense de 1548 que fue suyo y dejó anotado[29].

*L*a deriva confesional en la que se embarcó Europa durante la segunda mitad del siglo XVI dejó sus huellas en esas relaciones de forma indeleble, convirtiéndose tanto Inglaterra como España en sendos objetivos de armadas militares y tierras de misión.

Aparte de la Invencible, cuya realidad no dejó de trasladarse al mundo del libro[30], las armadas menores que se emprendieron a lo largo de la década de 1590 sirvieron, también, para mover las prensas en Inglaterra y en la Península. En 1596 veía la luz en Londres una *Declaración de las causas que han movido... a embiar un armada real... contra las fuerças del rey de España*, que se puede encabezar bajo Robert Devereux y Charles Howard[31]. La expedición de 1596 se saldó, como se sabe, con los saqueos de Cádiz y Faro, de donde se trajeron un buen número de libros, algunos de los cuales fueron a parar a Oxford y a Hereford[32].

La respuesta a estos desembarcos fue la organización de una nueva armada contra Inglaterra para el año de 1597 a cuyo mando debía ir el Conde de Santa Gadea, Adelantado Mayor y Capitán General de las galeras y armada del Océano. Como estudió

Henry Thomas, el Adelantado Martín de Padilla y Manrique hizo imprimir una proclama, posiblemente en Lisboa, para justificar las razones del Rey Católico ante los habitantes de Inglaterra, la cual se considera el primer documento impreso íntegramente en inglés en la Península, por entonces unida en la soberanía de Felipe II[33]. Inglaterra y España eran, pues, dos monarquías en letra de imprenta, que se enfrentaban en todos los frentes, incluido el tipográfico.

Uno de los casos más ilustrativos de esta rivalidad en las prensas se abrió con la publicación del tratadito titulado *Corona regia*, que, bajo el nombre de Isaac Casaubon, apareció con un falso pie de imprenta londinense (John Bill) en 1615[34]. Pese a su apariencia, la obra era una diatriba contra el rey Jacobo Estuardo impresa en los Países Bajos españoles, y las protestas del monarca anglo-escocés hicieron que se abriera un proceso en Bruselas destinado a aclarar quién era el verdadero autor y dónde se había editado. Diego Sarmiento de Acuña, Conde de Gondomar, por entonces embajador en Londres, se ocupó personalmente de recabar todas las noticias posibles sobre la falsificación, y entre los manuscritos que trajo consigo a España se encuentra una *Información* que describe con todo detalle el pleito bruselense. De ella se desprende que el autor de la *Corona regia* fue el erudito Erycius Puteanus y que fue impresa por Flavius en Lovaina, participando en la impresión, curiosamente, un oficial inglés llamado Henry Taylor[35].

En paralelo a esta lucha tipográfica que, como vemos, alcanzaba a la diplomacia, en la Península se vivía una auténtica obsesión por las impresiones en lengua romance que, se insistía, se intentaban introducir de forma fraudulenta desde Gran Bretaña. Circuló, incluso, una pormenorizada *Memoria de los libros que se ha entendido que han impreso los herejes para enviar a estos reinos de España*, en la que menudean los nombres de Cipriano de Valera y del impresor Ricardo del Campo (Richard Field)[36]. Por sí solas, las entradas de esta *Memoria* reflejan la amplitud y calado de la actividad tipográfica destinada a presumibles lectores españoles o americanos[37].

La pretensión de promover la religión reformada mediante la múltiple difusión de textos gracias a las prensas, sobre la que descansa esta imprenta isabelina en español, no fue, en modo alguno, privativa de los protestantes. Del lado del catolicismo romano, figuras como los jesuitas Robert Persons o Joseph Creswell se embarcaron abiertamente en la estampación de obras que, en este caso, estaban destinadas a las Islas Británicas. El primero promovió una imprenta secreta para la Misión de Inglaterra[38] y el segundo, publicista incansable, logró el apoyo de Felipe III para la instauración de una imprenta en el colegio inglés de Saint-Omer, en el entonces Artois español, del que, en efecto, salieron numerosos títulos destinados a cruzar el canal de La Mancha[39]. De Saint-Omer proceden libros como *The audi filia, or a rich cabinet full of spirituall ievvells*, de Juan de Ávila, traducido por Sir Tobie Matthew[40], o *The triple cord or a treatise prouing the truth of the roman religion*, atribuido a Lawrence Anderton, uno de cuyos ejemplares llegó a un colegio jesuítico español, indicándose, expresamente, que era «de la Missión de Inglaterra»[41].

Además, en una de las más elocuentes iniciativas de la tipografía contrarreformista, todo parece pensado en la producción de libros en Saint-Omer, incluso la forma en la que se difundirían entre los recusantes ingleses. Adelantándose a técnicas de distribución posteriores, esos libros no se podían ni comprar ni vender, sino que su difusión se confiaba a los propios lectores, encargados de entregarlos en secreto a otras personas una vez que ellos ya los hubieran leído[42].

Con todo, las imágenes recíprocas de ingleses y españoles tendían a dejar de responder a los estereotipos negativos si se basaban en observaciones directas, y la firma

de las paces de 1604-1605 abrió un nuevo horizonte para que pudieran llegar a producirse. Cuando se encontraba en Inglaterra, precisamente para la conclusión del tratado de paz, Juan de Tassis, Conde de Villamediana le escribió a Sarmiento de Acuña, todavía lejos de sus tiempos como embajador, que Londres era «grande lugar y de mucho trato» y, aunque «no muy pulido ni limpio», disponía de una «gentil ribera y bien poblada de navíos». Y el padre del poeta añadía un juicio que resume a la perfección la admiración que había despertado en él la grandeza comercial de la marina inglesa al añadir que esos navíos eran «los castillos y murallas deste Reyno, sin tener otros»[43]. Por su parte, en su manual para viajeros, *Instructions for forreine travell* de 1642, el antes citado James Howell trazó una suerte de selección de lo que un viajero inglés debía ver en el continente, incluyendo en este primitivo Grand Tour «to see the *Escuriall* in *Spaine*, or the *Plate Fleet* at her first arrivall»[44].

Autor prolífico, además de editar una gramática inglesa para españoles y una española para ingleses [cat. 54], así como varias obras de carácter lexicográfico que interesan a nuestra lengua, a Howell se le debe la curiosa iniciativa de publicar y traducir, en 1659, una colección de proverbios en castellano, catalán y gallego [cat. 40][45]. Viajero infatigable, don Diego, como él mismo llegó a firmarse[46], había visitado España a finales del reinado de Felipe III y comienzos del de Felipe IV y, sin duda, hizo méritos para ser considerado el inglés que mejor habló castellano de todo el siglo XVII[47].

Recorrer Europa para aprender lenguas era un precepto de la apodémica, la disciplina que se ocupaba del arte del viajero perfecto, prudente y avisado. Por ejemplo, en *A direction for a traueler*, manuscrito que puede fecharse a comienzos del siglo XVII [cat. 64], se prescribía «getting soe many language as you see are necessary for the state your have to live in», recomendándose aprender francés, italiano, español u holandés, aparte del latín, siempre necesario «to serve all publique service»[48].

Si creemos al anónimo autor de una *Relación de los puertos de Inglaterra y Escocia* que fue agasajado por Sir Francis Drake en Buckland Abbey, «donde me regaló mucho y mostró sus joyas y riqueças», el famoso corsario hablaba español[49]. Y en la imprenta inglesa que los jesuitas mantenían en el citado colegio de Saint-Omer, en el Artois entonces hispano-flamenco, se editó en castellano, tal es el caso de *Como un hombre rico se puede salvar*, que, aparte de fines misionales, se justificaba por el interés de «muchas personas principales en la casa y corte del rey de Inglaterra y en todo el Reyno» por darse «al estudio de la lengua Castellana» [cat. 52][50].

La posibilidad de leer en español libros impresos en Gran Bretaña era, sin duda, una realidad desde tiempos de la reina Isabel I, como ha estudiado con toda erudición Gustav Ungerer en trabajos memorables[51]. Según este autor, el primer libro completamente impreso en castellano en tierras inglesas fueron las oxonienses *Reglas gramaticales para aprender la lengua española e francesa*, del reformado Antonio del Corro, publicadas en 1586[52].

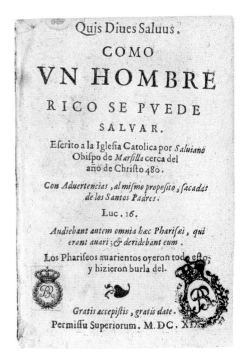

A esta obra le iban a seguir otras muchas, impresas en todo o en parte en castellano. Algunas se inscriben plenamente en la polémica propagandística entre Inglaterra y la Monarquía de España, como la *Carta* de Bernaldino de Avellaneda sobre la muerte de Drake, fechada en 1596, que se publicó como prueba testimonial en *A libell of Spanish lies*, de Henry Savile[53]. Otras responden a las necesidades misionales o pastorales de los reformados españoles que se fueron instalando en Inglaterra, como Cipriano de Valera y sus *Dos tratados*, de 1599 [cat. 39], o su revisión de la traducción que Casiodoro de Reina había hecho del *Testamento nuevo*, de 1596[54]. Y, antes de que acabe el siglo XVI, también se

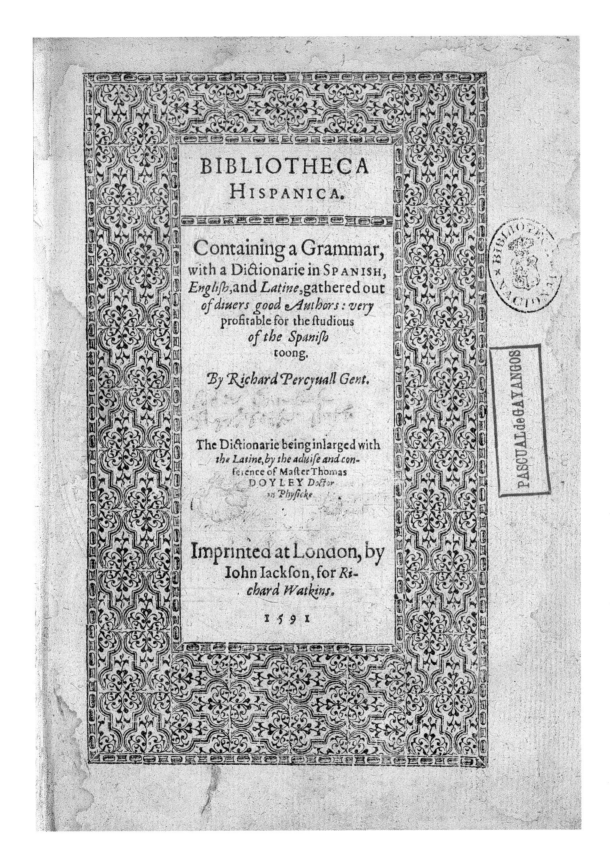

BIBLIOTHECA
HISPANICA.

Containing a Grammar,
with a Dictionarie in SPANISH,
English, and Latine, gathered out
of diuers good Authors: very
profitable for the studious
of the Spanish
toong.

By Richard Percyuall Gent.

The Dictionarie being inlarged with
the Latine, by the aduise and con-
ference of Master Thomas
DOYLEY Doctor
in Physicke.

Imprinted at London, by
Iohn Iackson, for Ri-
chard Watkins.

1591

Cat. 51

dispone de textos lexicográficos, entre los que queremos destacar la pulida *Bibliotheca hispanica* de Richard Percyvall[55] [cat. 51], pieza fundamental en la rica tradición que, pasando por los *Pleasant and delightfull dialogues in Spanish and English* [cat. 53] y otras obras de John Minsheu[56], alcanza los siglos XVII y XVIII.

Ya se ha mencionado en varias ocasiones el nombre del proteico James Howell, viajero en España, autor de una gramática castellana y, en su *Lexicon* tetralingüe [cat. 40], de un diccionario inglés-español, así como de diferentes «nomenclaturas» temáticas, entre las que, dada la ocasión, merece la pena destacar su extraordinaria sección dedicada a las voces de «la librería», primer léxico de términos de biblioteca, escritura e impresión que conocemos[57], y su edición y traducción de los ya mencionados refranes castellanos, catalanes y gallegos. Si para la historia de las dos primeras lenguas se trata de una iniciativa importante, para la del gallego como idioma impreso y traducido los «Galliego proverbs» de Howell, aunque son escasos, constituyen un auténtico hito de la mayor relevancia.

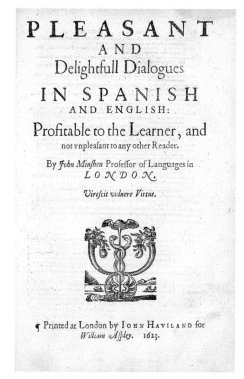

Cat. 53

Durante el siglo XVIII, el historiador y traductor John Stevens es el responsable de un excelente diccionario inglés-español, aparecido en 1706, del que se conserva en la Biblioteca Nacional de España un ejemplar con numerosos folios intercalados para anotar nuevas voces y su versión, mostrando la que sería una práctica habitual de enriquecer el vocabulario durante esta época [cat. 55][58]. Junto a él, destacan figuras como Giuseppe Baretti[59] y Peter (Pedro) Pineda, autor de una *Corta y compendiosa arte para aprender a hablar, leer y escribir la lengua española*, con edición de 1726, y de un *Nuevo diccionario español e inglés e inglés y español*, de 1740[60], pero también, metido a cronista, responsable de una deliciosa obra genealógica bilingüe destinada a probar los orígenes gallegos de la familia Douglas[61].

En España, la enseñanza del inglés no empezó a normalizarse hasta el siglo XVIII[62]. Para entonces, será posible encontrar testimonios como la convocatoria del certamen público de lengua inglesa al que acudieron los caballeros alumnos del madrileño Seminario de Nobles el 4 de enero de 1780. El examen consistía en la lectura en inglés y su posterior traducción de ciertos pasajes tomados de *The Grecian history from the earliest state to the death of Alexander the Great*, de Oliver Goldsmith, *The works political, commercial and philosophical*, de Walter Raleigh, y *A journey from London to Genoa through England, Portugal, Spain and France*, de Giuseppe Baretti [cat. 56][63].

Para servir las necesidades de traducción se editó el importante trabajo lexicográfico de Thomas Connelly y Thomas Higgins, publicado en la madrileña Imprenta Real, que, en los volúmenes ingleses de este diccionario, aparece como «The King's Press» [cat. 57][64]. También salió de este establecimiento tipográfico de la corte *A new Cyropaedia*, de Andrew Ramsey, en edición bilingüe inglesa y española, destinada expresamente al aprendizaje de la lengua [cat. 43][65]. No otro era el fin del volumen editado en Barcelona por Piferrer en 1828 y en el que se recogen las *Vidas* de Cornelio Nepote traducidas al inglés por William Cassey, profesor de inglés al servicio de la Junta de Comercio [cat. 58][66].

*P*ara el Siglo de Oro es mucho menos lo que sabemos y, por ello, resulta necesario detenernos en el período con mayor detenimiento. En el XVII, parece que los preceptores de lengua inglesa se solían reclutar entre los «English Espanolized», normalmente clérigos, pero también laicos, como el padre del antes citado James Wadsworth, del mismo

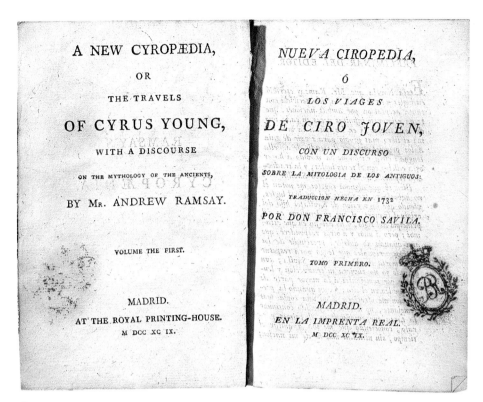

A NEW CYROPÆDIA,

OR

THE TRAVELS

OF CYRUS YOUNG,

WITH A DISCOURSE

ON THE MYTHOLOGY OF THE ANCIENTS,

BY Mr. ANDREW RAMSAY.

VOLUME THE FIRST.

MADRID.
AT THE ROYAL PRINTING-HOUSE.
M DCC XC IX.

NUEVA CIROPEDIA,

ó

LOS VIAGES

DE CIRO JOVEN,

CON UN DISCURSO

SOBRE LA MITOLOGIA DE LOS ANTIGUOS:

TRADUCCION HECHA EN 1732

POR DON FRANCISCO SAVILA.

TOMO PRIMERO.

MADRID.
EN LA IMPRENTA REAL.
M DCC XC IX.

Cat. 43

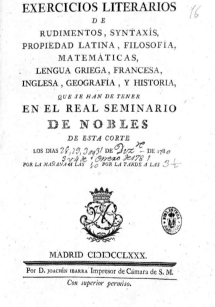

EXERCICIOS LITERARIOS
D E
RUDIMENTOS, SYNTAXIS,
PROPIEDAD LATINA, FILOSOFÍA,
MATEMÁTICAS,
LENGUA GRIEGA, FRANCESA,
INGLESA, GEOGRAFÍA, Y HISTORIA,
QUE SE HAN DE TENER
EN EL REAL SEMINARIO
DE NOBLES
DE ESTA CORTE
LOS DIAS 28, 29, 30 y 31 DE Dbre DE 1780
3 y 4 de Enero de 1781
POR LA MAÑANA A LAS 10 POR LA TARDE A LAS 3½

MADRID CIƆIƆCCLXXX.

Por D. JOACHÍN IBARRA Impresor de Cámara de S. M.

Con superior permiso.

Cat. 56

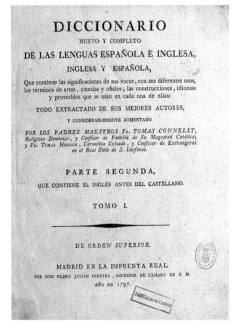

DICCIONARIO
NUEVO Y COMPLETO
DE LAS LENGUAS ESPAÑOLA É INGLESA,
INGLESA Y ESPAÑOLA,
Que contiene las significaciones de sus voces, con sus diferentes usos,
los términos de artes, ciencias y oficios; las construcciones, idiomas
y proverbios que se usan en cada una de ellas:
TODO EXTRACTADO DE SUS MEJORES AUTORES,
Y CONSIDERABLEMENTE AUMENTADO
POR LOS PADRES MAESTROS Fr. TOMAS CONNELLY,
Religioso Dominico, y Confesor de Familia de Su Magestad Católica;
y Fr. TOMAS HIGGINS, Carmelita Calzado, y Confesor de Extrangeros
en el Real Sitio de S. Ildefonso.

PARTE SEGUNDA,
QUE CONTIENE EL INGLÉS ANTES DEL CASTELLANO.

TOMO I.

DE ORDEN SUPERIOR.

MADRID EN LA IMPRENTA REAL.
POR DON PEDRO JULIAN PEREYRA, IMPRESOR DE CÁMARA DE S. M.
AÑO DE 1797.

Cat. 57

nombre, que sirvió como uno de los dos profesores de inglés de María de Austria, cuando la futura emperatriz se preparaba para ser Princesa de Gales durante la negociación del célebre *Spanish match* [cat. 4].

En una de las relaciones españolas de las negociaciones de 1623 encontramos que «se señaló un inglés muy plático en la lengua inglesa y en la española para que fuesse instruiendo en ella a la Señora Infanta [María] que iba tomando liciones para esto con algunas de las Damas que auían de ir con Su Alteza»[67]. Por su parte, en una de sus cartas madrileñas de ese mismo año, James Howell apunta que «since our Prince's [Carlos Estuardo] departure hence the Lady Infanta studieth English apace, and one Mr. Wadsworth and Father Boniface, two Englishmen, are appointed her teachers and have access to her every day»[68]. El primero era James Wadsworth padre; el segundo ha de identificarse con el monje benedictino inglés que españolizó su nombre como fray Bonifacio de Sahagún o de San Facundo[69].

Con mayor frecuencia, los emigrantes procedentes de familias recusantes de las Islas Británicas solían actuar como intérpretes o traductores. Por ejemplo, Wadsworth padre actuó como tal en las sesiones de disputa doctrinal a las que el Conde Duque de Olivares invitó a participar al Príncipe de Gales durante su estancia en Madrid[70]. Medio siglo más tarde, el escocés Andrew Young (Andreas Junius Caledonius) fue invitado, en su calidad de «perito en lengua inglesa», a ayudar a los miembros de una junta que debía calificar las proposiciones del libro de Jeremiah Lewis *The right use of promises*, que se había encontrado en la biblioteca del Conde de Rebolledo[71].

Sin pasar por alto que la obra de Jeremiah Lewis se había hallado entre los libros de Bernardino de Rebolledo, el diplomático y poeta que compuso un epigrama sobre un libro de John Milton[72], merece la pena destacar que entre los que seguiremos llamando «English Espanolized» había un número enorme de clérigos que, como *father* Boniface o Young, se formaron o enseñaron en distintas fundaciones religiosas establecidas en España. De especial importancia son, por supuesto, los diversos colegios de ingleses y escoceses, así como de irlandeses, que se crearon para atender las necesidades de la antes citada Misión de Inglaterra.

Quizá la más interesante de estas fundaciones sea el Real Colegio Inglés de Valladolid o Saint Alban's College, todavía existente y poseedor de una rica biblioteca en la que se encuentra depositada una parte sustancial de la aventura española de los recusantes expatriados[73]. El colegio vallisoletano, por entonces regentado por los jesuitas, fue visitado en persona por Felipe II, la infanta Isabel Clara Eugenia y el futuro Felipe III en 1592. El augusto cortejo pudo escuchar distintas oraciones en inglés, pero también galés y escocés, pronunciadas por diferentes alumnos del colegio, en una sala decorada con jeroglíficos y emblemas, algunos de los cuales también estaban en esas lenguas[74].

La *Relación* añade que «después destas tres lenguas vulgares y estrañas, se siguieron otras tres más apacibles y políticas», en referencia a las oraciones que los alumnos de Saint Alban pronunciaron en francés, italiano y castellano[75]. Merece la pena reparar en esa oposición entre lenguas *extrañas* y *políticas* que aquí se hace porque, curiosamente, James Howell imaginó, seis décadas más tarde, el encuentro ideal entre las tres últimas y la lengua inglesa en una estampa que expresa, como pocos testimonios de la época, el definitivo cambio de estatus del inglés como lengua internacional de cultura en el siglo XVII.

A lo largo del bienio 1659-1660 fueron viendo la luz en Londres las diferentes partes del *Lexicon tetraglotton* de Howell, del que tomamos aquellos versos sobre que «words are the Souls Ambassadors». Se trataba de un ambicioso proyecto de vocabulario

inglés-español-italiano-francés que constituye la cumbre de sus trabajos lexicográficos y al frente del cual se colocaron dos estampas: en una aparece el propio autor, con aire caballeresco y melancólico, apoyado en el tronco de un roble, el *Robur Britannicum*; la otra, grabada por William Faithorne, representa el encuentro de cuatro damas que, ricamente ataviadas a la moda de corte, se saludan entre sí[76] (véase ilustración en portada).

Como explica el propio Howell, cada una de ellas personificaba a una de las lenguas de que se ocupaba la obra, identificadas por una inicial (S[panish], F[rench], I[talian], E[nglish]), siendo el asunto de la estampa su encuentro para formar una deseada y nueva *associatio linguarum*, como reza la inscripción que preside la escena. Las lenguas española, italiana y francesa, «ye sisters three» por su origen latino, son sorprendidas en el momento de acoger en su sociedad a la recién llegada lengua inglesa, mientras el autor les sugiere que «To perfect your *odd* Number, be not shy / To take a *Fourth* to your society»[77].

Este ideal encuentro grabado no es mala imagen para el espíritu de la presente exposición. Siguiendo un lugar común de la época, frente a lo «smooth» del italiano y lo «nimble» del francés, la dama/lengua española es la más grave de las cuatro, no en vano, «Her Counsels are so long, and pace so slow»[78].

En España, en cambio, aunque Eugenio de Salazar asegurara que en la corte de Felipe II se podían oír saludos como «gutmara, gad boe» [*i.e.* good morrow, good bye][79] y pese a las abundantes alusiones a los caballeros andantes que la hablaban, la lengua inglesa seguía siendo cosa, ante todo, de misioneros y de herejes o piratas, aunque pronto empezará a ser la de los viajeros.

Tanto John H. Elliott como Michele Olivare, al ocuparse éste del contexto en que se escribió *La española inglesa*, han llamado la atención sobre los signos evidentes de un cambio en la actitud hacia Inglaterra en el paso del reinado de Felipe II al de su hijo[80]. Por otra parte, se ha señalado el interés creciente de las elites inglesas por los modelos cortesanos hispánicos desde comienzos del XVII, coincidiendo, primero, con la visita a Valladolid del Almirante Howard, Conde de Nottingham, para la firma de las paces de Jacobo I/VI y Felipe III y, más tarde, con la antes mencionada jornada del Príncipe de Gales en 1623.

Quizá uno de los primeros viajeros que llegaron a España pudiendo disfrutar de «la buena paz, amistad y hermandad que se ha renouado entre las dos coronas y los súbditos dellas» fue Sir Thomas Palmer, gentilhombre de la cámara del rey Jacobo. Las palabras que entrecomillamos están tomadas de la credencial que le fue extendida por Baltasar de Zúñiga, embajador en París, en febrero de 1605, exponiendo cómo iba «por su curiosidad a ver las ciudades principales y cosas notables de España y a aguardar en ella al señor Almirante de la Gran Bretaña»[81]. Cinco años más tarde, en 1610, Lord Roos anotó sus impresiones de viaje, señalando la extraordinaria majestad de la que se rodeaba al monarca español y la calidad de las pinturas que se atesoraban en Valladolid. Pero, ante todo, se rindió ante «the Scurial», teniéndolo por «so great, so rich, so imperial a building that in all Italy itself there is nothing that deserves to be compared with it»[82].

Fue enorme la atracción que para los ingleses tuvo «The kyng of Spaynes howse», como reza una anotación manuscrita tras el llamado Dibujo Hatfield, que representa la mole escurialense en plena construcción[83]. Pese al carácter demoledor de *The Spanish pilgrime* de James Wadsworth, su segunda parte, de 1630, incluye una descripción de la casa «not the like in the Christian world»[84], y ya se ha hecho referencia a que, en su manual de viajeros de 1642, James Howell aseguraba que «to see the *Escuriall*» y la arribada de la flota de Indias a Sevilla eran dos de las cosas que merecían hacerse en Europa.

Por ello, no extraña que la descripción del monasterio de Francisco de los Santos se tradujera con enorme rapidez al inglés, en 1671[85]. La versión abreviada de la obra del padre jerónimo, que también se editó en el siglo XVIII, corrió por cuenta de un *servant* del Conde de Sandwich, Edward Montagu, del que, por cierto, se conserva un precioso diario de su estancia en España, entre 1666 y 1668, ilustrado con interesantes dibujos[86].

Treinta años antes, en 1638, se publicaba en Madrid la oda horaciana en latín *Escuriale*, en la que James Alban Gibbes describía el monasterio que había visitado acompañando al joven Charles Porter[87], hijo segundón de Endymion Porter, miembro de una de las más conspicuas sagas angloespañolas[88], a quien, por cierto, la enorme mole le produjo un extraordinario dolor de cabeza, mientras que el erudito Gibbes, como escribió Gabriel Bocángel, hacía que se vieran «las piedras desatadas en las voces»[89]. El poeta y médico, como tantos viajeros septentrionales, se detiene en la extraordinaria colección de pinturas que se atesoraban en el monasterio, mencionando las maravillas de Fernández de Navarrete, el Mudo –quien, «con arte nada muda se atraviesa»[90]– y de Ticiano, del que elogia, en composición aparte, la *Virgen con el Niño* que se encontraba en la sacristía y hoy está en Múnich. Ésta era, por otra parte, una de las pinturas que el rey Carlos I había hecho copiar a Michael Cross cuando lo envió a España en 1632, como dice Gibbes «pictor anglus, auctoritate regia (anno 1632) in Hispaniam missus»[91].

Aparte de poetas y pintores, hasta El Escorial había llegado también el humanista escocés David Colville, que se ocupaba de los manuscritos griegos y árabes en la Librería Laurentina[92] y, por cierto, no fue el único bibliotecario venido de Gran Bretaña que trabajó en la España del Siglo de Oro, pues la *librería* de la Casa del Sol vallisoletana, sobre la que luego volveremos, estuvo al cuidado de un bibliotecario del mismo origen: Enrique Teller o Henry Taylor[93].

En San Lorenzo, fue David Colville quien se ocupó de mostrar la regia biblioteca a Cassiano del Pozzo cuando éste visitó el monasterio con Francesco Barberini en 1626[94]. Acompañando al todopoderoso cardenal también figuraba George Conn, otro escocés emigrado y autor de una *Vita Mariae Stuartae* que sirvió de base para la *Corona trágica* de Lope de Vega, según el mismo poeta señala en su prólogo, reconociendo su deuda con el que llama «Don Jorge Coneo»[95].

Como se ve, el mundo de la erudición engloba a una parte no pequeña de los ingleses y escoceses que vivieron en España o la visitaron a lo largo del siglo XVII. Muchos de ellos se expresaron en latín y no en inglés, lo que coincide con la evidente impronta anglo-latina que tiene la recepción de los autores procedentes de Gran Bretaña en el Barroco. Así, dos de las figuras más celebradas en esa época, John Barclay y John Owen, como los antes mencionados Gibbes y Conn, fueron traducidos al castellano del latín y no del inglés.

El éxito en España de la *Argenis* del escocés Barclay, tan admirado por Gracián[96], queda patente con sólo decir que fue editada en sendas traducciones de José de Pellicer [cat. 15] y de José del Corral[97], al tiempo que la poesía epigramática del galés John Owen, pese a sus problemas con la censura, corrió en una versión de Francisco de la Torre y Sevil [cat. 18][98]. Por su parte, también se traducirán al inglés obras de autores españoles que destilan el mismo aire entre sapiencial, moral y político, como *The critick* y *The art of prudence*, de Baltasar Gracián, que vieron la luz en 1681 y 1705 respectivamente [cat. 19][99], *Fortune in her wits*, de Francisco de Quevedo, con una edición inglesa en 1697 [cat. 20][100], y la aparición de nuevo de Antonio de Guevara, que había interesado mucho en las islas en el XVI, del que John Savage tradujo sus *Spanish letters* en 1697[101].

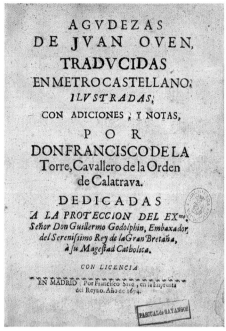

Cat. 18

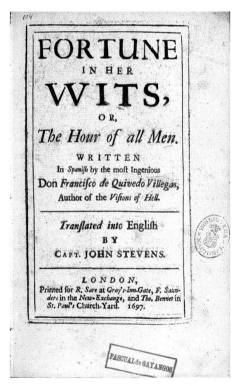

Cat. 20

*E*n suma, buena parte de las traducciones anglo-hispanas durante estos dos siglos de la alta Edad Moderna están, sin duda, marcadas por un aire militantemente confesional, que, por cierto, envuelve también la fortuna hispana de Tomás Moro. No obstante, tras esa apariencia de libros de misión, afloran también otros intereses, de un lado, por obras de naturaleza histórica, como por ejemplo los *Césares* de Pero Mexía[102], o las relacionadas con la expansión ultramarina, así el relato de las hazañas cortesianas de López de Gómara o las *Décadas* de Pedro Mártir de Anglería, traducidas por Richard Eden[103]; de otro, por títulos de carácter científico –la náutica de Martín Cortés, también en versión de Eden[104], o el *Examen de ingenios* de Huarte de San Juan, con edición londinense de 1594 a partir del italiano de Camillo Camilli[105]. Hay, incluso, un lugar para la literatura espiritual, a la manera de *The sinners guyde* de Luis de Granada [cat. 14][106].

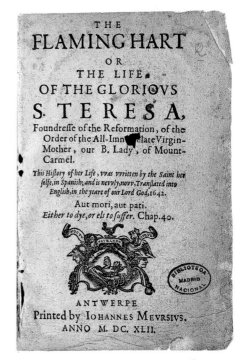

Cat. 17

La influencia que los ascéticos y místicos españoles pudieron tener en la literatura metafísica inglesa ha sido destacada en repetidas ocasiones, mostrando las vinculaciones entre Herbert, Donne o Crashaw con Valdés, Ignacio de Loyola y Teresa de Jesús[107]. Las obras de esta última parecen haber interesado especialmente, gozando de varias traducciones en el siglo XVII.

Tras la primera versión de Michael Walpole[108], Sir Tobie Matthew, bajo el hermoso título de *The flaming hart* [cat. 17] y con dedicatoria a la reina Enriqueta María, volvió a traducir el *Libro de la vida*[109], cuyo autógrafo, precisamente, se conservaba en El Escorial, donde el antes citado James Alban Gibbes lo había contemplado como una reliquia[110]. En un impresionante *Preface*, además de recordar las dificultades que le había supuesto «the high, and abstracted Nature of the verie Contents of the Booke», Matthew hace una sugerente exposición de la espiritualidad de la monja de Ávila, dando muestras del conocimiento profundo del misticismo hispano que se ponía a disposición de los lectores en inglés[111].

El interés por lo español no deja, por otra parte, de evocar los colores estereotipados de tópicos que, más tarde, gozarán de extraordinaria fortuna. Nos referimos, por ejemplo, al gusto por el pasado musulmán, como en la traducción del *Almansor* de Miguel de Luna[112], o por los espectáculos taurinos, de los que los ingleses pudieron tener noticia no ya escrita, sino gráfica en fecha tan temprana como 1683. Ese año se imprimía en Londres *An impartial description of the Plaza or sumptuous Market-place of Madrid and the bull-baiting there*, de la que era autor James Salgado[113].

La Plaza Mayor era descrita con todo detalle, señalándose, por ejemplo, que «Lincoln-Inn-Fields are neither so large nor spacious as this place of publick resort at Madrid»[114]. Sus dimensiones y ornato se podían considerar, además, por una gran estampa –«a large scheme»– en la que aparecía un tal Plácido –«the famous and much admired Placidus»– dominando a un toro en una plaza concurridísima y en presencia de los reyes.

En la producción panfletaria de este curioso heterodoxo converso al protestantismo no se pierde ocasión alguna para evocar conjuras papistas y armadas fracasadas, mostrando cómo una parte no pequeña de la leyenda negra tiene, precisamente, un origen hispano[115]. Salgado, a la postre, vino a sintetizar la existencia de un hipotético carácter español en su *The manners and customs of the principal nations of Europe*, un pequeño opúsculo en inglés y latín que vio la luz en 1684[116].

Pero, por supuesto, es la literatura, novela y teatro, el campo en el que se produjeron mayor número de traducciones del español al inglés[117]. Es aquí donde, entre

otros, aparece el trabajo de traductores como Thomas Shelton, con su *Don Quixote* de 1612 [cat. 3][118], y James Mabbe, don Diego Puede Ser, con su Guzmán *The rogue*, que mereció diferentes ediciones desde 1622 [cat. 5][119], y la nueva vida de la Celestina en inglés que supone su *Spanish bawd*, de 1631 [cat. 6][120], pero también el diplomático Richard Fanshawe, con, por ejemplo, *Querer por sólo querer / To love only for love*, de Antonio Hurtado de Mendoza[121].

Frente a toda esta actividad es, quizá, mucho menos lo que se puede ofrecer desde la orilla española, que, como hemos señalado anteriormente, se interesó, ante todo, por autores neolatinos, como Barclay, Owen, Conn o Gibbes. Y, por ello, resulta sorprendente la existencia de la traducción manuscrita de la *Deffensa de la poesía* de Philip Sidney que se encuentra en la Biblioteca Nacional de España, incluido su capítulo «de la excelencia de la lengua inglesa»[122]. Pese a esto, el Siglo de Oro hispano asiste al primer intento de crear una tipografía en lengua inglesa en la misma corte de los Austrias.

La iniciativa corrió por cuenta del irlandés Alberto O'Farail u O'Ferall, que había traducido al inglés diversas obras de devoción escritas en castellano, a saber, una vida de la Virgen, la doctrina cristiana, el misterio de la misa, una suma de Luis de Granada y otra de Pedro de Alcántara, una vida de las sibilas y, además, un tratado de la gloria y eternidad del alma [cat. 41]. Si creemos lo que declara en un *Memorial*, él mismo había sido quien se ocupó del trabajo mecánico de componer en la imprenta madrileña de Antonio Francisco de Zafra, el 6 de abril de 1679, tres pliegos en inglés de su *The life of the Virgin Marie*, para lo que «con gran trabajo aprendió [...] el Arte de Impresor»[123].

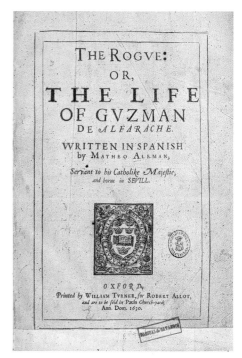

Cat. 5

Además de poner la impresión al amparo de don Juan José de Austria, a quien va dirigida la obra, O'Farail solicitaba al Consejo de Castilla que «se le dee papel, prensa y letras que el suplicante escogiere de los impresores para fenezer tan santa obra», es decir, para completar la edición del resto de pliegos que no había podido llegar a imprimir y que el libro resultante se enviase «a su Patria, donde hace gran falta a los fieles que hauitan en tan remotos parajes, sin poder oýr sermones ni veer buen exemplo».

Por fortuna, se conservan los pliegos que remitió en apoyo de su memorial, y así es posible conocer las pruebas de la primera tipografía inglesa en España de la que salió:

THE LIFE OF / THE MOST SACRED / VIRGIN MARIE, OVR / BLESSED LADIE, QVEENE OF HEAVEN, / AND LADIE OF THE VVORLD. / TRANSLATED OVT OF / SPANISH, INTO ENGLISH, VVHERE VNTO / is added, the sum in briefe, of the Christian Doctrine, the / Misterrie of the Masse, the lives and prophesies of the / Sibillas, vvith a short treatise of Eternitie, and a / pious exhortation for everie day / in the month. DEDICATED / TO THE MOSTH HIGH AND MIGHTIE PRINCE, / DON IVAN DE AVSTRIA / [viñeta con la Inmaculada Concepción] En 6 de Abril, / Año 1679. / TRADVCIDO DE CASTELLANO EN IDIOMA INGLESA, / Por Don Alberto o Farail, de nación Irlandés. / CON LICENCIA: En Madrid. *Por Antonio Francisco de Zafra.*

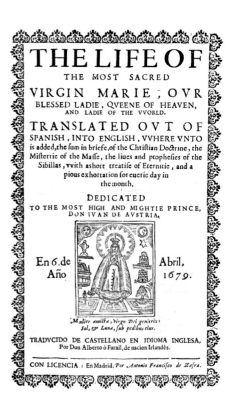

Cat. 41

La empresa tipográfica de Albert O'Farail quedó truncada, y hay que esperar al siglo siguiente para volver a encontrar ejemplos de imprenta inglesa en España. Los lexicográficos ya han sido recordados, pero cabe ahora reseñar la edición en Cádiz de *A short abridgement of Christian doctrine*, de 1787, al parecer relacionada con la instrucción religiosa de los súbditos católicos de lengua inglesa que vivían en algunas ciudades de la costa española[124].

*D*urante esta nueva centuria, los contactos se harán muchísimo más activos, incluida la participación del Reino Unido en la Guerra de Sucesión a la Corona española[125]. Aunque no se habrán desvanecido del todo los aires misionales y la amenaza de una catequesis siempre penderá sobre la cabeza de los ingleses que se encontraban en España, como le sucedió al auténtico George Carleton durante su prisión en San Clemente en 1710 [cat. 7][126], con el nuevo siglo surge en España una suerte de vía inglesa hacia la Ilustración, en la que va a destacar, ante todo, Gaspar Melchor de Jovellanos, lector de literatura inglesa y promotor de la incorporación de la enseñanza reglada del inglés en España[127]. Por su parte, en el Reino Unido se asienta de forma definitiva el hispanismo como disciplina, al publicarse en 1701 *A brief history of Spain*, que puede considerarse la primera historia de España escrita e impresa por un inglés[128].

Pese a los límites que para la circulación de los textos seguía imponiendo la censura, el XVIII supone un mayor esfuerzo de parte española por conocer de manera directa tanto las producciones del pensamiento inglés como los frutos de su erudición y de su literatura. No en vano nos encontramos en un siglo en el que se vive cierta anglomanía en el continente, con Voltaire a la cabeza de los fascinados[129], y con Newton como figura tutelar de la razón, trazándose, incluso, un proyecto de «popularización de [...] [sus] teorías filosóficas»[130].

A través de Francia llegarán a España algunas de las producciones del Reino Unido, siendo frecuente encontrar obras traducidas de su versión francesa y no de su original inglés. Tal es el caso, por ejemplo, de una novela tan significativa como el *Tom Jones* de Fielding, que se publicó en Madrid en 1796[131], o de los volúmenes de la *Educación de los niños* de John Locke en su edición de 1797[132]. No obstante, en el caso de este último autor, la difusión parece haberse hecho también a través de traducciones manuscritas, como es el caso del códice *Pensamientos sobre la educación* que fue de la Casa de Osuna y que se abre con una interesante noticia biográfica [cat. 21][133].

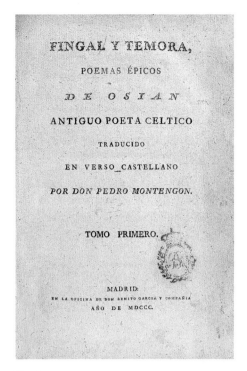

Cat. 9

Aunque la edición de la *Historia de América* de William Robertson es detenida[134], con todo, las traducciones de autores ingleses se hacen más numerosas, en especial en el último cuarto del siglo, ante todo durante el reinado de Carlos IV. Se publican entonces obras como *El juicio final* de Young[135], las *Lecciones de retórica* de Blair[136], los *Diálogos* de Joseph Addison[137], el *Cicerón* de Middleton[138], *La riqueza de las naciones* de Adam Smith[139], significativamente dedicada al todopoderoso Godoy, y, entrando apenas en el siglo XIX, *De la preeminencia de las letras* de Francis Bacon[140].

A la imaginación general se unen las aventuras de nuevos héroes, reales, como el capitán James Cook[141], o de ficción, como la *Pamela* de Richardson, convenientemente corregida en sus acciones y argumentos para acomodarlos a las costumbres locales[142]. A medio camino, se alza la figura de Ossián, el falso bardo céltico, cuyos poemas provocan furor, como en toda Europa, presentándose en las versiones de José Alonso Ortiz[143] y Pedro de Montengón [cat. 9][144].

Y, por fin, parece haberle llegado definitivamente el turno a la difusión española de las obras de William Shakespeare, cuyo *Hamlet* ve la luz en Madrid en 1798[145] en traducción de Leandro Fernández de Moratín [cat. 8], quien nos ha dejado, además, unas sugerentes anotaciones sobre el teatro inglés, incluida la *Tempestad*[146].

Se abría camino así la crítica shakespeariana en España. Con rapidez, salió a la palestra para corregirle Cristóbal Cladera, con un *Examen de la tragedia intitulada Hamlet*[147]. Más tarde, se producirán algunas aportaciones muy curiosas en el siglo siguiente, como

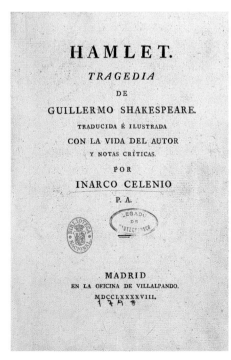

Cat. 8

sendas tesis encaminadas a comparar a Shakespeare con Calderón de la Barca. Una fue defendida en 1849 y llegó a publicarse en forma de opúsculo[148]; la otra continúa manuscrita y es, quizá, más interesante, pues traza un paralelo entre los retratos literarios del dramaturgo inglés, juzgado como «pintor de figuras», y los salidos de los pinceles de Velázquez y Murillo[149].

El creciente interés dieciochesco por las materias inglesas, muy determinado por el contexto internacional, sale a relucir en títulos como la *Estafeta de Londres* de Francisco Mariano Nifo[150] o en la traducción de las *Noticia de la Gran Bretaña* de John Chamberlain [cat. 72][151] e, incluso, en el interés por los trabajos tipográficos de los grandes impresores ingleses del XVIII, como John Baskerville.

Así, se consideró la posibilidad de adquirir matrices y punzones de este impresor con destino a la imprenta de la Real Biblioteca Pública en 1766. Esto es lo que el propio Baskerville calificó de «my printing affair at the Court of Madrid», como podemos leer en la copia de una carta suya que se conserva en el riquísimo Archivo de Secretaría de la Biblioteca Nacional de España, junto con una muestra de «a specimen of the word Souveainement in 11 sizes» [cat. 71][152].

La realización de un mayor número de viajes que llevan a españoles hasta Gran Bretaña redundó en la obtención de noticias mucho más directas. Los más importantes de estos relatos de viajero son, sin duda, el *Viage fuera de España* de Antonio Ponz, editado en dos volúmenes en 1785 [cat. 75], que destaca por las interesantes apreciaciones artísticas realizadas durante su estancia insular[153], y las *Apuntaciones sueltas de Inglaterra* de Leandro Fernández de Moratín, un delicioso diario en el que se pasa revista a casi todo, desde la protocolaria manera de servir el té a los ruidos de la calle y las tabernas [cat. 76][154]. Pese a la riquísima información que contiene sobre las colecciones artísticas londinenses, es mucho menos conocida, en cambio, y se mantiene todavía manuscrita una *Descripción de Londres y sus cercanías* que, fechada en 1801, compuso José M. de Aranalde [cat. 77][155].

Llenos de noticias están, por su parte, los relatos de los viajeros británicos que recorrieron España a lo largo del siglo, como, entre otros muchos, el de Joseph Townsend[156], teniendo especial difusión el –de hecho– viaje inglés de Giuseppe Baretti[157], obra que, como indicamos antes, era empleada para examinar a los alumnos del Seminario de Nobles de Madrid en 1780, en los albores de la enseñanza reglada del inglés en España.

Y entre los autores españoles que se traducen al inglés, junto a las pervivencias que representan una nueva versión de Francisco de los Santos[158] y la edición de *The history of the conquest of Mexico* de Antonio de Solís[159], merece destacarse la prontitud con la que llega al Reino Unido la obra del padre Feijoo. En 1778, se publicaban en Londres tres de sus «essays or discourses» –sobre las mujeres, la música religiosa y la comparación entre las músicas antigua y moderna–, llegándose a leer en la Philosophical Society de Londres, de donde procede un ejemplar localizado en la Biblioteca Nacional [cat. 22][160].

La tipografía en español en el Reino Unido vive en el XVIII un momento especialmente brillante, que se relaciona estrechamente con el cervantismo. La edición del *Don Quijote* por los Tonson, en 1738 [cat. 42], que incluye una biografía de Cervantes compuesta por Gregorio Mayans y un impagable don Alonso Quijano con nervaduras góticas de fondo[161], es continuada con iniciativas como la de John Bowle, salida de las prensas de Salisbury en 1781[162]. Pero también se imprimieron en castellano obras de naturaleza artística, quizá destinadas a satisfacer la curiosidad de los viajeros, como los tratados de Antonio Palomino y, de nuevo, el escurialense padre Los Santos[163].

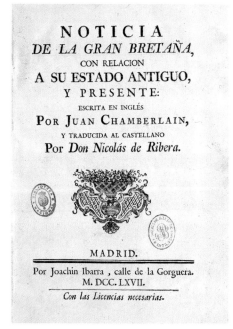

Cat. 72

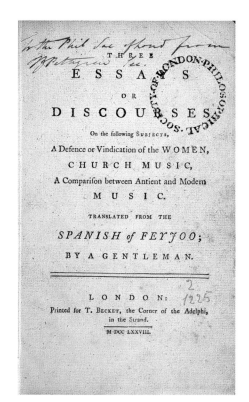

Cat. 22

Copy

In answer to your kind letter, I return you many thanks for your care in proposing the plan of my Printing affairs at the Court of Madrid, which if it takes place with the Type and Matrizes without the Puncheons, the price for your Gov.ment will be £4000 as contains 81 sizes. I have never attempted the Hebrew Character, but I have a fine Sett of Greek Matrices, the Sige great Primer, which I was employed to make for the University of Oxford and had the Honour of their particular approbation. This Sett, which is quite complete, three alphabets with all the accents, with the two sizes of French Command two Line English which were too big to bring into the specimen, I will throw into the purchase.

Tho' the Gentlemen should be content with Type and Matrices only, I will insist upon it, that I send one complete press which is perhaps the most perfect in Europe, witness the Inclosed and general Specimen which are printed with only two thin pieces of Flannel in the Tympan. The face of the Platten is metal, consequently not subject to be hurt as wood is.

I will also send one pair of Chases, page alike, in which the pages are locked up with iron screws instead of a hammer and wooden furniture, by the truth of this the Printing is strictly

Copia de D.n Juan
Baskerville. Cartas.&c.
Su Imprenta.

Cat. 71

za tasan á un cannero, ó á un cerdo, según la calidad de su lana, ó las libras de manteca que puede producir. Si el Taso, Cervantes, Milton, Camoens atravesaran por una calle de Londres, nadie diria aquellos han escrito la Jerusalen, el D.n Quixote, el Paraiso perdido y las Lusiadas: dirian (según la frase vulgar) aquellos quatro que van por alli, valdrian, uno con otro, doscientos reales.

8. De Londres á Southampton, por Winchester, hay 75. millas (ó veinte y cinco de nuestras leguas) se andan en doce horas, en el coche publico y el coste es poco mas de cincuenta reales. El carruage en que yo fui tenia ocho ruedas, del tamaño de las pequeñas que se usan en los coches, la caja era de esta figura:

se entraba en el por una puertecilla que tenia de trás (se sientan) aquí se pueden en el harta unas personas, colocandose en dos filas laterales una enfrente de otra. Se acomodan tambien otros encima del techo, de suente que entre los de adentro y los de afuera tal vez suelen ir veinte personas en este carruage tiradas por seis caballos. Estos se mudan regularmente, de quatro en quatro leguas ó poco menos.

Hasta las 21. millas de Londres, por el camino mencionado, todo es llanuras muy bien cultivadas, pastos abundantes, arboles y mucho caserio. Despues se atraviesa una parte del pequeño Parque de Windsor, donde el terreno es mas

desigual y hasta las treinta y seis millas nada se ve, sino algunos pinos, cardos y aliagas, todo está inculto y arido: ni agua, ni verdura, ni casas, ni hombres me parecio, quando pase por alli, que ya estaba en mi tierra. Cerca de la casa del Administrador ó Mayordomo de esta posesion Real, se ve una cascada, hecha á mano con grandes piedras: cosa fea y ridicula por cierto. Esta soledad desagradable (donde suceden frecuentes robos) se acaba pasado el pequeño pueblo que llaman Hartford-Bridge: empiezan á verse despues campos cultivados, pastos y bastantes arboles: pocas casas y pobres, con techos de paja muchas de ellas. Acia las Adm.n se atraviesa un nuevo canal hecho por suscripcion, que á principios de Mayo de 93. aun no tenia agua: excavacion poco profunda, puentes de ladrillo muy bien hechos: obra util, no magnifica, ni dispendiosa. Hasta Winchester se ven terrenos muy llanos en general, mucho trigo y cebada, pinos y otros arboles y á lo que puede juzgarse desde el camino, escasa poblacion. Winchester está situada al pie de un cerro, en cuya parte superior se ven aun pedazos de sus murallas: es ciudad muy antigua y fue en su tiempo muy fuerte: la rodean varios montecillos, descubriendose por todas partes un terreno desigual, bien cultivado y agradable, con agua, arboles y ganados. Su antigua cathedral es obra hecha en dos epocas muy distintas: su forma es

Cat. 76

Para completar este panorama hay que añadir la existencia de una imprenta en español promovida por los miembros de la colonia sefardí instalada, en especial, en Londres. Para su servicio y necesidades se editaron algunos títulos, entre ellos el *Matteh Dan* de David Nieto, hermosamente ilustrado en el año de 5474, es decir, 1714[164].

Tras la Guerra de los Siete Años y la asistencia española a la independencia de las colonias inglesas en América, la inicial alianza hispano-francesa contra Inglaterra se torna en colaboración contra Napoleón en la Guerra de la Independencia. Ya se ha señalado la atracción hacia lo español que durante esos años se produjo en el Reino Unido. Los testimonios son numerosos, pues van desde la evocación del lopista Lord Holland, fuente privilegiada sobre la historia española de la época como corresponsal y amigo de Jovellanos[165], hasta los ejercicios escolares que un joven alumno de Winchester, de nombre Henry Allen, podía componer con motivo de los sitios de Zaragoza[166].

Los españoles residentes en Inglaterra durante los años de la guerra aprovecharon las imprentas británicas para participar en el conflicto, tanto en la creación de una opinión pública como en los cruciales debates sobre la constitución. Los ejemplos son muchos. Además de la conocida actuación de José María Blanco White a través del periódico *El español*, que salía de las prensas de Charles Wood [cat. 44], en 1810 se publica en Birmingham la *Constitución para la nación española* de Álvaro Flórez Estrada[167] y, en Londres, Juan Bautista Arriaza reúne sus *Poesías patrióticas* en un pequeño volumen que incluye también partituras, como la del «Himno a la Victoria» de Fernando Sor[168].

También se dejaban oír cánticos del lado español, aunque, quizá, con menor fortuna tipográfica. En un teatro gaditano se interpretó en 1809 una curiosa versión del himno inglés, cuya letra fue arreglada de la manera más conveniente para enaltecer la alianza hispano-inglesa contra Napoleón y que comenzaba «Viva Fernando, / Jorge Tercero, / vivan los dos. / Su unión dichosa / confunda al monstruo / Napoleón». Poco después fue recogida en una *Colección de canciones patrióticas* que se editó en el mismo lugar y cuya portada indicaba expresamente que incluía el «God Sev de King»[169].

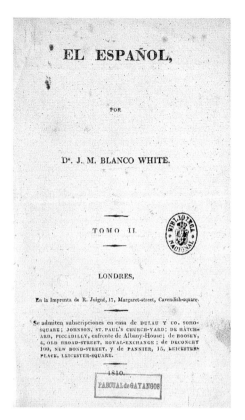

Cat. 44

*C*on la acelerada agitación que caracteriza el siglo, durante el XIX las relaciones culturales hispano-británicas se llenan de dinamismo, trasladándose sus ecos de forma extraordinariamente rápida a libros y lecturas. Es, sin duda, un tiempo en el que los estereotipos sobre el *otro*, español o inglés, se plasman en tópicos meridianos y bien conocidos: el *viajero*, como Richard Ford y su *Handbook for travellers in Spain*, de enorme fortuna editorial; el *misionero*, como George Borrow, biblia en mano que tanta sorpresa causaba a los lugareños [cat. 12]; el *anticuario*, a la manera de Owen Jones y sus imágenes de la Alhambra, ensoñadas y románticas [cat. 11][170].

El número de autores, recíprocamente traducidos, aumenta, y las novedades llegan pronto a un mercado ávido de novelas, poemas y, también, obras de filosofía, ciencia y política. Ven la luz en castellano Robertson y Gibbon[171], pero, también, Malthus, Stuart Mill, Herschel y Darwin [cat. 28][172], con una recepción especialmente activa de Jeremy Bentham [cat. 24][173].

Entre los artistas, John Flaxman, bien conocido mucho antes por Goya[174], es estampado en Madrid gracias a los desvelos de Joaquín Pi y Margall[175] y en la prensa especializada empiezan a menudear las noticias sobre el arte que se hacía en el Reino Unido[176]. En literatura, además de Walter Scott y Charles Dickens [cat. 27][177], Lord Byron se convierte, por supuesto, en un autor de enorme éxito, con su *Don Juan* [cat. 13] y tam-

Cat. 13

bién con su *Vampiro* (entonces a él atribuido), circulando entre los coleccionistas alguna copia falsificada de su carta a Galignani[178].

Sobre la fortuna de la literatura española en el Reino Unido hay, en primer lugar, que destacar la presencia activa de algunos escritores entre los círculos de emigrados, como Espronceda, Martínez de la Rosa y el Duque de Rivas, y, en segundo, el desarrollo de una larga tradición de hispanistas que traducen al inglés a los clásicos españoles del Siglo de Oro o a los más modernos creadores.

Así, por ejemplo, Ángel Anaya publica en 1818 *An essay on Spanish literature*, en el que se incluyen fragmentos del canon literario español desde la Edad Media, incluyendo el *Cantar del Mío Cid* [cat. 23][179]; Wiffen se ocupa de Garcilaso en 1823 [cat. 25][180] y, un año más tarde, en *Ancient poetry and romances of Spain*, dedicado a Lord Holland, John Bowring traduce a Góngora, don Juan Manuel o fray Luis de León[181]. Pedro Calderón de la Barca, tras acercamientos parciales del XVII, era definitivamente traducido «in the metre of the original»[182]; y los poemas no dramáticos de Lope de Vega, autor que ya había recibido la atención de Lord Holland a comienzos del siglo, son vertidos al inglés por Frederick W. Cosens en 1866[183].

Más cercano a los creadores contemporáneos está James Kennedy con su *Modern poets and poetry of Spain*, de 1852 [cat. 26], donde se traduce al Duque de Rivas, a Zorrilla, Martínez de la Rosa, Heredia o Espronceda, con su «The song of the pirate» y «To Spain. An elegy», compuesta en Londres en 1829[184]. Y hasta Benito Pérez Galdós encuentra su eco británico con la edición de una *Lady Perfecta* en 1894 [cat. 30][185].

Cat. 23

*C*on estos apresurados trazos se pretende, únicamente, evocar la vitalidad de la actividad editorial decimonónica como elemento de transmisión de cultura entre España y el Reino Unido. Una vitalidad que se consolida plenamente en el primer tercio del siglo XX, momento en el que algunas editoriales, como La España Moderna de José Lázaro Galdiano, se embarcan en una política de traducciones del inglés verdaderamente impresionante, iniciada en la última década del XIX. La nómina de los traductores es, sin duda, casi antológica, desde Miguel de Unamuno (Carlyle, Spencer [cat. 29]) y Ciges Aparicio (Ruskin) hasta Azaña (Borrow) y pasando por Juan Uña (Keynes [cat. 31]) y Luis de Terán (Carlyle), José Jordán de Urríes[186] (Austen), Luis de Araquistáin (Jonson), Pablo de Azcárate (Stuart Mill), León Felipe (Russell [cat. 36]) y Altolaguirre (Shelley [cat. 37])[187].

Por supuesto, esta nómina es sólo una pequeña panorámica de los autores que fueron traducidos, a la que cabría añadir otros cuya obra estaba destinada tanto al gusto de los grandes públicos (De Quincey, Conan Doyle, Chesterton, Stevenson, George Eliot, Lewis Carroll, Emily Brontë o Virginia Woolf, en este caso traducida al catalán en 1938 por las activas Edicions de la Rosa del Vent)[188] como al de los más restringidos de la ciencia, destacando la presencia de la obra de A.S. Eddington, de gran importancia para la difusión de la nueva física en España[189].

Si aquí se pueden ver los nombres de algunos de los autores traducidos al castellano, entre los que se editaron en inglés se encuentran figuras no menos importantes, como Azorín [cat. 32], Unamuno [cat. 33], Ortega [cat. 34], Marañón [cat. 35], Asín, Pérez de Ayala, Sénder, Maeztu, Madariaga y Lorca [cat. 38][190]. De otro modo, una parte de la obra inicial de Gregorio Prieto se desarrolló en el Reino Unido, dejando como recuerdo de su paso hermosos libros de grabados, como *An English garden*, en colaboración con Ramón Pérez de Ayala, y *The crafty farmer. A Spanish folk-tale*, ya de 1938[191].

Cat. 37

En cuanto a la que hemos venido llamando imprentas cruzadas, la actividad de las imprentas inglesas en castellano se mantuvo bastante vigorosa. En el siglo XIX, la larga tradición de textos religiosos siguió viva, ahora con el añadido de textos escriturarios en gallego o vasco [cat. 46-47], tras algunos de los cuales se encuentra el interés filológico del Príncipe Bonaparte[192], e, incluso, un *Evangelio según San Juan* destinado a la lectura de los invidentes[193]. También desplegaron enorme actividad las asociaciones antiesclavistas evangélicas, que dirigieron su mirada, y sus prensas, al mundo hispano[194].

Alcanzado ya el XX, *La ciudad de la niebla* se imprime en Londres en 1912 [cat. 48][195], pero es mucho mayor el esfuerzo propagandístico en español realizado durante la Primera Guerra Mundial, publicándose un buen número de folletos, pero también álbumes de fotografía y carteles, como los espléndidos del *Libro de horas amargas* de Sancha editados en Birmingham en 1917 [cat. 49], que parecen anticipar los métodos publicísticos más modernos[196]. De forma similar, durante la Guerra Civil española estas dobles prensas cruzadas no dejaron de moverse, destacando la actividad desplegada por la legación española en Londres, que promovió la edición, entre otros, del fotográfico e impresionante *Guerra y trabajo de España* [cat. 50][197].

Cat. 63

*H*asta aquí llega nuestro recorrido por esta panorámica general de autores, títulos y editores entre España y el Reino Unido del XVI a 1939. Las huellas de ese incesante movimiento se encuentran, por fortuna, preservadas en las bibliotecas, cuyos fondos se han ido construyendo, poco a poco, al ritmo que iban marcando los intereses de los lectores y, también, las coyunturas internacionales. A su manera, la bibliofilia y el coleccionismo de libros constituyen una magnífica atalaya desde la que avistar la evolución de la historia general, no sólo la de la lectura. Y esto es algo que también sucede en el caso hispano-inglés que ahora nos ocupa.

En el siglo XVI, el hijo del Almirante, Hernando Colón, compró en Londres, en el verano de 1522, unos libros que hoy se encuentran en la sevillana Biblioteca Colombina: entre otros, obras de John Colet[198] y de William Herman, indicando con precisión, como era habitual en él, el precio exacto que había pagado por ellos[199]. La biblioteca de San Lorenzo el Real de El Escorial custodia los de Felipe II, *Angliae Rex*, con importantes manuscritos y regias encuadernaciones con el escudo de armas inglés [cat. 60][200].

Diego Sarmiento de Acuña, Conde de Gondomar [cat. 61], regresa a Valladolid desde Inglaterra con un precioso tesoro de impresos y manuscritos ingleses, de los que deja constancia el antiguo *Inventario* de su biblioteca [cat. 65][201]. Muchos de ellos se encuentran hoy en la Real Biblioteca, que atesora, por ejemplo y entre otros muchos ejemplares valiosos, su *Arcadia* de Sidney[202] y una copia manuscrita de la primera edición de los *Essays* de Francis Bacon [cat. 63][203]. Por su parte, la Biblioteca Nacional custodia algunos manuscritos de procedencia gondomarina: entre ellos destaca *The Councell book* de 1582-1583 [cat. 62], que hay que identificar con la entrada que reza «Libro del concejo o summa de lo que passó en el concejo de Ynglaterra desde el postrero de junio del año 1582 hasta los 20 del mismo, año 1583. Fº.» del *Inventario* de la Casa del Sol[204]. En efecto, en *The Councell book* se van asentando todas las decisiones del consejo de Isabel I entre el 29 de junio de 1582, en Greenwich, y el 20 de junio de 1582, «At the Starrechamber», y constituye un documento de la mayor relevancia para la historia inglesa, con algunas noticias interesantísimas para la historia de la imprenta, por cierto.

Cat. 60

Cat. 61

Ya señalamos anteriormente que Felipe IV podía leer la sátira utópica de Joseph Hall en su palacio madrileño, cuya biblioteca de la Torre Alta se cerraba con la traducción de la *Utopía* de Moro. En el *Índice* de los libros del monarca que fue confeccionado por Francisco de Rioja en 1637 aparece una sección específica para las «Historias de Inglaterra y Escocia» [cat. 67]. Aunque en ella no figuran títulos en inglés y las obras se refieren, en su mayoría, a lo que se llamaba *Cisma de Inglaterra* y a la situación de los recusantes, junto con una *Chrónica* de Guillermo el Conquistador, el hecho de que se abriera una *materia* independiente para la historia de Gran Bretaña no deja de ser significativo[205].

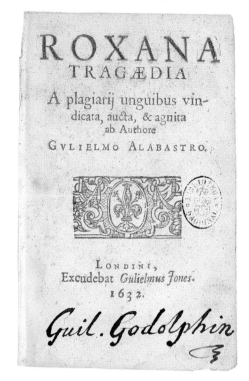

Cat. 66

Gracias a William Godolphin, embajador inglés en la corte de Carlos II, terminarán por entrar en la Biblioteca Nacional algunos fondos de autores ingleses [cat. 69][206], pero, también, ejemplares de raro valor que fueron antes del Duque de Medina de las Torres. El embajador adquirió de la biblioteca del aristócrata títulos tan raros en España como las obras dramáticas *Roxana* de William Alabaster [cat. 66] o el *Senile odium* de Peter Hausted[207], así como una miscelánea de composiciones poéticas italianas relacionadas con la partida hacia Inglaterra de Girolamo Lando desde Venecia[208].

Ya en el siglo XVIII, la anglofilia de Jovellanos sale a relucir con claridad en la representación de autores ingleses que aparece en el inventario de sus libros que se hizo en Sevilla en 1778, entre los que se encuentran de Bacon a Dryden, de Milton a Pope [cat. 73][209]. Por su parte, la reina Isabel de Farnesio pudo leer diversas obras de autores ingleses, bien en ediciones francesas, bien bilingües francés-inglés, como su Pope, y poseyó magníficos ejemplares de presentación de obras anticuarias publicadas en Inglaterra y que están encuadernados con todo lujo rococó [cat. 70][210]. Y la Biblioteca Real Pública, como se puede ver en los enormes volúmenes de su *Index Universalis* [cat. 74], fue enriqueciéndose con obras inglesas, como, por ejemplo, la elegante edición de las *Works* de Shakespeare salida de las prensas oxonienses en 1771[211].

Durante el XIX, la Nacional se hará con nuevos libros ingleses, modernos y también antiguos, completando algunas de las lagunas que no se habían podido rellenar en su momento. Así, por ejemplo, en 1856 se adquirió un ejemplar del *Leviathan* de Thomas Hobbes en su versión inglesa de 1651. Curiosamente, la obra se adquirió en Londres y había tenido un interesante propietario: la Inner Temple Library [cat. 68][212].

Las colecciones que Luis de Usoz y Pascual de Gayangos habían hecho en Inglaterra a lo largo del siglo acabarán engrosando los fondos de la Biblioteca. Al primero, le interesaban muy especialmente las obras de los reformados españoles del siglo XVI que tuvieron que emigrar a Inglaterra, pero, siendo conocido como *el cuáquero español*, también se dedicó a coleccionar ediciones evangélicas y toda clase de títulos relacionados con la liberación de los esclavos. Suyo era, por ejemplo, un volumen de la edición inglesa de los poemas y autobiografía del poeta afrocubano Manzano[213]. Gayangos, por su parte, adquirió una enorme cantidad de libros durante su estancia en Inglaterra, tanto españoles como ingleses, impresos y manuscritos. Entre éstos, destacaremos un volumen en el que se recogen distintos textos que se pueden fechar hacia comienzos del siglo XVII, del que tomamos la antes citada *A direction for a traueler* y *The estate of a prince*, un singular tratado político [cat. 64][214].

Cat. 59

José Lázaro Galdiano, de quien antes señalamos su decidido apoyo a la traducción de autores ingleses en La España Moderna, viene a cerrar nuestra serie de retratos de coleccionistas y bibliófilos con la compra de un incunable aldino que había estado en Inglaterra. Se trataba de uno de los libros más hermosos que jamás han llegado a editarse,

Cat. 70

la *Hypnerotomachia Poliphili* de Francesco Colonna [cat. 59], y había sido de Henry Ho-
ward, Duque de Norfolk, quien lo había donado a la Royal Society de Londres[215].

 Como se ve, libros que van y vienen del Reino Unido a España y de los tiempos
contemporáneos al Renacimiento. Eso tienen los libros y las lecturas, anglohispanas o
no, que, como embajadores del alma, van y vienen sin cesar, *to and fro*, de un sitio a otro,
acá y allá.

[1] «Words are the Souls Ambassadors, who go / Abroad upon her errands too and fro». James Howell, «Of vvords and languages, Poema gnomicum», en *Lexicon tetraglotton. An English-French-Italian-Spanish dictionary, whereunto is adjoined a large nomenclature of the proper terms (in all the fowr) belonging to several arts, and sciences, to recreations, to professions both liberal and mechanick, & c...* London: printed by J.G. for Cornelius Bee at the King Armes in Little Brittaine, 1660, preliminares sin foliar.

[2] «The Lepanto of James the sixth King of Scotland» apareció en *His Maiesties poeticall exercises at vacant houres.* At Edinburgh: Printed by Robert Walde-graue printer to the Kings Maiestie. Cum priuilegio regali, [1591]. «The SPANIOL Prince exhorting thus / With glad and smiling cheare», vv. 496-497. Sobre su ideario, véase Robert Appelbaum, «War and peace in 'The Lepanto' of James VI and I», en *Modern Philology* (Chicago), 97-3 (2000), pp. 333-363.

[3] Félix Lope de Vega Carpio, *La dragontea.* Valencia: por Pedro Patricio Mey, 1598. Sobre el tratamiento cortés del personaje, véase Elizabeth R. Wright, «El enemigo en un espejo de príncipes: Lope de Vega y la creación del Francis Drake español», en *Cuadernos de Historia Moderna* (Madrid), 26 (2001), pp. 115-130.

[4] Francisco López de Gómara, *The pleasant historie of the conquest of the West India, now called New Spaine atchieued by the most woorthie prince Hernando Cortes translated out of the Spanish tongue, by T.N. anno. 1578.* London: Printed by Thomas Creede, 1596. La *princeps* era de 1578.

[5] John H. Elliott, «El Escorial, símbolo de un rey y de una época», en *El Escorial. Biografía de una época. La historia* [exposición]. Madrid: Ministerio de Cultura, 1986, pp. 14-25.

[6] Joseph Hall, *Mundus alter et idem sive Terra Australis...* Frankfurt: s.i., n.a. El ejemplar que fue del rey se encuentra hoy en la Biblioteca Nacional de España, Madrid [BNE], bajo la signatura 2/48463.

[7] La signatura de la obra de Moro era ZZZZ 26, la última posición en la reconstrucción topográfica que se ha podido hacer del salón principal de la biblioteca madrileña del rey. Véase Fernando Bouza, *El libro y el cetro. La biblioteca de Felipe IV en la Torre Alta del Alcázar de Madrid.* Salamanca: Instituto de Historia del Libro y de la Lectura, 2005, p. 52.

[8] La bibliografía resulta, en efecto, inabarcable. A título meramente indicativo remitimos a la consulta de Martin Hume, *Spanish influence on English literature.* London: E. Nash, 1905; James Fitzmaurice-Kelly, *The relations between Spanish and English literature.* Liverpool: University Press, 1910; Remigio U. Pane, *English translations from the Spanish, 1484-1943: a bibliography.* New Brunswick: Rutgers University Press, 1944; Antonio Pastor, *Breve historia del hispanismo inglés.* Madrid: Consejo Superior de Investigaciones Científicas, 1948. Tirada aparte de *Arbor* (Madrid), 28-29 (1948), pp. 7-45; Vicente Llorens, *Liberales y románticos. Una emigración española en Inglaterra, 1823-1834* [1954]. Madrid: Editorial Castalia, 1968; Gustav Ungerer, *Anglo-Spanish relations in Tudor literature.* Bern: Francke, 1956; Sofía Martín Gamero, *La enseñanza del inglés en España. Desde la Edad Media hasta el siglo XIX.* Madrid: Gredos, 1961; Gustav Ungerer, *The printing of Spanish books in Elizabethan England.* London: The Bibliographical Society, 1965, tirada aparte de *The library* (London), 20 (1965); Hilda U. Stubbings, *Renaissance Spain in its literaty relations with England and France. A critical bibliography.* Nashville: Vanderbilt University Press, 1969; William S. Maltby, *The Black Legend in England. The development of anti-Spanish sentiment, 1558-1660.* Durham, N.C.: Duke University Press, 1971; John Loftis, *The Spanish plays of neoclassical England.* New Haven: Yale University Press, 1973; Anthony F. Allison, *English translations from the Spanish and Portuguese to the year 1700. An annotated catalogue of the extant printed versions (excluding dramatics adaptations).* Folkestone: Dawson of Pall Mall, 1974; Robert S. Rudder, *The Literature of Spain in English translation: a bibliography.* New York: F. Ungar, 1975; Colin Steele, *English Interpretations of the Iberian New World from Purchas to Stevens. A Bibliographical Study, 1603-1726.* Oxford: Dolphin Book Co., 1975; Patricia Shaw Fairman, *España vista por los ingleses del siglo XVII.* Madrid, SGEL, 1981; Rafael Martínez Nadal, *Españoles en la Gran Bretaña. Luis Cernuda: el hombre y sus temas.* Madrid: Hiperión, 1983; G.M. Murphy, *Blanco-White: self-banished Spaniard.* New Haven: Yale University Press, 1989; Ana Clara Guerrero, *Viajeros británicos en la España del siglo XVIII.* Madrid: Aguilar, 1990; Julián Jiménez Heffernan, *La palabra emplazada: meditación y contemplación de Herbert a Valente.* Córdoba: Universidad de Córdoba, 1998; J.N. Hillgarth, *The mirror of Spain, 1500-1700. The formation of a myth.* Ann Arbor: University of Michigan Press, 2000; José Alberich, *El cateto y el milor y otros ensayos angloespañoles.* Sevilla: Universidad de Sevilla, 2001; Simon Grayson, *The Spanish attraction. The British presence in Spain from 1830 to 1965.* Málaga: Santana books, 2001; Carmelo Medina Casado y José Ruiz Mas (eds.), *El bisturí inglés. Libros de viajes e hispanismo en lengua inglesa.* Jaén: Universidad de Jaén-UNED, 2004; Trevor J. Dadson, «La imagen de España en Inglaterra en los siglos XVI y XVII», en José M. López de Abiada y Augusta López Bernasocchi (eds.), *Imágenes de España en culturas y literaturas europeas (siglos XVI-XVII).* Madrid: Verbum, 2004, pp. 127-175, e I.A.A. Thompson, «Aspectos del hispanismo inglés y la coyuntura internacional en los tiempos modernos (siglos XVI-XVIII)», en *Obradoiro de historia moderna* (Santiago de Compostela), 15 (2006), pp. 9-28, que seguimos en distintos puntos del presente texto.

[9] BNE, Archivo de Secretaría, 38/18.

[10] Dejando a un lado el suelto de Martín de Padilla y Manrique en forma de proclama, impreso en Portugal *circa* 1597, estudiado por Henry Thomas (*Anti-English propaganda in the time of Queen Elizabeth. Being the story of the first English printing in the Peninsula. With two facsimiles.* [Hispanic Society of America]. Oxford: University Press, 1946), el primer intento de imprimir un libro en inglés en España puede considerarse *The life of the most sacred Virgin Marie, our blessed ladie, queene of heaven, and ladie of the vvorld.* En Madrid: Por Antonio Francisco de Zafra, 1679 [6 de abril]. Sobre esta obra, véase *infra* en el texto.

[11] Se trataría de *A short abridgement of Christian doctrine.* Cádiz: printed by Antony Murguia, Fleshstreet, 1787; Thomas Connelly y Thomas Higgins, *A new dictionary of the Spanish and English languages in four volumes.* Madrid: Printed in the King's press by Pedro Julián Pereyra, printer to his Catholic Majesty, 1797-1798; Andrew Ramsay, *A new Cyropaedia or the travel of Cyrus young with a discourse on the mythology of the ancient.* Madrid: at the Royal Printing House, 1799, y William Casey, *A new English version of the lives of Cornelius Nepos from the original latin embellished with cuts and numerical references to English syntax.* Barcelona: for John Francis Piferrer, one of his Majesty's printers, 1828.

[12] Los casos son numerosos. Remitimos como ejemplos a *Testamento nuevo de nuestro señor Jesu Christo.* [London]: En casa de Ricardo del Campo [i.e. Richard Field], 1596; Antonio Palomino y Velasco, *Vidas de los pintores y estatuarios eminentes españoles.* Londres: Impresso por Henrique Woodfall, 1744; Miguel de Cervantes, *Historia del famoso cavallero don Quixote de la Mancha.* Salisbury: en la imprenta de Eduardo Easton, 1781, 3 vols., y Samuel Johnson, *Raselas, prínci-*

pe de Abisinia. Romance. Traducción de Felipe Fernández. Londres: Henrique Bryer, 1813.

[13] Así en Antonio Gil de Tejada, *Guía del extrangero en Londres*. [Londres: en la Imprenta española e inglesa de V. Torras], 1841.

[14] Tal es el caso de Antonio Gil de Tejada, *Guía de Londres*. Londres: [Imprenta anglo-hispana de Carlos Wood]. Se hallará en venta en la Casa de Huéspedes del autor, s.a.

[15] Llorens, *op. cit.* (nota 8).

[16] *Idem, id.*, p. 77.

[17] Sobre estas publicaciones y, en general, la producción literaria de los círculos de exiliados en el Reino Unido remitimos a Llorens, *op. cit.* (nota 8).

[18] «The affairs of Spain. Early causes of its unpopularity» fue uno de los ocho artículos que Andrés Borrego publicó en 1866, bajo el pseudónimo *Spanish traveller*, en el *Daily news* por encargo de la legación española en Londres con el fin de actuar sobre la opinión pública británica en el marco de la crisis hispano-chilena. Los artículos y la documentación sobre su pago pueden verse en Archivo Histórico Nacional, Madrid [AHN], Estado, legajo 8557.

[19] Ciñéndonos al XVI, véanse Gustav Ungerer, *A Spaniard Elizabethan in England: the correspondence of Antonio Pérez's exile*. 2 vols. Londres: Tamesis Books, 1975-1976, y Albert J. Loomie, *The Spanish Elizabethans. The English exiles at the court of Philip II*. London: Burns & Oates, [1963]. Para el término «English Espanolized», véase James Wadsworth, *The English Spanish pilgrime. Or, A nevv discouerie of Spanish popery, and Iesuiticall stratagems*. Printed at London: By T[homas] C[otes] for Michael Sparke, dwelling at the blue Bible in Greene-Arbor, 1629, p. 1.

[20] *Copia de lo sacado de siertos libros ingleses contra los españoles y contra el rey nuestro señor [Felipe II]*, c. 1575. AHN, Órdenes Militares, legajo 3511-6. La obra de John Bale era *A declaration of Edmonde Bonners articles concerning the cleargye of Lo[n]don dyocese whereby that excerable [sic] Antychriste, is in his righte colours reueled in the yeare of our Lord a. 1554.* [Imprynted at London: By Ihon Tysdall, for Frauncys Coldocke, dwellinge in Lombard strete, ouer agaynste the Cardinalles hatte, and are there to be sold at this shoppe, 1561]. En su fol. 35r se podía leer: «And as for Jacke Spaniard, being as good a Christian, as is eyther Turke, Jewe, or pagane, sine lux, sine crux, sine deus, after the chast rules of Rome & Florence, he must be a dweller here, ye know causes whye».

[21] *Copia de tres parágraphos que escrivía el doctor Gonçalo de Illescas [contra Isabel I Tudor]*. AHN, Órdenes Militares, legajo 3511-14. Lord Burghley conocía el español, como también la reina Isabel: véase el magnífico «Una relación agitada: España y Gran Bretaña, 1604-1655» de John H. Elliott, en J. Brown y J.H. Elliott (dirs.), *La almoneda del siglo. Relaciones artísticas entre España y Gran Bretaña, 1604-1655* [exposición]. Madrid: Museo Nacional del Prado, 2002, pp. 17-38, p. 20 para la referencia. Sobre la presencia de lo hispánico en la biblioteca de Cecil, véase Gustav Ungerer, «Sir William Cecil: collector of Spanish books», en su *The printing of Spanish books..., op. cit.* (nota 8), apéndice II.

[22] Véase William S. Maltby, *The Black Legend in England. The development of anti-Spanish sentiment, 1558-1660*. Durham, N.C.: Duke University Press, 1971.

[23] La estampa con la inscripción modificada *ex alia manu* se encuentra en BNE, ER 2901 (297).

[24] Thomas Scott, *The second part of vox populi or Gondomar appearing in the likenes of Matchiauell in a Spanish parliament*. Printed at Goricom [Gorinchem, i.e. London]: By Ashuerus Ianss [i.e. William Jones], 1624. Stilo nouo.

[25] Remitimos a Thompson, *op. cit.* (nota 8).

[26] Véanse Foster Watson, *Les relacions de Joan Lluis Vives amb els anglesos i amb l'Anglaterra*. Barcelona: Institut d'Estudis Catalans, 1918, y, ahora, Valentín Moreno Gallego, *La recepción hispana de Juan Luis Vives*. Valencia: Conselleria de Cultura, Educació i Esport, 2006, *maxime* el capítulo «Las consecuencias de la estancia británica: el círculo inglés», pp. 90-106.

[27] Fernando de Herrera, *Tomás Moro*. Madrid: por Luis Sánchez, 1617.

[28] Tomás Moro, *Utopía*. Traducción de Jerónimo Antonio de Medinilla. Córdoba: por Salvador de Cea, 1637. Con un preliminar de Francisco de Quevedo (fols. xr-xir).

[29] Tomás Moro, *De optimo reipublicae statu deque nova insula utopia*. Lovanii: Servatius Sassenus, 1548. El ejemplar que fue de Quevedo se encuentra en BNE R 20494. Véase Luisa López Grigera, «Anotaciones de Quevedo lector», en Pedro M. Cátedra y María Luisa López-Vidriero (dirs.) y Pablo Andrés Escapa (ed.), *El libro antiguo español. VI. De libros, librerías, imprentas, lectores*. Salamanca: Universidad de Salamanca-SEMYR, 2002, pp. 163-192.

[30] Véanse, entre otros muchos ejemplos, Robert Adams, *Expeditionis hispanorum in Angliam vera descriptio. Anno Dᵒ MDLXXXVIII.* [Londres: Augustinus Ryther, 1590], con hermosos grabados de Augustine Ryther. Un magnífico ejemplar coloreado se encuentra en la Real Biblioteca, Madrid, y es posible que su procedencia sea Gondomar, Real Biblioteca [RB], IX/7223 (2).

[31] Véase Ungerer, *op. cit.* (nota 8, 1965). Siguiendo a este autor, la entrada completa sería *Declaración de las causas que han movido la Magestad de la Reyna d'Yngalaterra a embiar un armada real para defensa de sus Reynos y señoríos contra las fuerças del Rey d'España*. Impresso en Londres: por los Deputados de Christóval Barker, Impressor de la Reyna, 1596.

[32] Véase K.M. Pogson, «'A Grand Inquisitor' and his library», en *Bodleian. Quarterly Record* (Oxford), 3 (1911), pp. 139-141, sobre los libros de Fernando Mascarenhas, obispo de Faro. También P.S. Allen, «Books brought from Spain in 1596», en *The English Historical Review* (Oxford) 31, (1916), pp. 606-610, sobre los que trajo de Cádiz Edward Doughtie y que se conservaban en la biblioteca de la catedral de Hereford.

[33] Thomas, *op. cit.* (nota 10). La proclama empezaba: «Considering the obligation, vuhich his catholike magestye my lord and master hathe receaued of gode almighty...», s.l. [Lisboa?]: n.i., n.a. [1597?].

[34] *Is. Casauboni corona regia. Id est panegyrici cuiusdam vere aurei, quem Iacobo I. Magn Britanni, & c. Regi, fidei defensori delinearat, fragmenta, ab Euphormione... collecta, & in lucem edita*. Londini [i.e. Louvain]: Pro officina regia Io. Bill [i.e. J. C. Flavius], M. DC. XV [1615]

[35] *Información del autor de un libro escrito contra el rey de Inglaterra intitulado Isaaci Casauboni Corona regia*. Bruselas, 1616-1617. BNE MS. 1047. También era de Gondomar el ejemplar de la *Corona regia* que se encuentra en RB IX/4588.

[36] Real Academia de la Historia, Madrid, MS. 9/3662/158. Esta *Memoria* puede ser fechada hacia 1610. El texto de la *Memoria* puede verse en Fernando Bouza, *Del escribano a la biblioteca. La civilización escrita europea de la alta Edad Moderna (siglos XV-XVII)*. Madrid: Síntesis, 1992, pp. 140-141.

[37] *Cfr.* Ungerer, *op. cit.* (nota 8, 1965).

[38] Véase Federico Eguiluz, *Robert Persons, el «architraidor». Su vida y su obra (1546-1610)*. Madrid: Fundación Universitaria Española, 1990.

[39] Creswell presentó a Felipe III, en 1617, un detallado *Memorial sobre la provisión de libros católicos* en el que, incluso, se presupuestaban los

menores gastos de una oficina tipográfica. RB, MS. II/2225 (26).

[40] Juan de Ávila, *The audi filia, or a rich cabinet full of spirituall ievvells. Composed by the Reuerend Father, Doctour Auila, translated out of Spanish into English.* S.l. [Saint-Omer]: n.i. [English College], 1620.

[41] Lawrence Anderton, *The triple cord or a treatise prouing the truth of the roman religion by sacred scriptures taken in the literall senses.* S.l.: [Saint-Omer]: n.i. [English College Press], 1634. Una anotación manuscrita del ejemplar de la Biblioteca Histórica de la Universidad Complutense, FIL 3687, indica que el autor era «Laurentius Andertonus», y añade «Este libro es de autor cathólico de la Compañía de Jhs y es de la Missión de Inglaterra».

[42] Fernando Bouza, «Contrarreforma y tipografía. ¿Nada más que rosarios en sus manos?», en *Cuadernos de Historia Moderna* (Madrid), 16 (1995), pp. 73-87.

[43] «Carta de Juan de Tassis, Conde de Villamediana a Diego Sarmiento de Acuña describiendo Londres e Inglaterra», Richmond, 10 de febrero de 1604. En *Correspondencia del Conde de Gondomar*, BNE, MS. 13141, fols. 149r-150r.

[44] James Howell, *Instructions for forreine travell shewing by what cours, and in what compasse of time, one may take an exact survey of the kingdomes and states of christendome, and arrive to the practicall knowledge of the languages, to good purpose.* London: Printed by T.B. for Humprey Mosley at the Princes Armes in Paules Church-yard, 1642, p. 200.

[45] Sus gramáticas aparecieron como *A new English grammar prescribing as certain rules as the language will bear, for forreners to learn English. Ther is also another Grammar of the Spanish or Castilian Toung, with som special remarks upon the Portugues Dialect, & c. Whereunto is annexed a discours or dialog containing the perambulation of Spain and Portugall which may serve for a direction how to travell through both Countreys, & c. / Gramática de la lengua inglesa prescriviendo reglas para alcançarla; Otra gramática de la lengua española o castellana, con ciertas observaciones tocante al Dialecto Portugues; y un Discurso conteniendo La perambulación de España y de Portugal. Que podrá servir por Direction a los que quieren caminar por Aquellas Tierras, & c.* Londres: printed for T. Williams, H. Brome, and H. Marth, 1662. Su *Lexicon*, op. cit. (nota 1), contiene un vocabulario tetralingüe español-inglés-italiano-francés, así como diversas «nomenclaturas» o repertorios particulares de voces por materias. Igualmente, en el *Lexicon* se incluyen, con portadilla propia, unos «Proverbios en romance o la lengua castellana;

a los quales se han añadido algunos Portuguezes, Catalanes y Gallegos, & c. De los quales muchos andan glossados» [London: Thomas Leach, 1659]. Sobre ellos, véase Francisco Javier Sánchez Escribano, *Proverbios, refranes y traducción. James Howell y su colección bilingüe de refranes españoles* (1659). Zaragoza: SEDERI, 1996.

[46] Así lo hace en los preliminares de su *A new English grammar*, op. cit. (nota 45).

[47] Antonio Pastor, *Breve historia del hispanismo inglés.* Madrid: Consejo Superior de Investigaciones Científicas, 1948. Tirada aparte de *Arbor* (Madrid), 28-29 (1948), pp. 7-45. La alusión a su dominio del castellano en p. 14. Su asendereada vida puede seguirse en Sánchez Escribano, op. cit. (nota 45), obra en la que, frente al encomiástico juicio de Pastor, se pone en duda su capacidad a la hora de escribir en nuestra lengua (*ibid.*, p. 64).

[48] BNE MS. 17477, fols. 186r-187v. Para las citas en el texto, fols. 186v-187r.

[49] *Relación de los puertos de Inglaterra y Escocia hecha por persona embiada a verlos de propósito, aunque no dice el nombre.* AHN, Órdenes Militares, legajo 3512-30.

[50] Salviano de Marsella, *Quis dives salvus. Como un hombre rico se puede salvar.* Imprimido en Flandes: en el Colegio de los Yngleses de Sant Omer, por Ricardo Britanno..., 1619 (1620). Traducción de Joseph Creswell.

[51] Ungerer, op. cit. (nota 8, 1965).

[52] *Idem, id.*, p. 177. Antonio del Corro, *Reglas gramaticales para aprender la lengua española y francesa confiriendo la vna con la otra, segun el orden de las partes de la oration latinas* Impressas en Oxford: Por Ioseph Barnes, en el año de salud. M.D.LXXXVI [1586].

[53] Bernaldino [Delgadillo] de Avellaneda, «Copia de una carta que embió Don Bernaldino Delgadillo de Avellaneda, General de la Armada de su Magestad, embiada al Doctor Pedro Florez, Presidente de la Casa de Contratación de las Yndias, en que trata del sucesso de la Armada de Ynglaterra, después que pattio [sic] de Panama, de que fue por general Francisco Draque, y de su muerte. [Habana, 30 de marzo de 1596]», en Henry Savile, *A Libell of Spanish Lies: found at the Sacke of Cales, discoursing the fight in the West Indies, twixt the English Nauie being fourteene Ships and Pinasses, and a fleete of twentie saile of the King of Spaines, and of the death of Sir Francis Drake.* London: Printed by Iohn Windet, dwelling by Paules Wharfe at the signe of the Crosse Keyes, and are there to be solde, 1596.

[54] *Testamento nuevo de nuestro señor Jesu Christo.* Traducción de Casiodoro de Reina revisada por Cipriano de Valera. [London]: En casa de Ricardo del Campo [i.e. Richard Field], M.D.XCVI [1596], y Cipriano de Valera, *Dos tratados. El primero es del Papa y de su autoridad colegido de su vida y dotrina, y de lo que los dotores y concilios antiguos y la misma sagrada Escritura ensenan. El segundo es de la Missa recopilado de los dotores y concilios y de la sagrada Escritura.* [London]: Ricardo del Campo [i.e. Richard Field], 1599.

[55] Richard Percyvall, *Bibliotheca hispanica.* London: by Iohn Iackson, 1591.

[56] Sobre Minsheu, véanse, ahora, *A dictionarie in Spanish and English: (London 1599).* Estudio preliminar de Gloria Guerrero Ramos y Fernando Pérez Lagos. Málaga: Universidad de Málaga, 2000, y *Pleasant and delightfull dialogues in Spanish and English, profitable to the learner,* «and not unpleasant to any» other reader: *Diálogos familiares muy útiles y provechosos para los que quieren aprender la lengua castellana.* Edición a cargo de Jesús Antonio Cid. Alcalá de Henares: Instituto Cervantes, 2002.

[57] James Howell, «The thirteenth section. A library or Bibliotheque. La biblioteca o libraria. La bibliotique, La librería», entre las nomenclaturas del *Lexicon*, op. cit. (nota 1), sin foliar. Reeditado en facsímil por la Biblioteca Nacional de España con motivo de la London Book Fair 2007.

[58] John Stevens, *A new Spanish and English dictionary collected from best Spanish authors, both ancient and modern.* London: printed for George Sawbridge, 1706. El ejemplar reseñado es el BNE R 6000.

[59] El viajero, además de polemista en temas cervantinos, fue autor de un Giuseppe Baretti, *A dictionary Spanish and English.* London: T. Nourse, 1778, de enorme éxito.

[60] Pedro Pineda, *Corta y compendiosa arte para aprender a hablar, leer y escribir la lengua española.* (Londres: por F. Woodward), 1726, y Pedro Pineda, *Nuevo Diccionario Español e Inglés e Inglés y Español.* [S.l]: [s.n.], 1740 (Londres: F. Gyles... y P. Vaillant).

[61] Pedro Pineda, *Synopsis de la genealogía de la antiquíssima y nobilíssima familia Brigantina o Douglas.* Londres: [s.n.], Ano 1754.

[62] Véase, por excelencia, la clásica monografía de Martín Gamero, op. cit. (nota 8).

[63] *Certamen público de las lenguas griega e inglesa, de la esfera y uso del globo, y de geografía y historia antigua que en este real seminario de nobles tendrán algunos caballeros seminaristas el día* [4] *de* [enero] *de*

178[1] a las [3 1/2] de la [tarde] baxo la dirección de su maestro D. Antonio Carbonel y Borja. Madrid: Joachín Ibarra, 1780. En *Exercicios literarios...* Madrid: Joachín Ibarra, 1780.

64 Thomas Connelly y Thomas Higgins, *A new dictionary of the Spanish and English languages in four volumes*. Madrid: Printed in the King's press by Pedro Julián Pereyra, printer to his Cath. Maj., 1797-1798.

65 Andrew Ramsay, *A new Cyropaedia or the travel of Cyrus young with a discourse on the mythology of the ancient*. Madrid: at the Royal Printing House, 1799.

66 William Casey, *A new English version of the lives of Cornelius Nepos from the original latin embellished with cuts and numerical references to English syntax*. Barcelona: for John Francis Piferrer, one of his Majesty's printers, 1828.

67 José Simón Díaz, *Relaciones breves de actos públicos celebrados en Madrid de 1541 a 1650*. Madrid: Instituto de Estudios Madrileños, 1982, p. 217.

68 Citamos por Martín Gamero, *op. cit.* (nota 8), pp. 104-105.

69 Puede verse una carta suya al Conde de Gondomar, fechada en Madrid el 25 de diciembre de 1619, en RB, MS. II/2180-12.

70 Véase Glyn Redworth, *El príncipe y la infanta. Una boda real frustrada*. Madrid: Taurus, 2004, p. 144.

71 Se trataba de Jeremiah Lewis, *The right use of promises or a treatise of sanctification. Whereunto is added Gods free-schoole*. London: Printed by I.B. for H. Ouerton. And are to be sold at his shop at the entring in of Paperhead Alley out of Lombardstreet, 1631. El libro fue prohibido. AHN, Inquisición, legajo 4440-3. Andrew Young, Caledonius Abredonensis, es decir escocés de Aberdeen, enseñaba en el Colegio Imperial de Madrid y publicó *De providentia et praedestinatione meditationes scholasticae*. Lugduni: sumpt. Ioannis Antonij Huguetan & soc., 1678.

72 «A los libros de Salmacio y Milton sobre las cosas de Inglaterra. Epigrama XLIV». «Lo que se puede juzgar / de Salmacio y de Milton / es que hacen suposición / lo que debieran probar / y apuran sus locuciones / con desesperadas furias, / tan fértil éste de injurias / como aquél d'exclamaciones. / Su verdad me persuadió, / aunque su impiedad temí / pues dicen ellos de sí / lo mismo que digo yo». Cito por Rafael González Cañal, *Edición crítica de los Ocios del Conde de Rebolledo*. Cuenca: Ediciones de la Universidad de Castilla-La Mancha, 1997, p. 458.

73 Véanse Javier Burrieza Sánchez, *Una isla de Inglaterra en Castilla* [exposición]. Palencia: V. Merino, 2000, y Michael E. Williams, *St. Alban's College Valladolid. Four Centuries of English Catholic Presence in Spain*. London: Hurst, 1986.

74 *Relación de vn sacerdote Inglés escrita a Flandes a vn cauallero de su tierra desterrado por ser Católico: en la qual le da cuenta dela venida de su Magestad a Valladolid, y al Colegio de los Ingleses, y lo que allí se hizo en su recebimiento. Traduzida de Inglés en Castellano por Tomas Eclesal cauallero Inglés*. En Madrid: por Pedro Madrigal, 1592. Por desgracia no se incluyeron los textos en lengua inglesa, escocesa y «vvala», es decir galesa, como sí se hizo para algunos de los emblemas latinos, italianos y castellanos.

75 *Idem, id.*, fol. 49v.

76 Howell, *Lexicon, op. cit.* (nota 1), antes de las portadas.

77 J. Howell, «Poems by the Author, Touching the Association of the English Toung with the French, Italian and Spanish, & c.», *Lexicon, op. cit.* (nota 1), preliminares sin foliar.

78 J. Howell, «Of vvords and languages, Poema gnomicum», en *Lexicon, op. cit.* (nota 1), preliminares sin foliar.

79 Eugenio de Salazar, «Carta a un hidalgo amigo del autor, llamado Juan de Castejón, en que se trata de la corte», en Eugenio de Ochoa, *Epistolario español. Colección de cartas de españoles ilustres antiguos y modernos. II*. Madrid: Imprenta y estereotipia de M. Rivadeneyra, 1870 [Biblioteca de Autores Españoles], p. 283.

80 Elliott, *op. cit.* (nota 21), pp. 20-21, con importantes observaciones no sólo políticas, sino también de carácter cultural, y Michele Olivari, «La *Española Inglesa* di Cervantes e i luoghi comuni della belligeranza ideologica castigliana cinquecentesca. Antefatti e premesse di una revisione radicale», en Maria Chiabò y Federico Doglio (eds.), *XXIX convegno internazionale Guerre di religione sulle scene del Cinque-Seicento. Roma, 6-9 otttobre 2005*. Roma: Torre d'Orfeo, 2006, pp. 219-255.

81 BNE, MS. Fol. 150r. Paris, 13 de febrero de 1605. Palmer publicó al año siguiente su *An essay of the meanes hovv to make our trauailes, into forraine countries, the more profitable and honourable*. At London: Imprinted, by H[umphrey] L[ownes] for Mathew Lownes, 1606.

82 Citado por Robert Malcolm Smuts, «Art and the material culture of majesty in early Stuart England», en R.M. Smuts (ed.), *The Stuart court and Europe. Essays in politics and political culture*. Cambridge: Cambridge University Press, 1996, p. 99.

83 Véanse Agustín Bustamante, *La octava maravilla del mundo. Estudio histórico sobre el Escorial de Felipe II*. Madrid: Alpuerto, 1994, p. 480, y Pedro Navascués, «La obra como espectáculo: el dibujo Hatfield», en *IV centenario del monasterio de El Escorial. Las casas reales. El palacio* [exposición]. Madrid: Patrimonio Nacional, 1986, pp. 55-67.

84 James Wadsworth, *Further obseruations of the English Spanish pilgrime, concerning Spaine being a second part of his former booke, and containing these particulars: the description of a famous monastery, or house of the King of Spaines, called the Escuriall, not the like in the Christian world*. London: Imprinted by Felix Kyngston for Robert Allot, and are to be sold at his shop at S. Austens gate at the signe of the Beare, 1630.

85 Francisco de los Santos, *The Escurial or a description of that wonder of the world for architecture built by K. Philip the IId of Spain, and lately consumed by fire written in Spanish by Francisco de los Santos, a frier of the Order of S. Hierome, and an inhabitant there; translated into English by a servant of the Earl of Sandwich in his extraordinary embassie thither*. London: T. Collins and J. Ford at the Middle-Temple-Gate in Fleet-street, 1671. Se podría conjeturar que fuera William Ferrer el responsable de esta versión abreviada.

86 Debo esta noticia a la amabilidad de Sir John H. Elliott. Una parte de los dibujos del diario de Sandwich ha sido estudiada por Javier Portús, «El Conde de Sandwich en Aranjuez (las fuentes del Jardín de la Isla en 1668)», en *Reales Sitios* (Madrid), 159 (2004), pp. 46-59. Sobre la estancia en España de Sandwich y su hijo Sidney Montagu, véase Alistair Malcolm, «Arte, diplomacia y política de la corte durante las embajadas del conde de Sandwich a Madrid y Lisboa (1666-1668)», en José Luis Colomer (ed.), *Arte y diplomacia de la Monarquía Hispánica en el siglo XVII*. Madrid: Centro de Estudios Europa Hispánica, 2003, pp. 161-175.

87 James Alban Gibbes, *Escuriale per Iacobum Gibbes anglum Horat. Lib. 2 Od. XV. Oda*. Traducción de Manuel de Faria e Sousa. Madrid: ex officina Ioannis Sanchez, 1638. La oda, dedicada al Conde Duque de Olivares, se reimprimió en la edición de los *Carminum* de Gibbes (Romae: ex oll. F. de Falco, 1668), pp. 137-143.

88 Sobre los Porter Figueroa y la figura de Endymion, remitimos a Elliott, *op. cit.* (nota 21), pp. 19-20.

89 Un raro soneto de Bocángel en honor de Gibbes figura en los preliminares del *Escuriale* madrileño de 1638, *op. cit.* (nota 87), p. 4.

[90] *Escuriale...*, *op. cit.* (nota 87), p. 15.

[91] «Imago B.V. cum puero Iesu in ulnis depicta a Ticiano atque in Sacristia Escurialis appensa: quam Michael de Cruce, pictor Anglus, auctoritate regia (anno 1632) in Hispaniam missus toties inter caetera tam foeliciter expressit», en *Escuriale...*, *op. cit.* (nota 87), p. 34. Sobre la misión de Cross en España, véase Jonathan Brown, *Kings & connoisseurs. Collecting art in seventeenth-century Europe.* New Haven: Yale University Press-Princeton University Press, 1995, p. 111.

[92] Sobre él, véanse John Durkan, *David Colville: an appendix.* Glasgow: Scottish Catholic Historical Association, 1973 (reimpresión de *The Innes Review* [Edinburgh], XX, 2); Gregorio de Andrés, «Cartas inéditas del humanista escocés David Colville a los monjes jerónimos del Escorial», en *Boletín de la Real Academia de la Historia* (Madrid), 170 (1973), pp. 83-155, y David Worthington, *Scots in the Habsburg service, 1618-1648.* Leiden, Brill, 2004, pp. 32, 56 y *passim*.

[93] Sobre él, véanse Ian Michael y José Antonio Ahijado Martínez, «La Casa del Sol: la biblioteca del Conde de Gondomar en 1619-23 y su dispersión en 1806», en María Luisa López-Vidriero y Pedro M. Cátedra (eds.), *El Libro en Palacio y otros estudios bibliográficos, Libro Antiguo Español*, III. Salamanca: Ediciones de la Universidad de Salamanca, Patrimonio Nacional, Sociedad Española de Historia del Libro, 1996, pp. 185-200, y Santiago Martínez Hernández, **«Nuevos datos sobre Enrique Teller: de bibliotecario del Conde de Gondomar a agente librario del Marqués de Velada»**, en *Reales Sitios* (**Madrid**), 147 (2001), pp. 72-74.

[94] Cassiano del Pozzo, *El diario del viaje a España del Cardenal Francesco Barberini.* Edición de Alessandra Anselmi. Madrid: Fundación Carolina-Doce Calles, 2004, pp. 224-225.

[95] Félix Lope de Vega Carpio, *Corona trágica. Vida y muerte de la sereníssima reyna de Escocia María Estuarda.* Madrid: por la viuda de Luis Sanchez...: a costa de Alonso Perez..., 1627. George Conn, *Vita Mariae Stuartae Scotiae reginae, dotariae Galliae, Angliae & Hibernie haeredis.* Romae: apud Ioannem Paulum Gellium, 1624 (Romae: ex typographia Andreae Phaei, 1624).

[96] Aurora Egido, *Las caras de la prudencia y Baltasar Gracián.* Madrid: Castalia, 2000.

[97] John Barclay, *Argenis. Primera y segunda partes.* Traducción de José Pellicer. Madrid: por Luis Sánchez, 1626. La primera parte procedente de la biblioteca de Felipe IV en la Torre Alta del Alcázar [BNE R 15182]. La segunda está dedicada a fray Hortensio Félix Paravicino; John Barclay, *La prodigiosa historia de los dos amantes Argènis y Poliarco: en prosa y verso.* Traducción de José del Corral. En Madrid: por Iuan Gonçalez: a costa de Alonso Pérez..., 1626.

[98] John Owen, *Agudezas.* Madrid: por Francisco Sanz en la imprenta del Reino, 1674. Véase Inés Ravasini, «John Owen y Francisco de la Torre y Sevil: de la traducción a la imitación», en Ignacio Arellano (ed.), *Studia aurea. Actas del III Congreso de la AISO.* Vol. 1. Toulouse-Pamplona: GRISO-LEMSO, 1996, pp. 457-465.

[99] Baltasar Gracián, *The critick.* London: Printed by T.N., 1681, y *The art of prudence.* London: Jonah Douyer, 1705.

[100] Francisco de Quevedo, *Fortune in her wits or the hour of all men.* London: R. Sare - F. Saunders and Tho. Bennet, 1697. Traducción de John Stevens.

[101] Antonio de Guevara, *Spanish letters historical, satyrical, and moral.* London: printed for F. Saunders in the New-Exchange in the Strand, and A. Roper at the Black-Boy over-against St. Dunstans Church in Fleetstreet, 1697. Traducción de John Savage.

[102] Pero Mexía, *The historie of all the Romane emperors: beginning with Caius Iulius Caesar and successiuely ending with Rodulph the second now raigning.* London: printed for Matthew Lovvnes, 1604.

[103] Pedro Mártir de Anglería, *The decades of the newe worlde or west India conteynyng the nauigations and conquestes of the Spanyardes, with the particular description of the moste ryche and large landes and ilandes lately founde in the west ocean perteynyng to the inheritaunce of the kinges of Spayne...* Londini: In aedibus Guilhelmi Powell [for William Seres], Anno. 1555.

[104] *The arte of nauigation conteynyng a compendious description of the sphere, with the makyng of certen instrumentes and rules for nauigations: and exemplified by manye demonstrations.* [Imprinted at London: In Powles Church yarde, by Richard Jugge, printer to the Quenes maiestie], [1561].

[105] Juan Huarte de San Juan, *Examen de ingenios. The examination of mens wits: in whicch by discouering the varietie of natures is shewed for what profession each one is apt.* London: Printed by Adam Islip for C. Hunt of Excester, 1594.

[106] Luis de Granada, *The sinners guyde. A vvorke contayning the whole regiment of a Christian life, deuided into two bookes.* At London: Printed by Iames Roberts, for Paule Linley, & Iohn Flasket, and are to be sold in Paules Church-yard, at the signe of the Beare, Anno. Dom. 1598. Traducción de Francis Meres.

[107] Véase la interesante revisión del asunto propuesta por Jiménez Heffernan, *op. cit.* (nota 8), con abundante bibliografía.

[108] Teresa de Jesús, *The lyf of the mother Teresa of Iesus, foundresse of the monasteries of the descalced or bare-footed Carmelite nunnes and fryers, of the first rule.* Imprinted in Antwerp: For Henry Iaye, Anno M.DC.XI [1611].

[109] Teresa de Jesús, *The flaming hart, or, The life of the glorious S. Teresa. Foundresse of the reformation, of the order of the all-immaculate Virgin-Mother, our B. Lady, of Mount Carmel.* Antwerpe: Printed by Johannes Meursius, M.DC.XLII [1642]. Traducción de Sir Tobie Matthew.

[110] *Escuriale...*, *op. cit.* (nota 87), «Quánta reliquia, quánto movimiento / de Agustín, de Teresa aquí veneras». La referencia a Agustín parece referirse a un manuscrito de *De baptismo parvulorum* que se encontraba en El Escorial y que se tenía por autógrafo.

[111] La cita proviene de «The preface of the Translatour to the christian an civil reader», sin foliar.

[112] Miguel de Luna, *Almansor. The learned and victorious king that conquered Spain.* London: printed for John Parker, 1627. Traducción de Robert Ashley.

[113] James Salgado, *An impartial and brief description of the plaza, or sumptuous market-place of Madrid, and the bull-baiting there. Together with the history of the famous and much admired Placidus: as also a large scheme: being the lively representation of the Order of Ornament of this solemnity.* London: Printed by Francis Clark for the author, 1683.

[114] *Idem, id.,* p. 3.

[115] Es el momento de evocar la figura de John de Nicholas (véase Eroulla Demetriou, «Iohn de Nicholas & Sacharles and the black legend of Spain», en Medina Casado y Ruiz Mas [eds.], *op. cit.* [nota 8], pp. 75-103) o de recordar la difusión inglesa de la *Brevísima* de Bartolomé de las Casas desde 1583 (Thompson, *op. cit.* [nota 8], pp. 21-22).

[116] James Salgado, *The manners and customs of the principal nations of Europe gathered together by the particular observation of James Salgado... in his travels through those countries.* London: Printed by T. Snowden for the author, 1684.

[117] Remitimos a la acertada síntesis de Thompson, *op. cit.* (nota 8), pp. 17-26.

[118] Miguel de Cervantes, *The history of the valorous and wittie knight errant Don Quixote of the Mancha translated out of Spanish.* Traducción de Thomas Shelton. London: printed by William Stansby, 1612.

[119] Mateo Alemán, *The rogue*. London: Printed for Edward Blount, 1622-1623.

[120] Fernando de Rojas, *The Spanish bavvd, represented in Celestina: or, The tragicke-comedy of Calisto and Melibea*. [S.l]: [s.n.], 1631 (London: J.B.).

[121] Antonio Hurtado de Mendoza, *Querer por solo querer. To love only for love sake: a dramatick romance: represented at Aranjuez before the King and Queen of Spain to celebrate the birthday of that king by the meninas: which are a sett of ladies, in the nature of ladies of honour in that court, children in years by higher in degree, being many of them daughters and heyres to Grandees of Spain, than the ordinary ladies of honour attending likewise that Queen...together with the festivals of Aranwhez*. London: Printed by William Godbid, 1670. Traducción de Sir Richard Fanshawe.

[122] BNE MS. 3908. Véase Benito Brancaforte, *Deffensa de la poesía. A 17th century anonimous Spanish translation of Philip Sidney's Defence of Poesie*. Chapel Hill: University of North Carolina, 1977.

[123] AHN, Consejos suprimidos, legajo 7189, donde se conservan el *Memorial* y los tres pliegos impresos. Nos ocupamos de la empresa en Fernando Bouza, «Una imprenta inglesa en el Madrid barroco y otras devociones tipográficas», en *Revista de Occidente* (Madrid), 257 (2002), pp. 89-109.

[124] *A short abridgement of Christian doctrine*. Cádiz: printed by Antony Murguia, Fleshstreet, 1787. AHN, Inquisición, Mapas, Planos y Dibujos 322. Desglosado de la calificación inquisitorial en AHN, Inquisición 4474-7.

[125] La imprenta inglesa produjo un enorme número de panfletos sobre la situación en España, sirviendo, una vez más, como punto de difusión de los asuntos políticos peninsulares. Véase, como ejemplo, Juan Tomás Enríquez de Cabrera, *The Almirante of Castile's manifesto containing, I. the reasons of his withdrawing himself out of Spain, II. the intrigues and management of the Cardinal Portocarrero....* London: Printed and sold by John Nutt, 1704.

[126] George Carleton, *Memorial elevado al Conde de las Torres*, San Clemente, 1710. AHN, Consejos suprimidos, legajo 12507. Como se sabe, sirvió de personaje al célebre relato de Daniel Defoe que ha sido recientemente estudiado por Virginia León en *Memorias de guerra del capitán George Carleton. Los españoles vistos por un oficial inglés durante la Guerra de Sucesión*. Alicante: Universidad de Alicante, 2002.

[127] Remitimos a este respecto a Martín Gamero, *op. cit.* (nota 8), pp. 176-177 y *passim*.

[128] John Stevens, *A brief history of Spain: containing the race of its Kings, from the first peopling of that country, but more particularly from Flavius Chindasuinthus*. [S.l]: [s.n.], 1701 (London: J. Nutt). Seguimos a Thompson, *op. cit.* (nota 8), p. 25.

[129] Véase Ian Buruma, *Anglomanía. Una fascinación europea*. Barcelona: Anagrama, 2001.

[130] Luis Godin, *Prólogo e introducción para la popularización de las teorías filosóficas de Isaac Newton*. C. 1750. BNE MS. 11259 (32).

[131] Henry Fielding, *Tom Jones o el expósito*. Madrid: Benito Cano, 1796. Traducción del francés de Ignacio de Ordejón.

[132] John Locke, *Educación de los niños*. Madrid: Imprenta de Manuel Álvarez, 1797. 2 vols.

[133] John Locke, *Pensamientos sobre la educación*. S. XVIII. BNE MS. 11194

[134] *Examen de la traducción de la Historia de América de William Robertson hecha por Ramón de Guevara, y prohibición real de imprimir esta obra en España y sus dominios*, Madrid, 23 de diciembre de 1778. RB II/2845, fols. 47r-101v.

[135] Edward Young, *El juicio final*. Traducción de Cristóbal Cladera. Madrid: Imp. de Don Joseph Doblado, 1785.

[136] Hugh Blair, *Lecciones sobre la retórica y las bellas letras*. Traducción de José Luis Munárriz. Madrid: en la oficina de D. Antonio Cruzado. BNE 2/2133.

[137] Joseph Addison, *Diálogos sobre la utilidad de las medallas antiguas, principalmente por la conexión que tienen con los poetas griegos y latinos*. Madrid: en la oficina de D. Plácido Barco López, 1795.

[138] Conyers Middleton, *Historia de la vida de Marco Tulio Cicerón*. Madrid: Imprenta Real, 1790. 4 vols.

[139] Adam Smith, *Investigación de la naturaleza y causas de la riqueza de las naciones*. Traducción de José Alonso Ortiz. Valladolid: Viuda e Hijos de Santander, 1794.

[140] Francis Bacon, *De la preeminencia de las letras*. Madrid: Aznar, 1802.

[141] Andrew Kippis, *Historia de la vida y viajes del capitán Jaime Cook*. Madrid: Imprenta Real, 1795. Traducción de Cesáreo de Nava Palacio. 2 vols.

[142] Samuel Richardson, *Pamela Andrews, o la virtud premiada*. Madrid: Antonio Espinosa, 1794-1795. 6 vols.

[143] *Obras de Ossian poeta del siglo tercero en las montañas de Escocia traducidas del idioma y verso galico-celtico al inglés por... Jaime Macpherson*. En Valladolid: en la imprenta de la viuda e hijos de Santander, 1788.

[144] James Macpherson, *Fingal y Temora, poemas épicos de Ossián antiguo poeta céltico traducido en verso castellano*. Traducción de Pedro Montengón. Madrid: en la oficina de Benito García y Compañía, 1800.

[145] William Shakespeare, *Hamlet, tragedia de Guillermo Shakespeare, Traducida e ilustrada con la vida del autor y notas críticas por Inarco Celenio [Leandro Fernández de Moratín]*. Madrid: en la oficina de Villalpando, 1798.

[146] Leandro Fernández de Moratín, *Noticias sobre obras dramáticas y escritores ingleses*. Autógrafo. BNE MS. 18666 (7).

[147] Cristóbal Cladera, *Examen de la tragedia intitulada Hamlet. Escrita en Inglés, y traducida al Castellano por Inarco Celenio poeta Arcade [Leandro Fernández de Moratín]*. Madrid: Imp. de la Viuda de Ibarra, 1800.

[148] Juan Federico Muntadas Fornet, *Discurso sobre Shakspeare [sic] y Calderón pronunciado en la Universidad de Madrid en el acto solemne de recibir la investidura de doctor en la Facultad de Filosofía, sección de Literatura [13 de mayo de 1849]*. Madrid: Imprenta de la publicidad, 1849. Tesis doctoral. AHN, Universidades 4490-1.

[149] Benito Isbert Cuyás, *Carácter del teatro de Shakespeare comparado con el de Calderón*, Madrid, 3 de septiembre de 1880. Tesis presentada para la obtención del grado de doctor en Filosofía y Letras. AHN, Universidades 6608-18.

[150] Francisco Mariano Nifo, *Estafeta de Londres. Obra periódica repartida en diferentes cartas en las que se declara el proceder de Inglaterra*. Madrid: en la imprenta de Gabriel Ramírez, 1762.

[151] John Chamberlain, *Noticia de la Gran Bretaña con relación a su estado antiguo y moderno*. Traducción de Nicolás Ribera. Madrid: Ibarra,1767.

[152] BNE, Archivo de Secretaría 77/05. Fernando de Mierre remitió a Juan de Santander la copia de la carta de Baskerville y la muestra tipográfica, desde Granada, a 11 de marzo de 1766. Las citas en el texto provienen de la citada copia.

[153] Antonio Ponz, *Viage fuera de España*. Madrid: Joachín Ibarra, 1785. 2 vols.

[154] Leandro Fernández de Moratín, *Apuntaciones sueltas de Inglaterra*. Autógrafo. BNE MS. 5891.

[155] José M. de Aranalde, *Descripción de Londres y sus cercanías. Obra histórica y artística*. 1801. Procedencia Antonio Cánovas del Castillo. Fundación Lázaro Galdiano, Madrid, Inv. 14780.

[156] Joseph Townsend, *A journey through Spain in the years 1786 and 1787*. [S.l]: [s.n.], 1791

(London: C. Dilly). Procedencia Pascual de Gayangos. 3 vols.

[157] Giuseppe Baretti, *A journey from London to Genoa through England, Portugal, Spain, and France.* London: T. Davies, 1770.

[158] Francisco de los Santos, *A description of the royal palace and monastery of Saint Laurence called the Escurial.* London: Dryden Leach, 1760.

[159] Antonio Solis, *The history of the conquest of Mexico by the Spaniards.* London: printed for T. Woodward, 1724.

[160] Benito Jerónimo Feijoo, *Three essays or discourses on the following subjects: a defense or vindication of the women; church music; a comparison between antient and modern music.* London: Printed for T. Becker, 1778. Procedencia Philosophical Society of London. BNE 2/1225.

[161] Miguel de Cervantes, *Vida y hechos del ingenioso hidalgo don Quijote de la Mancha.* Londres: por J. y R. Tonson, 1738.

[162] Miguel de Cervantes, *Historia del famoso cavallero don Quixote de la Mancha.* Salisbury: en la imprenta de Eduardo Easton, 1781. 3 vols.

[163] Antonio Palomino y Velasco, *Vidas de los pintores y estatuarios eminentes españoles.* Londres: Impresso por Henrique Woodfall, 1744, y Antonio Palomino Velasco y Francisco de los Santos, *Las ciudades, iglesias y conventos en España donde ay obras de los pintores y estatuarios eminentes españoles puestos en orden alfabético con sus obras puestas en sus propios lugares.* Londres: Impresso por Henrique Woodfall, 1746.

[164] David Nieto, *Matteh Dan y segunda parte del Cuzarí.* Londres: Thomas Illive, 5474 [1714]. Véanse Moses Bensabat Amzalak, *David Nieto. Noticia biobibliográfica.* Lisboa: [Composto e impresso nas oficinas gráficas do Museu Comercial], 1923, e Israel Solomons, *David Nieto Waham of the Spanish & Portuguese Jews' congregation Kahal Kados Sahar Asamain London (1701-1728).* London: Jewish Historical Society of England, 1931.

[165] Véase, como ejemplo, la edición que Julio Somoza hizo de *Cartas de Jovellanos y Lord Vassall Holland sobre la guerra de la independencia (1808-1811).* Madrid: Hijos de Gómez Fuentenebro, 1911. 2 vols.

[166] Henry E. Allen, *Caesaraugusta obsessa et capta heroicum carmen Henrici Allen, angli, Hyde-Abbey scholar in Winchester alumni.* Matriti: ex typographia nationali, 1813. Edición cuidada por Manuel Abella, Londres, 1810.

[167] Álvaro Flórez Estrada, *Constitución para la nación española... presentada en primero de noviembre de 1809.* Birmingham: Swinney y Ferrall, 1810.

[168] Juan Bautista Arriaza, *Poesías patrioticas... reimpresas a solicitud de algunos patriotas españoles residentes en Londres.* Londres: en la imprenta de Bensley, Bolt-Court, Fleet Street, 1810.

[169] «Canción inglesa cantada en el teatro de Cádiz el día 28 de abril de 1809 [Viva Fernando / Jorge Tercero..]», en *Colección de canciones patrióticas hechas en demostración de la lealtad española en que se incluye también la de la nación inglesa titulada el God Sev de King.* Cádiz: por D. Nicolás Gómez de Requena, s.a. [1809?].

[170] Richard Ford, *A hand-book for travellers in Spain and readers at home: describing the country and cities, the natives and their manners, the antiquities, religion, legends, fine arts, literature, sports, and gastronomy: with notices on Spanish history.* London: J. Murray, 1845. 2 vols.; George Borrow, *The Bible in Spain.* London: John Murray, 1843, 3 vols., y Jules Goury-Owen Jones, *Plans, elevations, sections and details of the Alhambra from drawings taken on the spot in 1834... and 1837.* 2 vols. London: Vizete brothers, 1842.

[171] William Robertson, *Historia del reinado del emperador Carlos Quinto, precedida de una descripción de los progresos de la sociedad en Europa desde la ruina del Imperio Romano.* Traducción de Félix R. Álvaro y Velaustegui Madrid: [s.n.], 1821 (Imprenta de I. Sancha). 4 vols., y Edward Gibbon, *Historia de la decadencia y ruina del imperio romano.* Traducción de José Mor de Fuentes. Barcelona: A. Bergne y Compª, 1842-1847. 8 vols.

[172] Thomas Robert Malthus, *Ensayo sobre el principio de la población.* Traducción de José María Noguera y D. Joaquín Miguel bajo la dirección de Eusebio María del Valle. Madrid: Lucas González y Cª, 1846; John Stuart Mill, *Sistema de lógica demostrativa é inductiva: ó sea Exposición comparada de principios de evidencia y los métodos de investigación cientifica.* Traducción de P. Codina. Madrid: M. Rivadeneyra, 1853; John F.W. Herschel, *Grandes descubrimientos astronómicos hechos recientemente en el Cabo de Buena Esperanza.* Traducción de Francisco de Paula Carrión. Madrid: [s.n.], 1836 (Imp. de Cruz González); Charles Darwin, *Origen de las especies por selección natural o resumen de las leyes de transformación de los seres organizados.* Madrid: s.n., 1872, y *El origen del hombre. La selección natural y la sexual.* Barcelona: Imp. de la Renaixensa, 1876.

[173] Bentham llegó, incluso, a escribir para los españoles: Jeremy Bentham, *Consejos que dirige a las cortes y al pueblo español.* Madrid: Repullés, 1820. Una muestra muy expresiva de su recepción hispánica es el libro de Jacobo Villanova y Jordán, *Cárceles y presidios. Aplicación de la panóptica de Jeremías Bentham a las cárceles y casas de corrección de España.* Madrid: [Tomás Jordán], 1834.

[174] Francisco de Goya a partir de John Flaxman, *Tres parejas de encapuchados.* Entre 1795 y 1805. Pincel y aguada de tinta china. BNE DIB/15/8/22.

[175] John Flaxman, *Obras completas de Flaxman grabadas al contorno por D. Joaquín Pi y Margall.* Madrid: M. Rivadeneyra, 1860-1861. 2 vols.

[176] Véase, como ejemplo, «Vida de pintores ingleses [Lives of Eminent British Painters, Sculptors and Artists (1829-33)] por Allan Cunningham», *El artista.* Madrid: 1835, vol. 2, pp. 109-112.

[177] Considérense como ejemplos estas dos ediciones: Walter Scott, *El talismán o Ricardo en Palestina.* Barcelona: por J.F. Piferrer, 1826, y Charles Dickens, *París y Londres en 1793.* Habana: Imprenta del Diario de la Marina, 1864.

[178] *Falsificación de la carta de Lord Byron a Monsieur Galignani sobre los vampiros. Venecia, 27 de abril de 1819.* AHN, Diversos, Colecciones, Autógrafos 12 (961); *El vampiro. Novela atribuida a Lord Byron.* Barcelona: Imprenta de Narciso Oliva, 1824; *Don Juan o el hijo de doña Inés. Poema.* Madrid: Imprenta y casa de la Unión Comercial, 1843, y Lord Byron/Telesforo de Trueba, «Fragmento traducido del sitio de Corinto. Poesía del célebre Lord Byron», *El artista.* Madrid: 1835, vol. 1, p. 64.

[179] Ángel Anaya, *An essay on Spanish literature.* London: George Smallfield, 1818 [con *Specimens of language and style in prose and verse,* entre ellos «Poema del Cid»].

[180] Garcilaso de la Vega, *Works. Translated into english verse; with a critical and historical essay on Spanish poetry, and a life of the author,* by J.H. Wiffen. London: Hurts, Robinson and co., 1823.

[181] John Bowring, *Ancient poetry and romances of Spain.* Selected and translated by John Bowring. London: Taylor and Hessey, 1824 (Garcilaso, Góngora, Jorge Manrique, Luis de León).

[182] Pedro Calderón de la Barca, *Dramas of Calderon, tragic, comic, and legendary. Translated from the Spanish, principally in the metre of the original.* Traducción de Denis F. MacCarthy. 2 vols. London: Charles Dolman, 1853.

[183] *Poems not dramatic by frey Lope Felix de Vega Carpio,* 1866. Traducción de Frederick William Cosens. BNE MS. 17781.

[184] *Modern poets and poetry of Spain.* London: Longman, Brown Green and Longmans, 1852. Kennedy ofreció y dedicó a la Biblioteca Na-

cional un ejemplar –el BNE 1/2420– que recibió una encuadernación especial para la ocasión con el escudo real de España. BNE Archivo de Secretaría, Caja 52.

[185] Benito Pérez Galdós, *Lady Perfecta*. Traducción de Mary Wharton. [Edinburgh]; London: [Colston and Co.], 1894.

[186] Merece la pena consignar la existencia de una traducción manuscrita autógrafa de *Mansfield Park* de Jane Austen hecha por José Jordán de Urríes y Azara en la Biblioteca Histórica de la Universidad Complutense de Madrid, MS. 1093.

[187] Herbert Spencer, *La beneficencia*. Traducción de Miguel de Unamuno. Madrid: La España Moderna, 1893; Thomas Carlyle, *La revolución francesa*. Traducción de Miguel de Unamuno. Madrid: La España Moderna, S.A.; John Ruskin, *Unto this last (Hasta este último). Cuatro estudios sociales sobre los primeros principios de economía política*. Traducción de M. Ciges Aparicio. Madrid: [José Blass y Cia., 1906]; Thomas Carlyle/Ralph W. Emerson, *Epistolario de Carlyle y Emerson*. Traducción de Luis de Terán. Madrid: La España Moderna, 1914; John Maynard Keynes, *Las consecuencias económicas de la paz*. Traducción directa del inglés por Juan Uña. Madrid: [Ángel Alcoy], 1920; Jane Austen, *Orgullo y prejuicio. Novela*. Traducción de José Jordán de Urríes y Azara. Madrid: Calpe, 1924; Ben Jonson, *Volpone o El Zorro*. Prólogo y adaptación de Luis Araquistáin. Madrid: España, 1929 ([Galo Sáez]); John Stuart Mill, *La libertad*. Traducción de Pablo de Azcárate. Madrid: La Nave, 1931; George Borrow, *Los Zincali (Los gitanos de España)*. Traducción de Manuel Azaña. Madrid: [s.n., 1932 (Segovia: Tip. El Adelantado de Segovia)]; Bertrand Russell, *Libertad y organización: 1814-1914*. Traducción de León Felipe. Madrid: Espasa-Calpe, 1936, y Percy Bysshe Shelley, *Adonais, elegía a la muerte de John Keats*. Traducción de Manuel Altolaguirre. Madrid: Héroe, 1936.

[188] Arthur Conan Doyle, *Aventuras de Sherlock Holmes. Un crimen extraño*. Traducción de Julio y Ceferino Palencia. Madrid: [s.n.], 1909 ([Imp. «Gaceta Administrativa»]). Citamos esta edición porque el ejemplar BNE 4/20154 fue de Vicente Blasco Ibáñez; Thomas de Quincey, *Los últimos días de Kant*. Traducción de Edmundo González Blanco. Madrid: Mundo Latino, 1915; George Eliot, *Silas Marner: Novela*. Traducción de Isabel Oyarzábal. Madrid: [s.n.], 1919 ([Imp. Clásica Española]); Emily Brontë, *Cumbres borrascosas*. Traducción de Cipriano Montolín. [S.l.: s.n., 1921 (Madrid: Ta-

lleres Poligráficos]); Herbert G. Wells, *Breve historia del mundo*. Madrid: M. Aguilar, 1923?. Traducción de R. Atard; Gilbert Keith Chesterton, *El hombre eterno*. Traducción de Fernando de la Milla. Madrid-Buenos Aires: Poblet, 1930; Robert L. Stevenson, *La isla del tesoro*. Traducción de José Torroba. Ilustraciones de César Solans. Madrid: Espasa Calpe, 1934; Lewis Carroll, *Alicia en el país de las maravillas*. Traducción de Juan Gili. Ilustraciones de Lola Anglada. Barcelona: Juventud, 1935, y Virginia Woolf, *Flush*. Traducción de Roser Cardús. Barcelona: Edicions de la Rosa dels Vents, 1938.

[189] A.S. Eddington, *Espacio, tiempo y gravitación*. Madrid-Barcelona: Calpe, 1922. Traducción de José María Plans y Freire.

[190] Ramiro de Maeztu, *Authority, Liberty and function in the light of the war*. London: George Allen & Unwin, [1916] (Unwin Brothers); José Martínez Ruiz, Azorín, *Don Juan*. Traducción de Catherine Alison Phillips. London: Chapman & Dodd, 1923; Miguel Asín Palacios, *Islam and the Divine Comedy*. Traducción de Harold Sunderland. London: [Hazell Watson & Viney], 1926; Miguel de Unamuno, *The life of Don Quixot and Sancho according to Miguel de Cervantes*. London-New York: Knopf, 1927; José Ortega y Gasset, *The modern theme*. Traducción de James Cleugh. London: [Stanhope Press, 1931]; Gregorio Marañón, *The evolution of sex and intersexual conditions*. Traducción de Warre B. Wells. London: George Allen & Unwin Ltd., [1932] (Woking: Unwin Brothers Ltd.); José Martínez Ruiz, Azorín, *An hour of Spain between 1560 and 1590*. Traducción de Alice Raleigh con introducción de Salvador de Madariaga. London: Letchworth The Garden City Press, 1933; Ramón Pérez de Ayala, *Tiger Juan*. Traducción de Walter Starkie. London: Jonathan Cape, 1933; Ramón J. Sénder, *Earmarked for hell. [Imán]*. Traducción de James Cleugh. [London]: Wishart & Co., 1934; Salvador de Madariaga, *Don Quixote: an introductory essay in psychology*. Oxford: [University Press. John Johnson]: Clarendon Press, 1935. Traducción de Salvador y Constance Helen Margaret de Madariaga, y Federico García Lorca, *Poems*. Traducción de Stephen Spender y J.L. Gili. Selección de R.M. Nadal. London: The Dolphin, 1939.

[191] Gregorio Prieto/Ramón Pérez de Ayala, *An English garden... seven drawings and a poem*. London: Thomas Harris, 1936, y Gregorio Prieto/Henry Thomas, *The crafty farmer. A Spanish folk-tale entitled How a crafty farmer with the advice of his wife deceived some merchants. Translated*

with an introduction by Henry Thomas, Illustrated by Gregorio Prieto. London: The Dolphin Bookshop Edit., 1938.

[192] Por ejemplo, *El apocalipsis del apóstol san Juan. Traducido al vascuence por el P. Fr. José Antonio de Uriarte*. Londres: s.i., 1857. Impreso por W. Billing en la casa del príncipe Louis-Lucien Bonaparte en una tirada de 51 ejemplares, o *El evangelio según san Mateo traducido al dialecto gallego de la versión castellana de Félix Torres Amat... precedido de algunas observaciones comparativas sobre la pronunciación gallega, asturiana, castellana y portuguesa por el Príncipe Luis Luciano Bonaparte. Traducción de José Sánchez de Santa María*. Londres: s.n. (Strangeways and Walden), 1861.

[193] *El Santo Evangelio de Nuestro Señor Jesucristo según S. Juan: [muestra de tipo para los Ciegos, sistema del Señor Moon]*. London: Sociedad Bíblica Bretannica y Estrangera, 1869.

[194] Thomas Clarkson, *Clamores de los africanos contra los europeos sus opresores o examen del detestable comercio llamado de negros*. Londres: Harvey and Darnton, 1823, o *Consideraciones dirigidas a los habitantes de Europa sobre la iniquidad del comercio de los negros, por los miembros de la Sociedad de Amigos (llamados cuáqueros) en la Gran Bretaña e Irlanda*. Londres: Impreso por Harvey y Daron, 1825.

[195] Pío Baroja, *La ciudad de la niebla*. Londres-París: Thomas Nelson and Sons, [1912].

[196] Por qué estamos en guerra. *La justificación de la Gran Bretaña por individuos de la Facultad de Historia Moderna de Oxford*. Oxford: [Horace Hart], 1914; Gilbert Keith Chesterton, *Cartas a un viejo garibaldino*. Londres: Harrison & Sons, 1915; *El imperio británico en la guerra. Souvenir ilustrado de la guerra por el aire y por mar y tierra*. Londres: [s.n., s.a.] (Imp. Associated News-papers, Ltd.); Ramiro de Maeztu, *Inglaterra en armas: Una visita al frente*. Londres: Darling & Sar Limited, 1916, y F. Sancha (ilustrador), *Libro de horas amargas compuesto de refranes españoles*. Birmingham: Percival Jones, 1917.

[197] Guerra y trabajo de España. By Keystone Press Agency. London: The Press Department of the Spanish Embassy, 1938. Otros ejemplos: Fernando de los Ríos, *What's happening in Spain?*. London: Press Department of the Spanish Embassy in London, 1937, y Frederic Kenyon y James G. Mann, *Art treasures of Spain: results of a visit*. London: Press Department of the Spanish Embassy, 1937.

[198] Oratio habita a D. Ioanne Colet decano Sancti Pauli ad clerum in conuocatione. Anno. M.D.xj. [London: Richard Pynson, 1512?]. Pagó «medio penin por junio de 1522».

[199] *Vulgaria uiri doctissimi Guil. Hormani Csariburgensis*. Apud inclytam Londini urbem: [Printed by Richard Pynson], M.D.XIX. [1519] Cum priuilegio serenissimi regis Henrici eius nominis octaui. Don Hernando anotó «Este libro costó en Londres 16 penins por junio de 1522 y el ducado de oro vale 54 penins».

[200] Para una visión de conjunto de su colección, véase José Luis Gonzalo Sánchez Molero, «*Philippus, rex Hispaniae & Angliae*: la biblioteca inglesa de Felipe II», en *Reales Sitios* (Madrid), 160 (2004), pp. 14-33.

[201] *Inventario de la biblioteca del Conde de Gondomar en la Casa del Sol de Valladolid*. BNE MS. 13594. Véase el inventario, con identificación y localización de ejemplares, en «Libros ingleses», *Ex bibliotheca gondomarensi*, http://www.patrimonionacional.es/RealBiblioteca/gondo.htm. El magisterio del Profesor Ian Michael al respecto de la sección inglesa de la Casa del Sol y del bibliotecario H. Taylor es imprescindible. Véase, entre otras aportaciones, el artículo citado en nota 93.

[202] Philip Sidney, *The Countesse of Pembrokes Arcadia*. London: imprinted by H.L. for Mathew Lownes, 1613. RB VI/66.

[203] Francis Bacon, *Essayes*, Copia manuscrita de la edición de Londres: 1597. RB II/2426, fols. 124r-128r.

[204] *The Councell book* [1582-1583]. BNE MS. 3821.

[205] Véase Bouza, *op. cit.* (nota 7), pp. 95 y 280-282.

[206] Como James Usher, *Annales veteris testamenti a prima mundi origine deducti*. Londini: ex officina J. Flesher, 1650. 2 vols. BNE 2/33913-14, o George Bate, *Elenchi motuum nuperorum in Angliae*. Londini: typis J. Flesher, prostant venalis apud R. Royston, 1663. BNE 2/66552.

[207] William Alabaster, *Roxana tragoedia a plagiarij unguibus vindicata, aucta, & agnita ab authore Gulielmo Alabastro*. Londini: Excudebat Gulielmus Iones, 1632. BNE T 8522 (1), y Peter Hausted, *Senile odium. Comoedia Cantabrigiæ publicé Academicis recitata in Collegio Reginali ab ejusdem Collegii juventute...* Cantabrigiæ: Ex Academiæ celeberrimæ typographeo, 1633. BNE T 8522 (2).

[208] Sigismondo Boldoni, *De augustissima urbe venetiarum*. S.l. [Padua]: n.i, n.a. en un volumen facticio de poesías latinas. BNE R 4594.

[209] *Índice de los libros y manuscritos que posee don Gaspar de Jovellanos*. Sevilla, 1778. Una buena colección de textos de autores ingleses (Bacon, Milton, Pope, Dryden, Thomson, etc.). BNE MS. 21879(2). Ha sido publicada por Francisco Aguilar Piñal, *La biblioteca de Jovellanos (1778)*. Madrid: CSIC: 1984.

[210] Alexander Pope, *Essai sur l'homme... Nouvelle edition avec l'original anglois*. Lausanne et a Geneve: chez Marc-Michel Bousquet et Compagnie, 1745. BNE 3/17815; Bonaventura van Overbeek, *Degli avanzi dell'antica Roma*. Londra: presso Tommaso Edlin, 1739. 2 vols. Encuadernación con las armas reales de Isabel de Farnesio. BNE ER 2026-27. Sobre las lecturas de la reina, con una pertinente comparación entre la España borbónica y el Reino Unido hannoveriano, véase María Luisa López-Vidriero, *The polished cornerstone of the temple. Queenly libraries of the Enlightenment*. London: The British Library, 2006.

[211] William Shakespeare, *Shakespear's works*. 6 vols. Oxford: Clarendon Press, 1771. Encuadernación en tafilete rojo con superlibros de la Universidad de Oxford. BNE T 4/9. La entrada se recoge puntualmente en el *Index Universalis [de la Real Biblioteca Pública]. Letra S.* BNE MS. 18837.

[212] Thomas Hobbes, *Leviathan or the matter, forme and power of a Common-Wealth ecclesiasticall and civill*. London: printed for Andrew Crooke at the Green Dragon in St. Pauls Churchyard, 1651. BNE 2/1122. Procedencia Inner Temple Library. Sello «Inner Temple Library sold by order 1856».

[213] J.F. Manzano, *Poems by a slave in the island of Cuba recently librerated... with the history of the early life of the negro poet written by himself*. London: Thomas Ward and co, 1840. BNE U 4514.

[214] BNE MS. 17477.

[215] Francesco Colonna, *Hypnerotomachia Poliphili. Ubi humana omnia non nisi somnium esse docet, atque obiter plurima scitu sane quam digna commemorat*. Venetiis: Aldus Manutius (diciembre, 1499). Procedencia Henry Howard, Duque de Norfolk, Royal Society, Londres [«Soc. Reg. Lond. ex dono Henr. Howard Norfolciensis»]. Fundación Lázaro Galdiano, Madrid, inv. 11571. Agradezco a J.A. Yeves su amabilidad enorme en la localización de esta obra que él ha documentado de la manera más erudita.

Cat. 67

Anglo-Hispana

Five centuries of authors, publishers and readers between
Spain and the United Kingdom

FERNANDO BOUZA

*I*t can be said of books and reading, as the Welsh writer James Howell said of words, that, as the soul's ambassadors, they are constantly coming and going, *to and fro*, back and forth, hither and thither.[1] King James VI of Scotland (James Stuart), who later became James I of England, published a poem in Edinburgh in 1591 called *The Lepanto* about the victory of a 'Spaniol Prince', John of Austria.[2] Lope de Vega's epic poem *La dragontea* [cat. 2], published in Valencia before the end of the century, in 1598, was devoted to Sir Francis Drake's final expedition. Although the seaman was considered the Spanish monarchy's main enemy, the Phoenix of Spain nonetheless depicted him with overtones of a chivalrous gentleman.[3] Two years earlier, as if to mirror the foregoing, London witnessed the publication of a new edition of Francisco López de Gómara's *The pleasant history of the conquest of West India* translated by Thomas Nichols [cat. 1], in which Hernán Cortés was described as 'the most worthy prince'.[4]

Half a century later, during his imprisonment in Carisbrooke Castle, the Stuart king Charles I began to read Juan Bautista Villalpando's treatise on Solomon's temple, a hypothetical reconstruction which, as is well known, is full of allusions to the Escorial monastery.[5] Around the same time, in the Torre Alta library of the Alcázar palace in Madrid, Philip IV would have been able to leaf through his own copy of *Mundus alter et idem*, Bishop Joseph Hall's cruel satire describing an imagined Terra Australis.[6] The presence of utopian literature in the king's collection was not unusual. He also possessed a Spanish translation of Thomas More's *Utopia* [cat. 16] and it seems no coincidence that this work rounded off the collection as it was located in the end position in his library.[7]

Lepanto and a 'Spaniol Prince' echoed through the Scottish court of the Stuarts. Francis Drake and Hernán Cortés were raised to mythical status in the countries that should have hated them the most. We find two examples of English utopian literature in the library of Philip IV, the Planet King, and one Spanish architectural utopia among the royal belongings on the Isle of Wight. There are good historical reasons to explain all these facts, but our concern now is to highlight how eloquently the history of books and reading can shed light on the common history shared by Spain and the United Kingdom.

The main aim of the exhibition *Anglo-Hispana. Five centuries of authors, publishers and readers, between Spain and the United Kingdom* is none other than to provide an overview of the incessant movement of literary motifs, images, authors, language teaching/practice tools, reading material and books that took place between the two countries throughout the five centuries separating the reigns of Elizabeth I and Philip II from the first third of the last century. For reasons of appropriateness, it was considered necessary to limit the exhibits to authors born in the current territories of the two former mother countries.

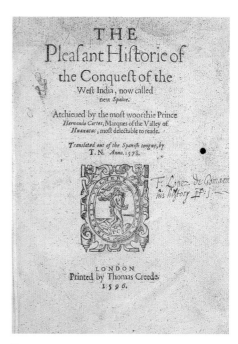

Cat. 1

The richness of the common Anglo-Spanish cultural heritage progressively shaped around book culture during those five hundred years is undoubtedly immense. Indeed, its sheer size and significance are well beyond the possibilities of a single exhibition, as there is such a long list of authors and works linked in one way or another to the forging of this shared history.

Characters such as Byron's Don Juan, Sheridan's Duenna and Mary Pix's Spanish wives share space with Lope de Vega's Drake, Cervantes' *española inglesa* and a whole host of curiously impertinent authors headed by George Borrow, known to posterity as 'Don Jorgito el Inglés'. Flaxman's prints inspired Goya; Owen Jones can be credited with bringing the grandeur of the Alhambra to northern Europe; and Hogarth depicted Sancho in engravings, just as Rowlandson sketched Lazarillo [cat. 10]. Moratín translated Shakespeare, Unamuno the work of Carlyle and Spencer, Manuel Azaña that of Borrow, León Felipe that of Russell, and Altolaguirre that of Shelley. Wiffen produced an English version of Garcilaso, Lord Holland of Lope, Tobie Matthew of Saint Teresa and Mabbe both of the picaresque Guzmán and of the old Celestina. Thomas Shelton, in short, paved the way for the new insular adventures of the *valorous and witty knight errant* and his companions, including *Cardenio*.

A detailed and exhaustive bibliography has raked through translations and borrowed works, contrasting and shared images, trends and discrepancies, the earliest traces of respective language teaching and the origins of Hispanism as a scientific discipline.[8] While the exhibition by no means neglects these aspects, it also gives priority to specific aspects of the history of reading, particularly those related to the consumption and production of books, as well as bibliophily.

For this purpose we have selected what we consider a representative set of pieces from the Archivo Histórico Nacional and Royal, National, Escorial and Lázaro Galdiano libraries to illustrate the wealth of English and United Kingdom-related holdings in Spain. It is a great pleasure to express our appreciation to all these institutions for their enormous help, especially the Biblioteca Nacional de España, which inherited the major collections of Luis de Usoz, Pascual de Gayangos and, in part, of the ambassadors Gondomar and Godolphin, in addition to the holdings of the Habsburg Torre Alta library and Bourbon Biblioteca Real, which had an official in charge of 'examining and organising English literature' as early as 1795. The person appointed to this post was José Miguel Alea.[9]

The exhibition is structured into sections dealing respectively with translated authors and works; each country's efforts to publish works in the language of the other, with particular emphasis on the publication of language-teaching tools; and, lastly, the traces of English book collecting in Spain. These are the themes that we will be exploring in this essay, which draws mainly on the holdings of the aforementioned lending institutions.

*T*he existence of a constant flow of books and reading between Spain and the United Kingdom is attested to, above all, by the early and productive endeavours of publishers to make authors and works available to the respective countries' reading public and also to speakers, since a not inconsiderable number of these efforts sprang from interest in learning the language. Naturally, most of this output was centred on translation and adaptation, though not entirely, as it also led to the setting up of a Spanish printing

house in the United Kingdom and an English press in Spain. It is worth mentioning that the scope of the latter was much more limited than that of the former, though its earliest fruits date back to the Golden Age.[10]

The works published by some of the establishments of what we might describe as a two-way printing enterprise often featured translated imprints. We thus find books which claim to have been published 'in the King's press' and 'at the Royal Printing House', in Madrid; 'for John Francis Piferrer, one of his Majesty's printers', in Barcelona; or simply 'printed by Antony Murguia', in Cadiz.[11] These Spanish examples have their counterparts in the works of Ricardo del Campo, Henrique Woodfall, Eduardo Easton and Henrique Bryer, among others.[12] Moreover, in some cases the imprint even clearly expressed the dual nature of the printing house, as with Vicente Torras' 19th-century Imprenta Española e Inglesa[13] and the more important Imprenta Anglo-hispana run by Charles Wood in London, first in Poppin's Court and later in Gracechurch Street [cat. 45].[14] The 'Anglo-Hispana' in the exhibition title is an allusion to this imprint.

Charles (Carlos) Wood earned himself a prominent place among the printers linked to the Spanish émigrés in the generous England of liberals and romantics whom Vicente Llorens depicted so masterfully.[15] It was thanks to Wood's hard work that the library of the Ateneo Español in London became stocked with the first books needed to begin its teaching activities in 1829,[16] and it was the printing presses run by Wood that produced such characteristic exile literature as *El español* by José María Blanco White and some of the practical *catecismos* of the editor Rudolph Ackermann.[17]

Spanish-language printing in the United Kingdom enjoyed one of its greatest moments during the first half of the 19th century. There were undoubtedly commercial motives involved, as the works printed in Spanish were not only destined for the market of the former mother country but also for those of the emerging independent republics in the Americas. That same period also witnessed an extraordinary surge of interest and, even, sympathy towards things Spanish, which Andrés Borrego summed up aptly in an article written after the initial enthusiasm had regrettably waned.

Writing under the pseudonym *Spanish traveller* and commissioned by the embassy in London, in 1866 Borrego published 'The affairs of Spain. Early causes of its unpopularity', a lucid assessment of the recent history of Anglo-Spanish relations. In it he highlighted how the resistance against Napoleon during the War of Independence and, later on, the adoption of certain measures such as the abolition of the Spanish Inquisition during the three-year Liberal interlude known as the Trienio Liberal (1800-1823) had led to the flourishing of widespread, collective Hispanophilia.[18] A good example of this was the reception given to Liberal émigrés fleeing from Spain, who were, of course, the main driving force being much of the printing in Spanish that went on in the United Kingdom at the time.

We must not forget that it was primarily for religious reasons and only secondarily for political reasons that England had been a haven for Spanish expatriates since the day of Antonio Pérez, par excellence, just as there were also 'English Espanolized', as James Wadsworth called them, who headed for Spain.[19] Indeed, the five centuries of mutual relations examined in this exhibition were not without their conflicts, in which the most active role was also reserved for books and printing houses as privileged agents of propaganda and stereotype creation.

To cite just one example, Philip II's advisors handled a few extracts from certain English works which they considered to be directed 'against Spaniards and against the

King'. They centred particular attention on John Bale's *A declaration of Edmonde Bonners articles concerning the cleargy of London* and found unacceptable this author's comments on the customs of a prototypical 'Jacke Spaniard' – or 'Juanico el español', according to the translation done for the monarch.[20] However, on that same occasion they also reported the comment made by William Cecil on certain paragraphs of Gonzalo de Illescas' *Historia Pontifical*, which were equally offensive towards Elizabeth I.[21]

In short, *to and fro*, Anne Boleyn's daughter received no fewer insults than those that her own subjects had the knowledge and means to deal Philip II, 'the Demon of the South'.[22] An anonymous hand altered the inscription on the superb portrait of the English sovereign in the *Sucesos de Europa* collection by Franz and Johannes Hogenberg, changing 'Elizabet Dei Gratia Angliae Franciae et Hiberniae Regina' to 'Elizabet Dei *Ira et Indignatione* Angliae Franciae et Hiberniae Regina'.[23] And, insult for insult, Diego Sarmiento de Acuña, Count of Gondomar, is depicted equally unflatteringly at the beginning of Thomas Scott's brief treatise *The second part of vox populi* published in 1624.[24]

From a cultural point of view, Anglo-Spanish relations have always been extensive, if not deep, since the end of the Middle Ages, even though they have naturally been subjected to the pressure of the changing international context.[25] Indeed, it might be said that an essential chapter in Spanish humanism, that which is embodied by Juan Luis Vives, unfolded at the English court and universities, as his British sojourn is commonly linked to the writing of the influential *Institución de la mujer Cristiana*, among other works, which the Valencian dedicated to Queen Catherine of Aragon.[26] Similarly, the Iberian Peninsula was the privileged backdrop for the continental fortunes of Chancellor Thomas More, whose life was written about by the poet Fernando de Herrera[27] and whose main work, *Utopia*, was translated into Spanish[28] and also read in Latin, among others by Quevedo, whose annotated copy of the Louvain edition of 1548 still survives.[29]

*T*he religious turn of events in Europe in the second half of the 16th century left an indelible mark on Anglo-Spanish relations, as both England and Spain became targets of military armadas and mission lands.

Apart from the Invincible, which found its way into literature,[30] the lesser armadas which set out throughout the 1590s also fuelled printing presses in England and the Iberian Peninsula. A *Declaración de las causas que han movido... a embiar un armada real... contra las fuerças del rey de España*, which may be attributed to Robert Devereux and Charles Howard, was published in London in 1596.[31] It is common knowledge that the expedition of 1596 ended in the Sack of Cadiz and Faro, from which a great number of books were brought to England, some finding their way to Oxford and Hereford.[32]

In retaliation for these landings, a new Armada against England was organized for 1597 under the command of the Count of Santa Gadea, Governor in Chief and Captain General of the galleys and the Ocean fleet. As researched by Henry Thomas, Governor Martín de Padilla y Manrique gave instructions for a proclamation to be printed, possibly in Lisbon, to justify the Catholic King's reasons to the people of England. This can be considered the very first document that was printed entirely in English in the Iberian Peninsula, which was then united under the sovereignty of

Philip II.[33] England and Spain were thus two monarchies in print, pitted against each other on all fronts, including printing.

One of the most illustrative cases of this rivalry of the printing presses was triggered by a short treatise entitled *Corona Regia*, which was published under the name of Isaac Casaubon with a false London imprint (John Bill) in 1615.[34] Despite its appearance, the work was actually a diatribe against King James Stuart, printed in the Spanish Netherlands, and the Anglo-Scottish monarch's protests led to the holding of a trial in Brussels to ascertain the identity of its true author and the place where it had been published. Diego Sarmiento de Acuña, Count of Gondomar, then ambassador in London, was personally responsible for gathering all possible information about the forgery, and among the manuscripts he brought with him to Spain was an *Información* describing the Brussels lawsuit in great detail. This report reveals that the author of *Corona Regia* was the scholar Erycius Puteanus and that it was printed by Flavius in Louvain; interestingly, an English officer called Henry Taylor was involved in the printing process.[35]

While this printing battle that extended to diplomacy was being waged, the Iberian Peninsula witnessed a genuine obsession with matter printed in Romance languages which, so it was claimed, people were attempting to smuggle in from Great Britain. A detailed *Memoria de los libros que se ha entendido que han impreso los herejes para enviar a estos reinos de España* which frequently cites the names of Cipriano de Valera and the printer Ricardo del Campo (Richard Field) even circulated.[36] The entries in this *Memoria* in themselves attest to the scope and significance of the printed matter presumably aimed at Spanish or Spanish American readers.[37].

The aim of promoting the reformed religion through the widespread dissemination of texts using printing presses, which underpinned this Elizabethan Spanish-language printing house, was by no means exclusive to the Protestants. On the Roman Catholic side, certain figures such as the Jesuits Robert Persons and Joseph Creswell openly engaged in printing works that were intended for the British Isles. The former promoted a secret printing house for the English Mission[38] and the latter, a tireless publicist, managed to secure the support of Philip II in establishing a press in the English college of Saint-Omer, in what was then Spanish Artois, which produced many of the titles that were to cross the English Channel.[39] From Saint-Omer came books such as Juan de Ávila's *The audi filia, or a rich cabinet full of spiritual evils* translated by Sir Tobie Matthew,[40] and *The triple cord or a treatise proving the truth of the Roman religion* attributed to Lawrence Anderton, a copy of which found its way into a Spanish Jesuit school, indicating expressly that it was from 'la Missión de Inglaterra'.[41]

Furthermore, it appears that all the book production aspects of one of the most eloquent Counter-Reformation printing initiatives were controlled at Saint-Omer, even the way in which the books were disseminated among the English recusants. Ahead of subsequent distribution techniques, these books could be neither bought nor sold – their circulation was entrusted to readers themselves, who were responsible for handing them over in secret to others once they had read them.[42]

Even so, the images the English and the Spanish conveyed of each other tended to shift away from negative stereotypes whenever they were based on direct observation, and the peace treaty of 1604-1605 opened up a new path in this direction. When Juan de Tassis, Count of Villamediana, was in England, precisely in order to conclude the peace treaty, he wrote to Sarmiento de Acuña, who was still far from being an

ambassador, stating that London was 'grande lugar y de mucho trato ('a great, friendly place') and although 'no muy pulido ni limpio' ('neither very polished nor clean'), it had a 'gentil ribera y bien poblado de nabíos' ('pretty river bank with many ships'). The poet's father went on to make an observation that summarises perfectly the admiration the English navy's commercial greatness inspired in him, stating that those ships were 'los castillos y murallas deste Reyno, sin tener otros' ('the castles and city walls of this kingdom, which has no others').[43] In his guidebook for travellers published in 1642, *Instructions for forreine travell*, the aforementioned James Howell made a sort of selection of sights that an Englishman should see when visiting the continent, including in this rudimentary Grand Tour 'to see the *Escuriall* in *Spaine*, or the *Plate Fleet* at her first arrivall'.[44]

A prolific author who also edited an English grammar book for Spanish speakers and a Spanish grammar book for English speakers [cat. 54], as well as a number of lexicographical works related to the Spanish language, Howell was also responsible for the curious initiative of translating and publishing a collection of proverbs in Spanish, Catalan and Galician in 1659 [cat. 40].[45] A tireless traveller, Don Diego – as he came to sign himself[46] – visited Spain at the end of Philip III's reign and at the beginning of that of Philip IV, and undoubtedly strove to earn recognition as the Englishman who spoke the best Spanish in the whole of the 17th century.[47]

Travelling around Europe to learn languages was a precept of the *ars apodemica*, the discipline concerned with the art of the perfect traveller, who was prudent and discerning. For example *A direction for a traueller*, a manuscript dating back to the beginning of the 17th century [cat. 64], called for 'getting soe many language as you see are necessary for the state your have to live in', recommending that the traveller learn French, Italian, Spanish or Dutch as well as Latin, which is always necessary 'to serve all publique service'.[48]

If we are to believe the anonymous author of a *Relación de los puertos de Inglaterra y Escocia*, on whom Sir Francis Drake lavished attention at Buckland Abbey, 'donde me regaló mucho y mostró sus joyas y riqueças' ('where he gave me many gifts and showed me his jewels and riches'), the famous corsair spoke Spanish.[49] The English printing house run by the Jesuits at the aforementioned Saint-Omer college in Artois, then part of Spanish Flanders, published material in Spanish, such as *Como un hombre rico se puede salvar*, which, apart from its missionary purpose, was justified by the interest shown by 'muchas personas principales en la casa y corte del rey de Inglaterra y en todo el Reyno) ('many prominent people at the household and court of the King of England and throughout the whole Kingdom') in 'al studio de la lengua Castellana' ('studying Castilian Spanish').[50]

The possibility of reading Spanish books printed in Great Britain had undoubtedly been very real since the reign of Elizabeth I, as examined by Gustav Ungerer in his memorable scholarly research studies.[51] According to this author, the first book to be printed entirely in Spanish on English soil was the *Reglas gramaticales para aprender la lengua española e francesa* published in Oxford by the 'reformed' Antonio del Corro in 1586.[52]

This work was followed by many more printed partly or entirely in Spanish. Some fall fully within the context of the propaganda dispute between England and the Spanish monarchy, such as Bernaldino de Avellaneda's *Carta* on the death of Drake, dated 1596, which was published as testimonial evidence in Henry Savile's *A libell of Spanish lies*.[53] Others sprang from the missionary or pastoral needs of the 'reformed' Spaniards

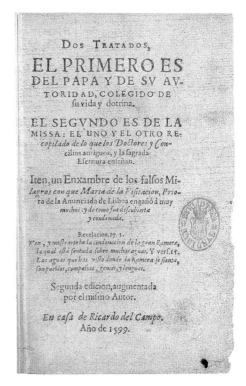

Cat. 39

A DIRECTION FOR
a traveler

First that god may blesse yr trauayle, you must appoint some tyme of the day for prayer and reading of the Scriptures.

That yu may profit in the tongue, you must suffer noe day to passe without translating somewhat, and for yr most profit in that exercise yu shall doe well to translate an Epistle of Tullie into french and out of french into latine whereby yu may profit in both tonges.

For y the knowledge of storyes is a very profitable studdy to a gentleman, reade yu the lives of Plutarch, and joine therewth all his philosopy wch shall increase you greatly both in judgment of the most part of things incidēt to the civill life of man and also geuue knowledge. reade also Liuy, and the Romane historyes, as also bookes of state both old and new as Plato de Repub Aristot: Ptol. OEcon. uic. Xenophon. Isocralis orat.

And in this yr reading of historyes, as yu have principally to mark some matters passed in those dayes, soe haue yow to apply them to yr tymes and estates, and see how they may serve us or bee rejected, and wthall, the reason therof (being well considered) cause yow in passe of tyme to frame better courses both of actions and counsels, aswell in the private life as in publique gouernmēt, if yow shalbe called thereto.

Aboue othr things be diligent in the storyes, and othr bookes of the bible wch shalbe a very good direction for ye yow in yr whole life, but especially in this part wch is study wth travayle.

The way to make yu truely to profit in this history aswell prepare as yr self to bee a good Christian commōwealthsmanne is to bring all yr examples of things and counsels, of administration, that yow shall find in reading,

who gradually settled in England, such as Cipriano de Valera and his *Dos tratados*, dated 1599 [cat. 39], and his revised version of Casiodoro de Reina's translation of the New Testament, dated 1596.[54] Lexicographical texts were also available by the end of the 16th century. Notable among these is Richard Percyvall's polished *Bibliotheca hispanica* [cat. 51],[55] a fundamental work in the rich tradition that extended to the 17th and 18th centuries, encompassing the *Pleasant and delightful dialogues in Spanish and English* [cat. 53] and other works by John Minsheu.[56]

We have already mentioned the protean James Howell, who travelled in Spain, wrote a Spanish grammar book and an English-Spanish dictionary in his four-language *Lexicon* [cat. 40], as well as different thematic 'nomenclatures', of which special mention deserves to be given to the extraordinary section devoted to vocabulary pertaining to 'A library', the earliest known lexicon of library, writing and printing terms,[57] and the editing and translation of the aforementioned Spanish, Catalan and Galician proverbs. While this was a significant initiative with respect to the history of the first two languages, Howell's 'Galliego proverbs', albeit scarce in number, are a major milestone in the history of Galician as a printed and translated language.

During the 17th century, the historian and translator John Stevens produced an excellent English-Spanish dictionary published in 1706. The copy housed in the Biblioteca Nacional de España, which is inserted with many sheets for annotating new terms and their translation, attests to what must have been common practice for broadening vocabulary at the time [cat. 55].[58] Other prominent figures in this field are Giuseppe Baretti[59] and Peter (Pedro) Pineda. The latter was the author of a *Corta y compendiosa arte para aprender a hablar, leer y escribir la lengua española*, published in 1726, and a *Nuevo diccionario español e inglés e inglés y español*, published in 1740,[60] but, as a chronicler, he was responsible for a bilingual genealogical work aimed at proving the Galician origins of the Douglas family.[61]

English teaching did not begin to be standardized in Spain until the 18th century.[62] By then it was possible to find testimonies such as the announcement of a public English-language competition in which the gentleman pupils of the Nobles Seminary in Madrid took part on 4 January 1780. The exam consisted of reading a text in English and translating certain passages from *The Grecian history from the earliest state to the death of Alexander the Great* by Oliver Goldsmith, *The works political, commercial and philosophical* by Walter Raleigh and *A journey from London to Genoa through England, Portugal, Spain and France* by Giuseppe Baretti [cat. 56].[63]

In order to meet translation needs, Thomas Connelly and Thomas Higgins's important lexicographical work was published by the Madrid royal press (Imprenta Real), which is referred to in the English volumes of this dictionary as 'The King's Press' [cat. 57].[64] This press also produced Andres Ramsey's *A new Cyropaedia* in a bilingual English-Spanish edition expressly designed for language learning [cat. 43].[65] This was also the purpose of the volume published in Barcelona by Piferrer in 1828, which includes Nepos' *Lives* translated into English by William Cassey, an English teacher in the service of the board of trade, the Junta de Comercio [cat. 58].[66]

*M*uch less is known about the Golden Age, and it is therefore necessary to focus on this period in greater detail. In the 17th century it seems that private English tutors were recruited mainly among the 'English Espanolized'. These were generally clergy but

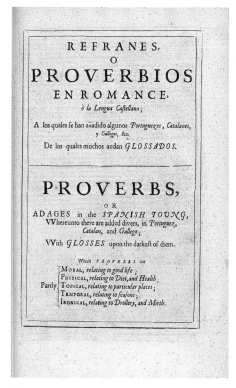

Cat. 40

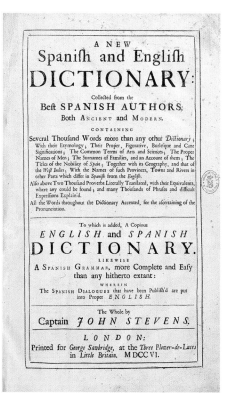

Cat. 55

LAS FIESTAS Y SIN-
GVLARES FAVORES QVE A
Don Diego Hurtado de Mendoça, señor de La-
corçana, Embaxador extraordinario de su Ma-
gestad del Rey Catolico nuestro señor, al sere-
nissimo Rey de la gran Bretaña, se le hizieron en
la jornada que de España hizo, acompa-
ñando al serenissimo señor Princi-
pe de Gales, a Inglaterra.

CON LICENCIA.
En Madrid, Por Luis Sanchez, Año 1624.
A onze dias del mes de Abril.

Cat. 4

could also be laymen, such as the father of the aforementioned James Wadsworth, who was employed as one of Maria of Austria's two English teachers when the future empress was being groomed to become Princess of Wales during the negotiation of the famous *Spanish match* [cat. 4].

In one of the Spanish accounts of the negotiations of 1623, we read that 'se señaló un inglés muy plático en la lengua inglesa y en la española para que fuesse instruiendo en ella a la Señora Infanta [María] que iba tomando liciones para esto con algunas de las Damas que auían de ir con Su Alteza' ('an Englishman very eloquent both in English and in Spanish was chosen to instruct the Infanta Maria, who took lessons with a few of the Ladies who were to accompany Her Highness').[67] In one of the letters he wrote in Madrid that same year, James Howell points out that 'since our Prince's [Charles Stuart] departure hence the Lady Infanta studieth English apace, and one Mr. Wadsworth and Father Boniface, two Englishmen, are appointed her teachers and have access to her every day'.[68] The first was James Wadsworth senior; the second should be identified as the English Benedictine monk who Hispanicized his name as Fray Bonifacio de Sahagún or de San Facundo.[69]

It became increasingly common for émigrés from recusant families of the British Isles to act as translators or interpreters. For example, Wadsworth senior took on this role during the sessions of the doctrinal dispute to which the Count-Duke of Olivares invited the Prince of Wales during his stay in Madrid.[70] Half a century later, the Scot Andrew Young (Andreas Junius Caledonius) was called in as an 'English-language expert' to assist the members of a board which had the task of assessing the propositions contained in the copy of Jeremiah Lewis's *The right use of promises* found in the Count of Rebolledo's library.[71]

Without overlooking the fact that Jeremiah Lewis's work had been found among the books of Bernardino de Rebolledo, the diplomat and poet who composed an epigram on one of John Milton's books,[72] it is worth stressing that among those to whom we will continue to refer as 'English Espanolized', there were many clergymen who, like *Father* Boniface or Young, were trained or taught at different religious establishments in Spain. The various English, Scottish and Irish schools set up to cater to the needs of the aforementioned English Mission are naturally of particular importance.

Perhaps the most interesting of these organisations was the English Real Colegio or Saint Alban's College in Valladolid, which still exists and possesses a library that holds a substantial part of the Spanish adventure of the expatriate recusants.[73] The Valladolid school, then run by Jesuits, was visited by Philip II, the Infanta Isabella Clara Eugenia and the future King Philip III in 1592. The royal entourage was treated to a demonstration of different prayers in English but also in Welsh and Scottish, recited by various students in a hall decorated with hieroglyphics and emblems, some in those languages.[74]

The *Relación* goes on to state that 'después destas tres lenguas vulgares y estrañas, se siguieron otras tres más apacibles y políticas' ('these three common and strange languages were followed by another three which were more gentle and political'), referring to the prayers that the students of Saint Alban's recited in French, Italian and Spanish.[75] It is worth pointing out the contrast between *strange* and *political* languages that is made here, as interestingly, six decades later, James Howell envisaged the ideal encounter between these three languages and English in a print that illustrates more clearly than most testimonies of that period the definitive change in the status of English as the international language of culture in the 17th century.

The two-year period from 1659 to 1660 saw the emergence in London of the different parts of Howell's *Lexicon tetraglotton*, from which the 'words are the Souls Ambassadors' quote is taken. This ambitious project for an English-Spanish-Italian-French vocabulary is the crowning achievement of his lexicographical work and two prints were placed on the front cover: one of the author himself with a gentlemanly and melancholic air, leaning on a oak tree trunk (*Robur Britannicum*); the other was engraved by William Faithorne and shows a meeting of four ladies sumptuously attired in court dress greeting one another (see the cover illustration).[76]

As Howell himself explains, they personified the languages dealt with in the work, each identified by an initial (S[panish], F[rench], I[talian], E[nglish]). The theme of the print was their coming together to form a new, desired *associatio linguarum*, as stated by the inscription that presides over the scene. The Spanish, Italian and French languages, 'ye sisters three', linked by their Latin origins, are surprised welcoming the newly arrived English language into their society, while the author makes a suggestion to them: 'To perfect your *odd* Number, be not shy / To take a *Fourth* to your society.'[77]

This ideal encounter depicted in the print is not an unfitting image for the spirit of this exhibition. According to a commonplace of the time, compared to the 'smoothness' of Italian and the 'nimbleness' of French, the Spanish lady/language is the gravest of the four; indeed, 'Her Counsels are so long, and pace so slow'.[78]

In Spain, however, although Eugenio de Salazar claimed that greetings such as 'gutmara, gad boe' [*i.e.* good morrow, good bye][79] could be heard at Philip II's court, and despite the frequent allusions to knights errants who spoke English, the language continued to be associated with missionaries, heretics and pirates, although it was soon to become that of travellers.

Both John H. Elliott and Michele Olivare – the latter when discussing the context in which *La española inglesa* was written – have drawn attention to the clear signs of a shift in attitude towards England when the throne passed from Philip II to his son.[80] Mention has also been made of the English elite's growing interest in Spanish court models from the beginning of the 17th century onwards, which coincided, first, with a visit to Valladolid paid by Admiral Howard and the Earl of Nottingham to sign the peace treaty between James VI/I and Philip III and, later on, with the Prince of Wales's aforementioned sojourn in 1623.

Perhaps one of the first travellers who arrived in Spain and enjoyed 'la buena paz, amistad y hermandad que se ha renovado entre las dos coronas y los súbditos dellas' ('the peace, friendship and kinship which has been renewed between both crowns and their subjects') was Sir Thomas Palmer, gentleman-in-waiting to King James. The quotation is taken from the credential issued to him in February of 1605 by Baltasar of Zúñiga, ambassador in Paris, stating how he went 'por su curiosidad a ver las ciudades principales y cosas notables de España y a aguardar en ella al señor Almirante de la Gran Bretaña' ('out of curiosity to see the main cities and notable things of Spain and to await the Admiral of Great Britain there').[81] Five years later, in 1610, Lord Roos recorded his travel impressions, highlighting the extraordinary grandeur that surrounded the Spanish monarch and the quality of the paintings in Valladolid. But above all he praised 'the Scurial', describing it as 'so great, so rich, so imperial a building that in all Italy itself there is nothing that deserves to be compared with it'.[82]

The English were enormously attracted to 'The kyng of Spaynes howse', as it is referred to in a handwritten annotation on the back of the so-called Hatfield Drawing

showing the bulky Escorial building under construction.[83] Despite the devastating nature of James Wadsworth's *The Spanish pilgrime*, the second part, written in 1630, states of the house that there is 'not the like in the Christian world',[84] and, as mentioned earlier, James Howell's travellers' guidebook of 1642 asserted that 'to see the *Escuriall*' and the arrival of the Indies fleet in Seville were two of the things worth doing in Europe.

Therefore, it is no surprise that Francisco de los Santos' description of the monastery was translated into English extremely promptly, in 1671.[85] The abridged version of the Hieronymite monk's work, which was also published in the 18th century, was produced by a 'servant' of the Earl of Sandwich, Edward Montagu. There is a delightful diary of the earl's stay in Spain from 1666 to 1668, which is illustrated with interesting drawings.[86]

Thirty years earlier, in 1638, the Horatian ode *Escuriale* written in Latin was published in Madrid. In it James Alban Gibbes described the monastery that he had visited in the company of the young Charles Porter,[87] second son of Endymion Porter, the member of one of the most eminent Anglo-Spanish dynasties.[88] Incidentally, the colossal building gave Porter a dreadful headache, whilst the scholarly Gibbes, Gabriel Bocángel wrote, caused 'las piedras desatadas en las voces' ('the stones unleashed in the words')[89] to be seen. Like so many other Northern travellers, the doctor poet wrote at length on the extraordinary collection of paintings contained in the monastery, mentioning the wonders of Fernández de Navarrete, 'the Mute', who 'confronts you with an art that is by no means mute'[90], and Titian, whose *Virgin and Child*, then in the Sacristy and now in Munich, he praises in another composition. This was furthermore one of the paintings that Charles I of Spain had instructed Michael Cross to copy when he was sent to Spain in 1632, as Gibbes states: 'pictor anglus, auctoritate regia (anno 1632) in Hispaniam missus.'[91]

Apart from poets and paintings, the Scottish humanist David Colville had also found his way to the Escorial, and was in charge of Greek and Arabic manuscripts at the Laurentine Library.[92] Actually Colville was not the only British librarian who worked in Golden Age Spain, as the librarian Enrique Teller or Henry Taylor,[93] another Briton, was entrusted with the care of the *librería* of the Casa del Sol in Valladolid, to which we will return later on.

At San Lorenzo, it was David Colville who showed the royal library to Cassiano del Pozzo when the Italian visited the monastery with Francesco Barberini in 1626.[94] Accompanying the almighty cardinal was George Conn, another Scot emigré who had written a *Vita Mariae Stuartae* on which Lope de Vega's *Corona trágica* was based, as the poet himself points out in the preface, acknowledging his debt to 'Don Jorge Coneo'.[95]

As can be seen, the scholarly world accounted for a not inconsiderable portion of the English and Scots who visited or lived in Spain during the 17th century. Many of them expressed themselves in Latin and not in English, in consonance with the evident Anglo-Latin attributes associated with the reception of British authors in the Baroque era. Accordingly, two of the most celebrated authors of that period, John Barclay and John Owen, and the aforementioned Gibbes and Conn, were translated into Spanish from Latin rather than from English.

The success in Spain of *Argenis*, written by the Scottish author Barclay [cat. 15], whom Gracián so greatly admired,[96] is evident from the mere fact that it was published in translations by José de Pellicer and José del Corral,[97] while the epigrammatic poetry of

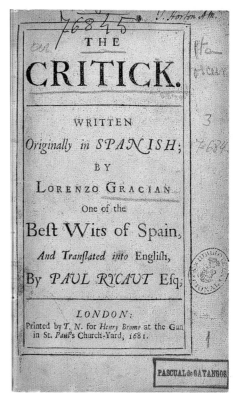

Cat. 19

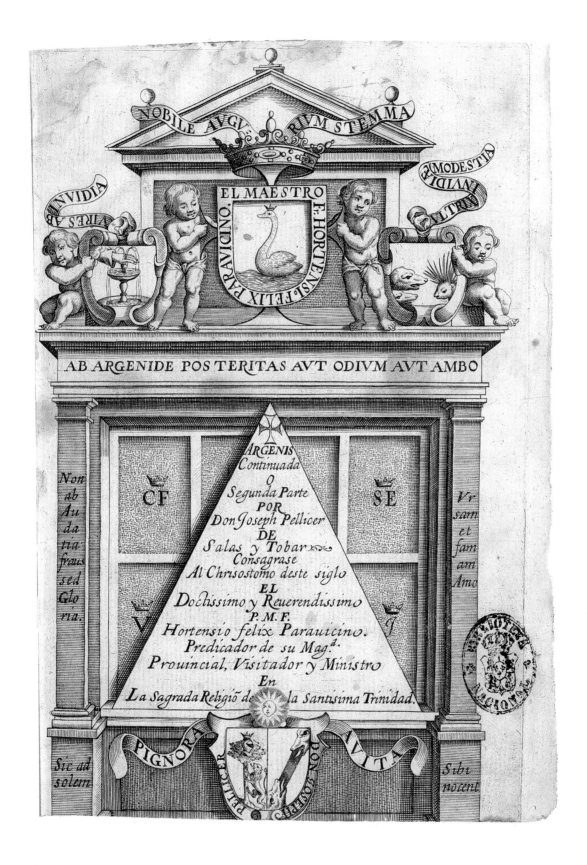

Cat. 15

Welshman John Owen came out in a version by Francisco de la Torre y Sevil [cat. 18],[98] despite its problems with censorship. Spanish works that exude that same blend of moral, political and sapiential nuances were translated into English, such as Baltasar Gracián's *The critick* and *The art of prudence*, which were published in 1681 and 1705 [cat. 19], respectively,[99] and Francisco de Quevedo's *Fortune in her wits*, the English edition of which came out in 1697 [cat. 20].[100] And Antonio de Guevara, who had aroused great interest in the Isles in the 16th century, reappeared on the scene with his *Spanish letters*, which were translated by John Savage in 1697.[101]

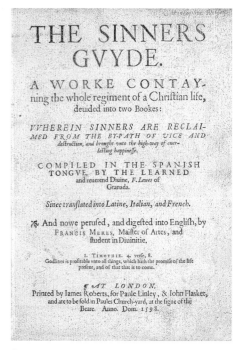

Cat. 14

*I*n short, a good many of the Anglo-Spanish translations published during these two centuries of the Early Modern Age are clearly marked by a militantly denominational air which, incidentally, also surrounds Thomas More's fortunes in Spain. Nevertheless, behind this appearance of mission books, other interests emerged: on the one hand, in historical works such as Pedro Mexía's *Césares*,[102] and those concerning overseas expansion, such as López de Gómara's account of Cortés's deeds and Pedro Mártir de Anglería's *Décadas*, which were translated by Richard Eden;[103] and, on the other, in scientific works, such as Martín Cortés's art of navigation, also translated by Eden,[104] and Huarte de San Juan's *Examen de ingenios*, the 1594 London edition of which was based on Camillo Camilli's Italian version.[105] There was even a niche for spiritual literature, of the like of Luis de Granada's *The sinners guyde* [cat. 14].[106]

The influence that Spanish ascetics and mystics may have exerted on English metaphysical literature has been emphasized on numerous occasions, proving the connections between Herbert, Donne and Crashaw and Valdés, Ignacio de Loyola and Saint Teresa.[107] The latter's works appear to have aroused particular interest, as there are several 17th-century translations.

After Michael Walpole's first version,[108] Sir Tobie Matthew produced a new translation of the *Libro de la vida*,[109] which he attractively titled *The flaming hart* and dedicated to Queen Henrietta Maria [cat. 17]. An autograph manuscript of Teresa's work was housed in the Escorial, where the aforementioned James Alban Gibbes had viewed it as a relic.[110] In an impressive *Preface*, Matthew not only recalls the difficulties posed by 'the high, and abstracted Nature of the verie Contents of the Booke', but also makes a suggestive statement on the spirituality of the nun from Ávila, displaying a profound knowledge of Hispanic mysticism that was made available to English readers.[111]

The interest in things Spanish also evoked stereotyped overtones of clichés that later enjoyed extraordinary success. We are referring, for example, to the taste for Spain's Muslim past, as in the translation of Miguel de Luna's *Almansor*,[112] or for bull fighting, news of which reached the English –not only in written form but also in pictures – as early as 1683. James Salgado's *An impartial and brief description of the Plaza or sumptuous Market-place of Madrid and the bull-baiting there* was printed in London that year.[113]

The Plaza Mayor was described in great detail, with statements such as 'Lincoln-Inn-Fields are neither so large nor spacious as this place of publick resort at Madrid'.[114] Its size and adornment could furthermore be appreciated in a print – 'a large scheme' – showing 'the famous and much admired Placidus' overcoming a bull in a crowded ring in the presence of the king and queen.

The pamphlets produced by this curious heterodox convert to Protestantism spare no opportunity to recall papist conspiracies and defeated armadas, and show how a significant part of Spain's 'black legend' was in fact home-grown.[115] Salgado went on to

sum up the hypothetical Spanish character in *The manners and customs of the principal nations of Europe*, a brief treatise in English and Latin published in 1684.[116]

However, most Spanish to English translations were, naturally, of literature, novels and plays.[117] Among other translators, this field saw the publication of the work of Thomas Shelton, who produced a *Don Quixote* in 1612 [cat. 3];[118] of James Mabbe ('Don Diego Puede Ser'), who brought out a Guzmán entitled *The rogue* in 1622 [cat. 5] and in several later editions[119] and *Spanish bawd*, a new English-language version of the Celestina, in 1631 [cat. 6];[120] but also of the diplomat Richard Fanshawe, who produced Antonio Hurtado Mendoza's *Querer por sólo querer / To love only for love*.[121]

In contrast to all this activity, the offerings were much scarcer on the Spanish side which, as stated earlier, was interested primarily in neo-Latin authors such as Barclay, Owen, Conn and Gibbes. It is therefore surprising to learn that the Biblioteca Nacional de España houses *Deffensa de la poesía*, a manuscript translation of Philip Sidney's *Defense of Poesie*, including the chapter on 'la excelencia de la lengua inglesa'.[122] Even so, the Spanish Golden Age witnessed the first attempt to set up an English-language press at the very Habsburg court.

The initiative was entrusted to the Irishman Alberto O'Farail or O'Ferall, who had translated into English various devotional works written in Spanish: a life of the Virgin Mary, the Christian doctrine, the mystery of the Mass, compendiums of the works of Luis de Granada and of Pedro de Alcántara, a life of the sibyls and, in addition, a treatise on the glory and eternity of the soul [cat. 41]. If we are to believe what he states in a *Memorial*, O'Farail himself had been responsible for the mechanical work of compositing three sections in English of *The life of the Virgin Marie* at Antonio Francisco de Zafra's print shop in Madrid on 6 April 1679, for which 'con gran trabajo aprendió [...] el Arte de Impresor' ('with much effort he learnt [...] the Printer's Art').[123]

As well as placing the printing under the aegis of Don Juan José of Austria, to whom the work is dedicated, O'Farail asked the Castilian court that 'se le dee papel, prensa y letras que el suplicante escogiere de los impresores para fenezer tan santa obra' ('he be given paper, press and letters which the requestor may choose from the printers to conclude such a holy work') – that is, to complete the publication of the other sections that he had been unable to print and that the resulting book be sent 'a su Patria, donde hace gran falta a los fieles que hauitan en tan remotos parajes, sin poder o r sermones ni veer buen exemplo' ('to his Home Country, where it is greatly needed by the faithful who live in such remote parts, unable to hear sermons or see good examples').

Fortunately, the sections he sent to support his memorial still survive, providing us with proofs from the first English-language print shop in Spain:

THE LIFE OF / THE MOST SACRED / VIRGIN MARIE, OVR / BLESSED LADIE, QVEENE OF HEAVEN, / AND LADIE OF THE VVORLD. / TRANSLATED OVT OF / SPANISH, INTO ENGLISH, VVHERE VNTO / is added, the sum in briefe, of the Christian Doctrine, the / Misterrie of the Masse, the lives and prophesies of the / Sibillas, vvith a short treatise of Eternitie, and a / pious exhortation for everie day / in the month. DEDICATED / TO THE MOSTH HIGH AND MIGHTIE PRINCE, / DON IVAN DE AVSTRIA / [vignette with the Immaculate Conception] En 6 de Abril, / Año 1679. / TRADVCIDO DE CASTELLANO EN IDIOMA INGLESA, / Por Don Alberto o Farail, de nación Irlandés. / CON LICENCIA: En Madrid. *Por Antonio Francisco de Zafra.*

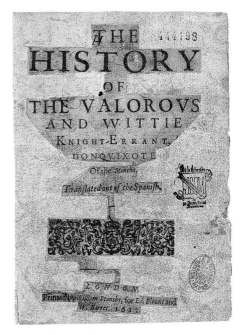

Cat. 3

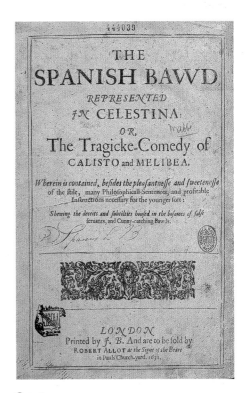

Cat. 6

Albert O'Farail's printing enterprise was cut short, and it is not until the following century that more examples of English-language printing in Spain are found. We have already dealt with the lexicographers, though it is worth mentioning the publication in Cadiz of *A short abridgement of Christian doctrine* in 1787, as it appears to be linked to the religious education of English-speaking Catholic citizens living in a few Spanish coastal towns and cities.[124]

*T*hroughout this new century, contacts grew much more active, with the United Kingdom even becoming involved in the War of the Spanish Succession.[125] Although the missionary spirit had not entirely waned and the threat of catechesis continued to hover over the English population residing in Spain – as happened to the real-life George Carleton during his imprisonment in San Clemente in 1710 [cat. 7][126] – the new century saw the emergence in Spain of a sort of English path towards the Enlightenment, in which a particularly prominent role was played by Gaspar Melchor de Jovellanos, a reader of English literature, who promoted the introduction of standardized English learning in Spain.[127] For its part, the United Kingdom also established Hispanic studies permanently as a discipline following the publication in 1701 of *A brief history of Spain*, which can be considered the first Spanish history written and printed by an Englishman.[128]

Despite the restrictions that censorship continued to impose on the circulation of texts, the 18th century witnessed greater efforts by Spain to acquire firsthand knowledge of the products of English thought and the fruits of English scholarship and literature. Indeed, a certain Anglomania gripped the continent during this century, Voltaire being the best exponent of the craze,[129] and Newton the embodiment of reason; a project for the 'popularización de [...] [sus] teorías filosóficas' ('popularisation of his philosophical theories)' was even outlined.[130]

Some of the works produced in the United Kingdom reached Spain via France, and it was common to find works that had been translated from the French version rather than from the original English. Such is, for example, the case of a novel as significant as Fielding's *Tom Jones*, which was published in Madrid in 1796,[131] and the volumes of John Locke's *Some Thoughts Concerning Education*, published as *Educación de los niños* in 1797.[132] Nevertheless, it appears that Locke's work may also have been disseminated through manuscript translations such as the codex *Pensamientos sobre la educación* belonging to the Osuna family, which begins with an interesting biographical note [cat. 21].[133]

Although the publication of a Spanish version of William Robertson's *History of America* was stopped,[134] translations of British authors nonetheless became more numerous, especially during the last quarter of the century, above all during the reign of Charles IV. Spanish versions were published of works such as Young's *Poem on the Last Day*,[135] Blair's *Lectures on rhetoric and belles-lettres*,[136] Joseph Addison's *Dialogues upon the Usefulness of Ancient Medals*,[137] Middleton's *Cicero*,[138] Adam Smith's *The Wealth of Nations*,[139] significantly dedicated to the all-powerful Godoy, and, at the very beginning of the 19th century, the first book of Francis Bacon's *The Advancement of Learning*.[140]

The collective imaginary was enriched with the adventures of new heroes, both real-life figures such as Captain James Cook,[141] and fictional characters such as the protagonist of Richardson's *Pamela*, the actions and plot of which were appropriately

Cat. 7

Cat. 21

adapted to suit local customs.[142] Midway between the two we find Ossian, the false Celtic bard, whose poems caused outrage as they did elsewhere in Europe, with versions by José Alonso Ortiz[143] and Pedro de Montengón [cat. 9].[144]

And at last came the turn of William Shakespeare to have his works disseminated in Spanish. *Hamlet* was published in Madrid in 1798[145] in a translation by Leandro Fernández de Moratín [cat. 8], who also made some suggestive annotations on English drama, including *The Tempest*.[146]

This paved the way for Shakespearean criticism in Spain. Cristóbal Cladera soon came forward to correct him with *Examen de la tragedia intitulada Hamlet*.[147] A few very curious contributions were produced in the following century, such as two doctoral theses aimed at comparing Shakespeare with Calderón de la Barca. One was defended in 1849 and came to be published as a short work;[148] the other remains a manuscript and is perhaps the more interesting of the two as it draws a parallel between the literary portrayals of the English playwright, who was considered a 'painter of figures', and the portraits of the artists Velázquez and Murillo.[149]

The growing 18th-century interest in English matters, largely influenced by the international context, is evident in such titles as the *Estafeta de Londres* by Francisco Mariano Nifo[150] and *Noticia de la Gran Bretaña*, a translation of John Chamberlain's *Magnae Britanniae Notitia* [cat. 72],[151] and even in the production of great English 18th-century printers such as John Baskerville.

The possibility was toyed with of purchasing matrices and punches from this printer for the Real Biblioteca Pública press in 1766. Baskerville himself referred to this as 'my printing affair at the Court of Madrid' in a letter of his, a copy of which is held in the Archivo de Secretaría at the Biblioteca Nacional de España, together with 'a specimen of the word Souveainement in 11 sizes' [cat. 71].[152]

The increasing trips paid by Spaniards to the United Kingdom enabled much more first-hand information to be gleaned. Some of the most important travel accounts are, without a doubt, Antonio Ponz's *Viage fuera de España*, published in two different volumes in 1785 [cat. 75], which is notable for the interesting artistic observations made by the author during his stay in the British Isles,[153] and the *Apuntaciones sueltas de Inglaterra* by Leandro Fernández de Moratín, a delightful diary that analyses practically everything, down to tea etiquette and street and tavern sounds [cat. 76].[154] Despite the wealth of information it provides on the London art collections, José M. de Aranalde's *Descripción de Londres y sus cercanías*, dated 1801, is much less well known [cat. 77].[155]

The accounts written by the British travellers who toured Spain in the course of the century, such as Joseph Townsend, among many others, are packed with detail.[156] A work that was particularly widely disseminated was Giuseppe Baretti's English travels,[157] which, as mentioned earlier, was even used to set exams for the pupils of the Nobles Seminary in Madrid in 1780 at the dawn of the age of standardized English teaching in Spain.

Of the Spanish authors whose works were translated into English, together with new versions of older works such as that of Francisco de los Santos[158] and Antonio de Solis's *The history of the conquest of Mexico*,[159] special mention should be made of Father Feijoo, whose writings soon reached the United Kingdom. In 1778, three of his 'essays or discourses' were published in London on women, religious music and a comparison of modern and classical music. These were even read in the Philosophical Society in London, from which a copy now in the Biblioteca Nacional hails [cat. 22].[160]

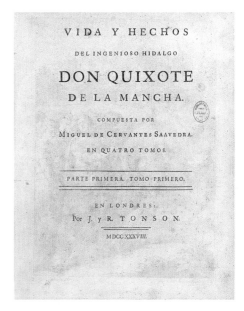

VIDA Y HECHOS

DEL INGENIOSO HIDALGO

DON QUIXOTE

DE LA MANCHA.

COMPUESTA POR

MIGUEL DE CERVANTES SAAVEDRA.

EN QUATRO TOMOS.

PARTE PRIMERA. TOMO PRIMERO.

EN LONDRES:

Por J. y R. TONSON.

MDCCXXXVIII.

Cat. 42

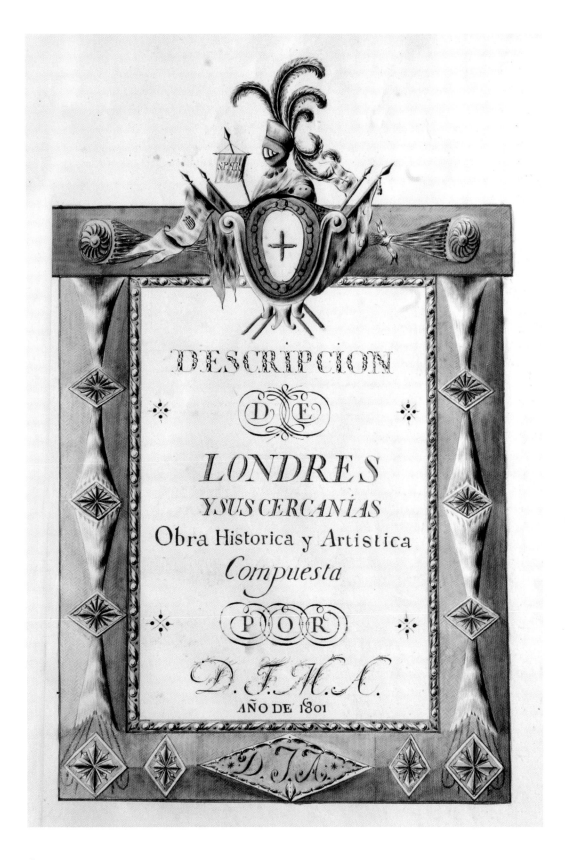

Cat. 77

In the 18th century Spanish-language printing enjoyed a particular heyday which is closely linked to the vogue for Cervantes. The Tonsons' 1738 edition of *Don Quixote* [cat. 42], which includes a biography of Cervantes written by Gregorio Mayans and a priceless engraving of Don Alonso Quijano against a background of Gothic ribbed vaulting,[161] was followed by initiatives such as that of John Bowle, printed in Salisbury in 1781.[162] But artistic works, possibly aimed at satisfying travellers' curiosity, such as the treatises of Antonio Palomino and, once again, Father De los Santos of the Escorial, were also printed in Spanish.[163]

In order to complete the picture, we must also mention the existence of a Spanish printing house promoted by members of the Sephardic community living mainly in London. A few titles were published for their purposes and needs, including a beautifully illustrated edition of David Nieto's *Matteh Dan* in 5474, that is, 1714.[164]

Following the Seven Years' War and Spain's assistance to the British colonies in America in gaining their independence, the initial Franco-Spanish alliance against England turned into collaboration against Napoleon in the War of Independence. We have already mentioned the attraction for things Spanish witnessed in the United Kingdom during these years. There are many testimonies that support this, ranging from the recollections of Lope de Vega-specialist Lord Holland, a privileged source of information on Spanish history of the time as he was a correspondent and friend of Jovellanos,[165] to the scholarly exercises produced by a young student of Winchester named Henry Allen on the sieges of Zaragoza.[166]

Spaniards living in England during the war years used the British presses for their own war effort, both in creating a public opinion and in the crucial debates on the constitution. There are many examples of the foregoing. In addition to José María Blanco White's well-known endeavour through the newspaper *El español*, published by Charles Wood's printing house [cat. 44], Álvaro Flórez Estrada's *Constitución para la nación española* came out in Birmingham in 1810,[167] and in London Juan Bautista Arriaza compiled his *Poesías patrióticas* in a small volume that also included such music scores as the 'Himno a la Victoria' by Fernando Sor.[168]

The chants of the Spanish side were also heard, though they perhaps had less fortune in print. A curious version of the British national anthem was performed at a Cadiz theatre in 1809: the lyrics had been appropriately adapted to praise the Anglo-Spanish alliance against Napoleon and began as follows: 'Viva Fernando, / Jorge Tercero, / vivan los dos. / Su unión dichosa / confunda al monstruo / Napoleón'. ('Long live Ferdinand, / George the Third, / long live both of them./ May their fortunate union / confound the monster / Napoleon'). Shortly afterwards it was compiled in a *Colección de canciones patrióticas* published in the same city, the cover of which expressly stated that it included 'God Sev de King'.[169]

*I*n keeping with the frenzied unrest that characterized the century, during the 1800s Anglo-Spanish cultural relations became dynamic, and their influence extended extremely rapidly to books and reading. This was unquestionably an age when stereotypes about the *other*, whether Spanish or English, were conveyed in clear and well known clichés: the *traveller*, such as Richard Ford and his *Handbook for travellers in Spain*, which enjoyed huge success; the bible-bearing *missionary*, such as George Borrow, who so surprised the locals [cat. 12]; and the *antiquarian* in the manner of Owen Jones and his romantic, fairytale images of the Alhambra [cat. 11].[170]

Cat. 12

Cat. 11

The number of translations increased both ways and novelties soon hit a market that was thirsty for novels, poems and also works on philosophy, science and politics. Robertson and Gibbon were published in Spanish,[171] but so were Malthus, Stuart Mill, Herschel and Darwin [cat. 28],[172] while Jeremy Bentham enjoyed a particularly active reception [cat. 24].[173]

As for artists, the work of John Flaxman, who became well known much earlier through Goya,[174] was printed in Madrid thanks to the efforts of Joaquín Pi y Margall,[175] while the specialist press began to publish frequent news of British art.[176] In the literary world, apart from Walter Scott and Charles Dickens [cat. 27],[177] Lord Byron of course enjoyed huge success with *Don Juan* [cat. 13] and also with the vampire story attributed to him, translated as *Vampiro*, and a few fake copies of his letter to Galignani circulated among collectors.[178]

As for the fortunes of Spanish literature in the United Kingdom, we should first stress the active presence of a few writers among the circles of émigrés, such Espronceda, Martínez de la Rosa and the Duke of Rivas, and, second, the development of a long tradition of Hispanists who translated Spanish Golden-Age classics and more modern authors into English.

To cite a few examples, in 1818 Ángel Anaya published *An essay on Spanish literature* quoting fragments of Spanish literary canons from the Middle Ages, including the *Cantar del Mío Cid* [cat. 23];[179] Wiffen dealt with Garcilaso in 1823 [cat. 25];[180] and, a year later, John Bowring translated Góngora, Don Juan Manuel and Fray Luis de León in *Ancient poetry and romances of Spain*, which he dedicated to Lord Holland.[181] After a number of partial 17th-century attempts, Pedro Calderón de la Barca was finally translated 'in the metre of the original',[182] and the non-dramatic poems of Lope de Vega, an author who had already attracted Lord Holland's attention at the beginning of the century, were translated into English by Frederick W. Cosens in 1866.[183]

Closer to contemporary writers is James Kennedy with his *Modern poets and poetry of Spain*, published in 1852 [cat. 26], containing translations of works by the Duke of Rivas, Zorrilla, Martínez de la Rosa, Heredia and Espronceda's 'The song of the pirate' and 'To Spain. An elegy', which was written in London in 1829.[184] Even Benito Pérez Galdós became known in Britain through the publication of a *Lady Perfecta* in 1894 [cat. 29].[185]

*T*hese brief sketches are intended simply to convey the vitality of 19th-century publishing activity as a vehicle for cultural exchange between Spain and the United Kingdom. This vitality became fully consolidated during the first third of the 20th century when a few publishing companies, such as José Lázaro Galdiano's La España Moderna, espoused a truly impressive policy of English translations, initiated in the last decade of 19th century. Indeed, the list of translators is almost anthological, ranging from Miguel de Unamuno (Carlyle, Spencer [cat. 30]) and Ciges Aparicio (Ruskin) to Juan Uña (Keynes [cat. 31]), Luis de Terán (Carlyle), José Jordán de Urríes[186] (Austen), Luis de Araquistáin (Jonson), Pablo de Azcárate (Stuart Mill), León Felipe (Russell [cat. 36]) and Altolaguirre (Shelley [cat. 37]) to Azaña (Borrow).[187]

Obviously these names represent only a small slice of the authors whose works were translated. There were others, whose writings were aimed at the general public (De Quincey, Conan Doyle, Chesterton, Stevenson, George Eliot, Lewis Carroll, Emily Brontë and Virgina Woolf, who was translated into Catalan in 1938 by Edicions de la

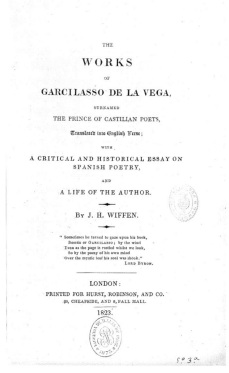

Cat. 25

Cat. 38

Rosa del Vent),[188] and others still whose works, on scientific themes, had a more limited readership. A prominent example of the latter is A.S. Eddington, whose work played a significant part in disseminating the new physics in Spain.[189]

We have listed some of the authors who were translated into Spanish. The Spanish writers whose works were published in English include equally significant figures, such as Azorín [cat. 32], Unamuno [cat. 33], Ortega [cat. 34], Marañón [cat. 35], Asín, Pérez de Ayala, Sénder, Maeztu, Madariaga and Lorca [cat. 38].[190] Furthermore, Gregorio Prieto spent part of his early artistic career in the United Kingdom. Delightful books of engravings such as *An English garden*, produced in conjunction with Ramón Pérez de Ayala, and *The crafty farmer. A Spanish folk-tale*, published in 1938, bear witness to this sojourn.[191]

As for what we have been referring to as two-way printing endeavours, the Spanish-language activity of the British printing houses continued to be fairly vigorous. The long tradition of religious texts remained alive in the 19th century, and was joined by scriptural texts in Galician and Basque [cat. 46-47], some of which stemmed from the philological interests of Prince Bonaparte,[192] and even an *Evangelio según San Juan* for the blind.[193] The evangelical anti-slavery associations, whose attention and printing presses were focused on the Spanish-speaking world, were also extremely active.[194]

In the 20th century, *La ciudad de la niebla* was printed in London in 1912 [cat. 48],[195] though the propaganda effort in Spanish during the First World War was much greater, as a good many pamphlets were published, but also photograph albums and posters, such as the splendid ones found in Sancha's *Libro de horas amargas* published in Birmingham in 1917 [cat. 49], which appear to foreshadow the most modern advertising methods.[196] This two-way movement likewise continued during the Spanish Civil War, particularly with the activity of the Spanish legation in London, which promoted the publication of an impressive collection of photographs entitled *Work and War in Spain* [cat. 50],[197] among other works.

W̶e have now reached the end of this overview of the flow of authors, titles and publishers back and forth between Spain and the United Kingdom from the 16th century to 1939. The traces of this incessant movement are fortunately preserved in libraries, which have progressively built up their holdings in pace with readers' interests, as well as with changing international circumstances. In their own way, bibliophily and book collecting are a magnificent vantage point from which to monitor the course of history in general, not only that of reading. And this also applies to the particular field of Anglo-Spanish history that concerns us.

In the 16th century, in summer 1522, Admiral Columbus's son Hernando Colón bought some books in London – now in the Biblioteca Colombina in Seville, among them works by John Colet[198] and William Herman – noting down the exact price he had paid for them, as was his custom.[199] The San Lorenzo el Real del Escorial library houses those of Philip II, *Angliae Rex*, with important manuscripts and works regally bound with the English coat of arms [cat. 60].[200]

Diego Sarmiento de Acuña, Count of Gondomar [cat. 61], returned to Valladolid from England bearing a valuable treasury of English printed matter and manuscripts, which are recorded in the old *Inventario* of his library [cat. 65].[201] Many of them are now in the Real Biblioteca, which holds, among many other valuable items, his

La Ciudad de la Niebla

Pío Baroja

Thomas Nelson and Sons
Editores
Londres *Paris*
35 y 36, Paternoster Row | *189, rue Saint-Jacques*
Edimburgo, Dublin y Nueva-York

Cat. 48

WORK AND WAR IN SPAIN

Cat. 50

Libros en Yngles.

Historias de Ynglaterra y de otros Reynos.

Jhon Stow the Annales or general Chronicle of England. augmented by Edmund Howes. f° Londini. 1615.

Samuel Daniel the Collection of the historie of England. f° London.

William Martin the historie and liues of ÿ Kings of England. f° London. 1615.

Francis Bacon Viscount St Alban the lyfe of Henry the 7. King of England. f° London. 1622.

Richard Hakluyt the principall nauigations, voyages, traffiques and discoueries of ÿ English nation. f° London. 1599. 2 bus. volum.

The Romame historie written by Tliuius of Padua. translated by Phillip Holland. f°. 2 volum. London. 1600.

The woorks of Josephus. f° translated by Thom. Lodge. London. 1602.

Cat. 65

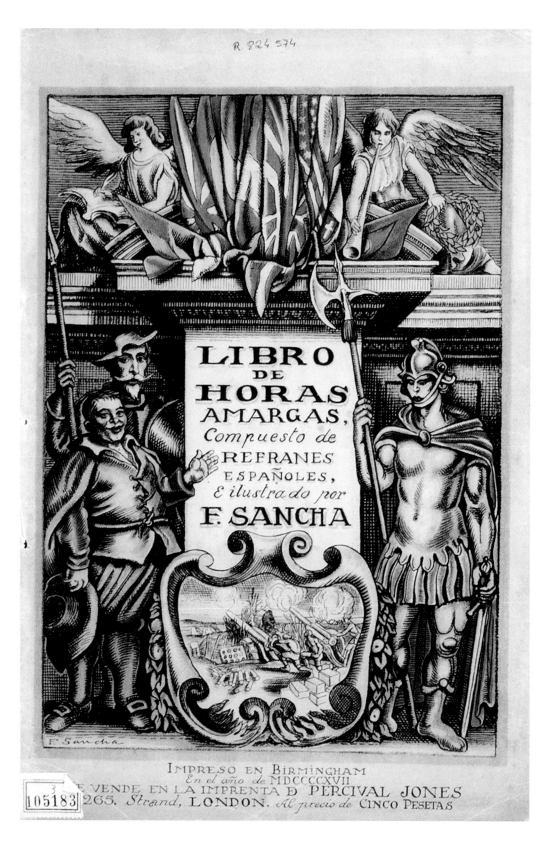

Cat. 49

copy of Sidney's *Arcadia*[202] and a manuscript copy of the first edition of Francis Bacon's *Essays* [cat. 63].[203] The Biblioteca Nacional houses a few of Gondomar's manuscripts: prominent among them is *The Councell book* of 1582-1583 [cat. 62], which should be identified with the entry stating 'Libro del concejo o summa de lo que passó en el concejo de Ynglaterra desde el postrero de junio del año 1582 hasta los 20 del mismo, año 1583. Fº.' ('Council book or summary of what happened in the council of England from June of the year 1582 until the 20th of that month, year 1583. Signed.') in the *Inventario* of the Casa del Sol.[204] Indeed, all the decisions made by Elizabeth I's council from 29 June 1582, at Greenwich, to 20th June 1583, 'At the Starrechamber', are entered in *The Councell book*, which is a document of paramount significance to English history – and incidentally contains information of extreme relevance to the history of printing.

Cat. 69

We mentioned earlier on that Philip IV would have been able to read Joseph Hall's utopian satire in his Madrid palace, where a translation of More's *Utopia* was located in the end position in the Torre Alta library. The *Índice* of the king's books, compiled by Francisco de Rioja in 1637, includes a specific section on 'Historias de Inglaterra y Escocia' [cat. 67]. Although it does not feature any titles in English and the works refer mainly to the so-called Schism of England (*Cisma de Inglaterra*) and the situation of the recusants, together with a *Chrónica* of William the Conqueror, the fact that British history is placed in a separate category (*materia*) is nevertheless noteworthy.[205]

Thanks to William Godolphin, English ambassador at the court of Charles II of Spain, a few works by English authors eventually found their way into the Biblioteca Nacional [cat. 69],[206] along with rare, valuable editions previously owned by the Duke of Medina de las Torres. The ambassador acquired from the aristocrat's library titles that were as rare in Spain as William Alabaster's *Roxana* [cat. 66] and Peter Hausted's *Senile odium*,[207] in addition to an assortment of Italian poetic compositions related to Girolamo Lando's departure for England from Venice.[208]

In the 18th century, Jovellanos' Anglophilia is clearly attested to by the number of English authors included in the inventory of his books drawn up in Seville in 1778, who range from Bacon to Dryden, and from Milton to Pope, among others [cat. 73].[209] For her part, Queen Isabella Farnese would have been able to read various works by English authors, either in French or bilingual French-English editions (such as her Pope), and owned magnificent antiquarian editions published in England with luxurious rococo binding [cat. 70].[210] And the Biblioteca Real Pública, as shown by the huge volumes of its *Index Universalis*, was gradually enriched with English publications, such as the elegant edition of Shakespeare's *Works* printed in Oxford in 1771.[211]

Cat. 68

During the course of the 19th century, the Biblioteca Nacional acquired further English books, both ancient and modern, thereby completing some of the gaps that it had not been possible to fill earlier. To cite an example, a copy of the 1651 English-language edition of Thomas Hobbes's *Leviathan* was acquired in 1856. A curious fact is that the book was bought in London and had belonged to an interesting owner: the Inner Temple Library [cat. 68].[212]

The collections amassed by Luis de Usoz and Pascual de Gayangos in England over the course of the century ended up among the Library's holdings. In addition to being particularly interested in the works of 16th-century Spanish Protestants forced to emigrate to England, Luis de Usoz, who was known as *the Spanish Quaker*, also collected evangelical publications and all sorts of works on the freeing of slaves. For example, he owned an English-language edition of the poems and autobiography of the Afro-Cuban

Cat. 74

poet Manzano.[213] Gayangos, for his part, acquired a vast number of books, both Spanish and English, printed and manuscript, during his stay in England. Of these, mention should be made of a volume containing different texts which date back to the early 17th century, from which the aforementioned *A direction for a traueller* [cat. 64] and *The estate of a prince*, a singular political treatise, are taken.[214]

José Lázaro Galdiano, whose firm support for the translation of English authors in La España Moderna was mentioned previously, completes this series of pen portraits of bibliophiles and collectors, with the purchase of an Aldine incunabulum from England. It was one of the most beautiful books ever published, Francesco Colonna's *Hypnerotomachia Poliphili* [cat. 59], and had belonged to Henry Howard, Duke of Norfolk, who had presented it as a gift to the London Royal Society.[215]

As we have seen, a coming and going of books from the United Kingdom to Spain and from the contemporary age to the Renaissance. That is the thing about books and reading material, Anglo-Spanish or otherwise —as the soul's ambassadors, they come and go incessantly, *to and fro*, back and forth, hither and thither.

[1] 'Words are the Souls Ambassadors, who go / Abroad upon her errands too and fro'. James Howell, 'Of vvords and languages, Poema gnomicum', in *Lexicon tetraglotton. An English-French-Italian-Spanish dictionary, whereunto is adjoined a large nomenclature of the proper terms (in all the fowr) belonging to several arts, and sciences, to recreations, to professions both liberal and mechanick, &c....* London: printed by J.G. for Cornelius Bee at the King Armes in Little Brittaine, 1660, unnumbered introductory pages.

[2] 'The Lepanto of Iames the sixth King of Scotland' appeared in *His Maiesties poeticall exercises at vacant houres.* At Edinburgh: Printed by Robert Walde-graue printer to the Kings Maiestie. Cum priuilegio regali, [1591]. 'The SPANIOL Prince exhorting thus / With glad and smiling cheare', vv. 496-497. On his ideology, see Robert Appelbaum, 'War and peace in "The Lepanto" of James VI and I', in *Modern Philology* (Chicago), 97-3 (2000), pp. 333-363.

[3] Félix Lope de Vega Carpio, *La dragontea.* Valencia: por Pedro Patricio Mey, 1598. On the chivalrous treatment of the character see Elizabeth R. Wright, 'El enemigo en un espejo de príncipes: Lope de Vega y la creación del Francis Drake español', in *Cuadernos de Historia Moderna* (Madrid), 26 (2001), pp. 115-130.

[4] Francisco López de Gómara, *The pleasant historie of the conquest of the West India, now called New Spaine achieved by the most woorthie prince Hernando Cortes translated out of the Spanish tongue, by T.N. anno. 1578.* London: Printed by Thomas Creede, 1596. The *princeps* was from 1578.

[5] John H. Elliott, 'El Escorial, símbolo de un rey y de una época', in *El Escorial. Biografía de una época. La historia* [exhibition]. Madrid: Ministerio de Cultura, 1986, pp. 14-25.

[6] Joseph Hall, *Mundus alter et idem sive Terra Australis...* Frankfurt: s.i., n.a. The copy that belonged to the king is now in the Biblioteca Nacional de España, Madrid [BNE], under call number 2/48463.

[7] The call number of More's work was ZZZZ 26, the end position in the topographical reconstruction that has been carried out of the main hall of the king's library in Madrid. See Fernando Bouza, *El libro y el centro. La biblioteca de Felipe IV en la Torre Alta del Alcázar de Madrid.* Salamanca: Instituto de Historia del Libro y de la Lectura, 2005, p. 52.

[8] The bibliography is indeed boundless. Merely as an indication we will cite Martin Hume, *Spanish Influence on English Literature.* London: E. Nash, 1905; James Fitzmaurice-Kelly, *The Relations between Spanish and English Literature.* Liverpool: University Press, 1910; Remigio U. Pane, *English Translations from the Spanish, 1484-1943: a Bibliography.* New Brunswick: Rutgers University Press, 1944; Antonio Pastor, *Breve historia del hispanismo inglés.* Madrid: Consejo Superior de Investigaciones Científicas, 1948, offprint from *Arbor* (Madrid), 28-29 (1948), pp. 7-45; Vicente Llorens, *Liberales y románticos. Una emigración española en Inglaterra, 1823-1834* [1954]. Madrid: Editorial Castalia, 1968; Gustav Ungerer, *Anglo-Spanish Relations in Tudor Literature.* Berne: Francke, 1956; Sofía Martín Gamero, *La enseñanza del inglés en España. (Desde la Edad Media hasta el siglo XIX).* Madrid: Gredos, 1961; Gustav Ungerer, *The Printing of Spanish books in Elizabethan England.* London: The Bibliographical Society, 1965, offprint from *The Library* (London), 20 (1965); Hilda U. Stubbings, *Renaissance Spain in its Literary Relations with England and France. A Critical Bibliography.* Nashville: Vanderbilt University Press, 1969; William S. Maltby, *The Black Legend in England. The Development of Anti-Spanish Sentiment, 1558-1660.* Durham, N.C.: Duke University Press, 1971; John Loftis, *The Spanish plays of Neoclassical England.* New Haven: Yale University Press, 1973; Anthony F. Allison, *English Translations from the Spanish and Portuguese to the year 1700. An Annotated catalogue of the Extant Printed Versions (excluding dramatics adaptations).* Folkestone: Dawson of Pall Mall, 1974; Robert S. Rudder, *The Literature of Spain in English Translation: a Bibliography.* New York: F. Ungar, 1975; Colin Steele, *English Interpretations of the Iberian New World from Purchas to Stevens. A Bibliographical Study, 1603-1726.* Oxford: Dolphin Book Co., 1975; Patricia Shaw Fairman, *España vista por los ingleses del siglo XVII.* Madrid, SGEL, 1981; Rafael Martínez Nadal, *Españoles en la Gran Bretaña. Luis Cernuda: el hombre y sus temas.* Madrid: Hiperión, 1983; G.M. Murphy, *Blanco-White: self-banished Spaniard.* New Haven: Yale University Press, 1989; Ana Clara Guerrero, *Viajeros británicos en la España del siglo XVIII.* Madrid: Aguilar, 1990; Julián Jiménez Heffernan, *La palabra emplazada: meditación y contemplación de Herbert a Valente.* Córdoba: Universidad de Córdoba, 1998; J.N. Hillgarth, *The Mirror of Spain, 1500-1700. The Formation of a Myth.* Ann Arbor: University of Michigan Press, 2000; José Alberich, *El cateto y el milor y otros ensayos angloespañoles.* Sevilla: Universidad de Sevilla, 2001; Simon Grayson, *The Spanish Attraction. The British Presence in Spain from 1830 to 1965.* Málaga: Santana Books, 2001; Carmelo Medina Casado and José Ruiz Mas (eds.), *El bisturí inglés. Libros de viajes e hispanismo en lengua inglesa.* Jaén: Universidad de Jaén-UNED, 2004; Trevor J. Dadson, 'La imagen de España en Inglaterra en los siglos XVI y XVII' in José M. López de Abiada and Augusta López Bernasocchi (eds.), *Imágenes de España en culturas y literaturas europeas (siglos XVI-XVII).* Madrid: Verbum, 2004, pp. 127-175, and I.A.A. Thompson, 'Aspectos del hispanismo inglés y la coyuntura internacional en los tiempos modernos (siglos XVI-XVIII)' in *Obradoiro de historia moderna* (Santiago de Compostela) 15 (2006) pp. 9-28, which we have followed at various points in this essay.

[9] BNE, Archivo de Secretaría, 38/18.

[10] Aside from Martín de Padilla y Manrique's loose document in the form of a proclamation, which was printed in Portugal circa 1597 and is studied by Henry Thomas (*Anti-English propaganda in the time of Queen Elizabeth. Being the story of the first English printing in the Peninsula. With two facsimiles.* [Hispanic Society of America]. Oxford: University Press, 1946), the first attempt to print a book in English in Spain can be considered *The life of the most sacred Virgin Marie, our blessed ladie, queene of heaven, and ladie of the vvorld.* En Madrid: Por Antonio Francisco de Zafra, 1679 [6 April]. On this work, see *infra* in the text.

[11] *A short abridgement of Christian doctrine.* Cádiz: printed by Antony Murguia, Fleshstreet, 1787; Thomas Connelly and Thomas Higgins, *A new dictionary of the Spanish and English languages in four volumes.* Madrid: Printed in the King´s press by Pedro Julián Pereyra, printer to his Catholic Majesty, 1797-1798; Andrew Ramsay, *A new Cyropaedia or the travel of Cyrus young with a discourse on the mythology of the ancient.* Madrid: at the Royal Printing House, 1799, and William Casey, *A new English version of the lives of Cornelius Nepos from the original Latin embellished with cuts and numerical references to English syntax.* Barcelona: for John Francis Piferrer, one of his Majesty´s printers, 1828.

[12] There are numerous cases. We may cite as an example: *Testamento nuevo de nuestro señor Jesu Christo.* [London]: En casa de Ricardo del Campo [i.e. Richard Field], 1596; Antonio Palomino y Velasco, *Vidas de los pintores y estatuarios eminentes españoles.* London: Impresso por Henrique Woodfall, 1744; Miguel de

Cervantes, *Historia del famoso cavallero don Quixote de la Mancha*. Salisbury: en la imprenta de Eduardo Easton, 1781. 3 vols., and Samuel Johnson, *Raselas, príncipe de Abisinia. Romance*. Translated by Felipe Fernández. London: Henrique Bryer, 1813.

[13] Such as in Antonio Gil de Tejada, *Guía del extranjero en Londres*. [Londres: en la Imprenta española e inglesa de V. Torras], 1841.

[14] Such is the case of Antonio Gil de Tejada, *Guía de Londres*. Londres: [Imprenta anglo-hispana de Carlos Wood]. Se hallará en venta en la Casa de Huéspedes del autor, s.a.

[15] Llorens, *op. cit.* (note 8).

[16] *Idem, id.*, p. 77.

[17] On these publications and on the literary production of the circles of exiles in the United Kingdom in general, see Llorens, *op. cit*. (note 8).

[18] 'The affairs of Spain. Early causes of its unpopularity' was one of the eight articles that Andrés Borrego was commissioned to write by the Spanish legation in London in order to influence British public opinion during the Spanish-Chilean crisis. It was published in the *Daily News* in 1866 under the pseudonym *Spanish traveller*. The articles and documentation on their payment can be found in Archivo Histórico Nacional, Madrid [AHN], Estado, legajo 8557.

[19] For those of the 16th century, see Gustav Ungerer, *A Spaniard Elizabethan in England: the correspondence of Antonio Pérez's exile*. 2 vols. London: Tamesis Books, 1975-1976, and Albert J. Loomie, *The Spanish Elizabethans. The English exiles at the court of Philip II*. London: Burns & Oates, [1963]. For the term 'English Espanolized', see James Wadsworth, *The English Spanish pilgrim. Or, A nevv discoverie of Spanish popery, and Iesuiticall stratagems*. Printed in London: By T[homas] C[otes] for Michael Sparke, dwelling at the blue Bible in Greene-Arbor, 1629, p. 1.

[20] *Copia de lo sacado de siertos libros ingleses contra los españoles y contra el rey nuestro señor [Felipe II]*, c. 1575. AHN, Órdenes Militares, legajo 3511-6. The work by John Bale was *A declaration of Edmonde Bonners articles concerning the cleargye of Lo[n]don dyocese whereby that excerable [sic] Antychriste, is in his righte colours reueled in the yeare of our Lord a. 1554*. [Imprynted at London: By Ihon Tysdall, for Frauncys Coldocke, dwellinge in Lombard strete, ouer agaynste the Cardinalles hatte, and are there to be sold at this shoppe, 1561]. Folio 35r reads: 'And as for

Jacke Spaniard, being as good a Christian, as is eyther Turke, Jewe, or pagane, sine lux, sine crux, sine deus, after the chast rules of Rome & Florence, he must be a dweller here, ye know causes whye'.

[21] *Copia de tres parágraphos que escrivía el doctor Gonçalo de Illescas [contra Isabel I Tudor]*. AHN, Órdenes Militares, legajo 3511-14. Lord Burghley could speak Spanish, as could Queen Elizabeth: see the magnificent 'A troubled relationship: Spain and Great Britain, 1604-1655' [exhibition] by John H. Elliott, in J. Brown and J.H. Elliot (eds.), *The Sale of the Century. Artistic Relations between Spain and Great Britain, 1604-1655*. Madrid: Museo Nacional del Prado, 2002, pp. 17-38, p. 20 for the reference. On the presence of Hispanic literature in Cecil's library, see Gustav Ungerer, 'Sir William Cecil: collector of Spanish books', in *The printing of Spanish books...*, *op. cit.* (note 8), appendix II.

[22] See William S. Maltby, *The Black Legend in England. The Development of anti-Spanish Sentiment, 1558-1660*. Durham, N.C.: Duke University Press, 1971.

[23] The print with the modified inscription *ex alia manu* is in BNE, ER 2901 (297).

[24] Thomas Scott, *The second part of vox populi or Gondomar appearing in the likenes of Matchiauell in a Spanish parliament*. Printed at Goricom [Gorinchem, i.e. London]: By Ashuerus Ianss [i.e. William Jones], 1624. Stilo nouo.

[25] We refer to Thompson, *op. cit.* (note 8).

[26] See Foster Watson, *Les relacions de Joan Lluis Vives amb els anglesos i amb l'Anglaterra*. Barcelona: Institut d'Estudis Catalans, 1918, and, recently, Valentín Moreno Gallego, *La recepción hispana de Juan Luis Vives*. Valencia: Conselleria de Cultura, Educació i Esport, 2006, especially the chapter on 'Las consecuencias de la estancia británica: el circulo inglés', pp. 90-106.

[27] Fernando de Herrera, *Tomás Moro*. Madrid: por Luis Sánchez, 1617.

[28] Thomas More, *Utopía*. Translated by Jerónimo Antonio de Medinilla. Córdoba: por Salvador de Cea, 1637. With a foreword by Francisco de Quevedo (ff. xr-xir).

[29] Thomas More, *De optimo reipublicae statu deque nova insula utopia*. Lovanii: Servatius Sassenus, 1548. The copy owned by Quevedo is in BNE R 20494. See Luisa López Grigera, 'Anotaciones de Quevedo lector', in Pedro M. Cátedra and María Luisa López-Vidriero (dirs.) and Pablo Andrés Escapa (ed.), *El libro antiguo*

español. VI. De libros, librerías, imprentas, lectores. Salamanca: Universidad de Salamanca-SEMYR, 2002, pp. 163-192.

[30] See, among many other examples, Robert Adams, *Expeditionis hispanorum in Angliam vera descriptio. Anno Dº MDLXXXVIII*. [London: Augustinus Ryther, 1590], with beautiful engravings by Augustine Ryther. A magnificent example in colour can be found in the Real Biblioteca, Madrid, and may have belonged to Gondomar, Real Biblioteca [RB], IX/7223 (2).

[31] See Ungerer, *op. cit.* (note 8, 1965). According to this author, the complete entry would be *Declaración de las causas que han movido la Magestad de la Reyna d'Yngalaterra a embiar un armada real para defensa de sus Reynos y señoríos contra las fuerças del Rey d'España*. Impresso en Londres: por los Deputados de Christóval Barker, Impressor de la Reyna, 1596.

[32] See K.M. Pogson, 'A "Grand Inquisitor" and his library', *Bodleian. Quarterly Record* (Oxford), 3 (1911), pp. 139-141, on the books of Fernando Mascarenhas, bishop of Faro; and P.S. Allen, 'Books brought from Spain in 1596', *The English Historical Review* (Oxford), 31 (1916), pp. 606-610, on those brought from Cadiz by Edward Doughty, now in Hereford Cathedral library.

[33] Thomas, *op. cit.* (note 10). The proclamation began: *Considering the obligation, vuhich his catholike magestye my lord and master hathe receaued of gode almighty...* S.l. [Lisbon?]: n.i., n.a. [1597?].

[34] *Is. Casauboni corona regia. Id est panegyrici cuiusdam vere aurei, quem Iacobo I. Magn Britanni, &c. Regi, fidei defensori delinearat, fragmenta, ab Euphormione... collecta, & in lucem edita*. Londini [i.e. Louvain]: Pro officina regia Io. Bill [i.e. J. C. Flavius], M. DC. XV [1615].

[35] *Información del autor de un libro escrito contra el rey de Inglaterra intitulado Isaaci Casauboni Corona regia*. Brussels, 1616-1617. BNE MS. 1047. The copy of the *Corona Regia* in RB IX/4588 also belonged to Gondomar.

[36] Real Academia de la Historia, Madrid, MS. 9/3662/158. This *Memoria* can be dated to around 1610. The text of the *Memoria* can be found in Fernando Bouza, *Del escribano a la biblioteca. La civilización escrita europea de la alta Edad Moderna (siglos XV-XVII)*. Madrid: Síntesis, 1992, pp. 140-141.

[37] Cf. Ungerer, *op. cit.* (note 8, 1965).

[38] See Federico Eguiluz, *Robert Persons, el 'architraidor'. Su vida y su obra (1546-1610)*.

Madrid: Fundación Universitaria Española, 1990.

[39] In 1617 Creswell presented Philip III with a detailed *Memorial sobre la provisión de libros católicos* including even the minor expenses of a printing office. RB, MS. II/2225 (26).

[40] Juan de Ávila, *The audi filia, or a rich cabinet full of spirituall ievvells. Composed by the Reuerend Father, Doctour Auila, translated out of Spanish into English.* S.l. [Saint-Omer]: n.i. [English College], 1620.

[41] Lawrence Anderton, *The triple cord or a treatise prouing the truth of the roman religion by sacred scriptures taken in the literall senses.* S.l.: [Saint-Omer]: n.i. [English College Press], 1634. A manuscript annotation in the copy in the History Library of the Universidad Complutense, FIL 3687, indicates that the author was 'Laurentius Andertonus' and adds that 'Este libro es de autor cathólico de la Compañía de Jhs y es de la Missión de Inglaterra' ('This book is by a Catholic author of the Society of Jesus and he belongs to the English Mission').

[42] Fernando Bouza, 'Contrarreforma y tipografía. ¿Nada más que rosarios en sus manos?', *Cuadernos de Historia Moderna* (Madrid), 16 (1995), pp. 73-87.

[43] 'Carta de Juan de Tassis, Conde de Villamediana a Diego Sarmiento de Acuña describiendo Londres e Inglaterra', Richmond, 10 February 1604. In *Correspondencia del Conde de Gondomar*, BNE, MS. 13141, ff. 149r-150r.

[44] James Howell, *Instructions for forreine travell shewing by what cours, and in what compasse of time, one may take an exact survey of the kingdomes and states of christendome, and arrive to the practicall knowledge of the languages, to good purpose.* London: Printed by T.B. for Humprey Mosley at the Princes Armes in Paules Church-yard, 1642, p. 200.

[45] His grammar books were published as: *A new English grammar prescribing as certain rules as the language will bear, for forreners to learn English. Ther is also another Grammar of the Spanish or Castilian Toung, with som special remarks upon the Portugue Dialect, &c. Whereunto is annexed a discours or dialog containing the perambulation of Spain and Portugall which may serve for a direction how to travell through both Countreys, &c. / Gramática de la lengua inglesa prescribiendo reglas para alcançarla; Otra gramática de la lengua española o castellana, con ciertas observaciones tocante al Dialecto Portugues; y un Discurso conteniendo La perambulación de España y de Portugal. Que podrá servir por Direction a los que*

quieren caminar por Aquellas Tierras, &c. Londres: printed for T. Williams, H. Brome, and H. Marth, 1662. His *Lexicon, op. cit.* (note 1), contains a Spanish-English-Italian-French four-language vocabulary and various 'nomenclaturas' or special glossaries of words by subjects. Similarly, the *Lexicon* includes, with their own title page, 'Proverbios en romance o la lengua castellana; a los quales se han añadido algunos Portuguezes, Catalanes y Gallegos, &c. De los quales muchos andan glossados' [London: Thomas Leach, 1659]. See Francisco Javier Sánchez Escribano, *Proverbios, refranes y traducción. James Howell y su colección bilingüe de refranes españoles (1659).* Zaragoza: SEDERI, 1996.

[46] As in the introductory pages of *A new English grammar, op. cit.* (note 45).

[47] Antonio Pastor, *Breve historia del hispanismo inglés.* Madrid: Consejo Superior de Investigaciones Científicas, 1948. Offprint from *Arbor* (Madrid), 28-29 (1948), pp. 7-45. The reference to his mastery of Spanish is found on p. 14. His afflicted life is dealt with in Sánchez Escribano, *op. cit.* (note 45), which, in contrast to Pastor's flattering judgement, doubts his ability to write in Spanish (*ibid.*, p. 64).

[48] BNE MS. 17477, ff. 186r-187v. For the quotes in the text, ff. 186v-187r.

[49] *Relación de los puertos de Inglaterra y Escocia hecha por persona embiada a verlos de propósito, aunque no dice el nombre.* AHN, Órdenes Militares, legajo 3512-30.

[50] Salviano de Marsella, *Quis dives salvus. Como un hombre rico se puede salvar.* Imprimido en Flandes: en el Colegio de los Yngleses de Sant Omer, por Ricardo Britanno..., 1619 (1620). Translated by Joseph Creswell.

[51] Ungerer, *op. cit.* (note 8, 1965).

[52] *Idem, id.*, p. 177. Antonio del Corro, *Reglas gramaticales para aprender la lengua española y francesa confiriendo la vna con la otra, segun el orden de las partes de la oration latinas.* Impressas en Oxford: Por Ioseph Barnes, en el año de salud. M.D.LXXXVI [1586].

[53] Bernaldino [Delgadillo] de Avellaneda, 'Copia de una carta que embió Don Bernaldino Delgadillo de Avellaneda, General de la Armada de su Magestad, embiada al Doctor Pedro Florez, Presidente de la Casa de Contratación de las Yndias, en que trata del sucesso de la Armada de Ynglaterra, después que pattio [*sic*] de Panama, de que fue por general Francisco Draque, y de su muerte. [Havana, 30 March 1596]', in Henry Savile, *A*

Libell of Spanish Lies: found at the Sacke of Cales, discoursing the fight in the West Indies, twixt the English Nauie being fourteene Ships and Pinasses, and a fleete of twentie saile of the King of Spaines, and of the death of Sir Francis Drake. London: Printed by Iohn Windet, dwelling by Paules Wharfe at the signe of the Crosse Keyes, and are there to be solde, 1596.

[54] *Testamento nuevo de nuestro señor Jesu Christo.* Translation by Casiodoro de Reina revised by Cipriano de Valera. [London]: En casa de Ricardo del Campo [i.e. Richard Field], M.D.XCVI. [1596], and Cipriano de Valera, *Dos tratados. El primero es del Papa y de su autoridad colegido de su vida y dotrina, y de lo que los dotores y concilios antiguos y la misma sagrada Escritura ensen~an. El segundo es de la Missa recopilado de los dotores y concilios y de la sagrada Escritura.* [London:] Ricardo del Campo [i.e. Richard Field], 1599.

[55] Richard Percyvall, *Bibliotheca hispanica.* London: by John Jackson, 1591.

[56] On Minsheu, see the recent *A dictionary in Spanish and English: (London 1599).* Preliminary study by Gloria Guerrero Ramos and Fernando Pérez Lagos. Málaga: Universidad de Málaga, 2000, and *Pleasant and delightful dialogues in Spanish and English, profitable to the learner, 'and not unpleasant to any' other reader: Diálogos familiares muy útiles y provechosos para los que quieren aprender la lengua castellana.* Edited by Jesús Antonio Cid. Alcalá de Henares: Instituto Cervantes, 2002.

[57] James Howell, 'The thirteenth section. A library or Bibliotheque. La biblioteca o libraria. La bibliotique, La librería', among the terms included in the *Lexicon..., op. cit.* (note 1), unnumbered. Facsimile reprinting by the Biblioteca Nacional de España for the London Book Fair 2007.

[58] John Stevens, *A new Spanish and English dictionary collected from best Spanish authors, both ancient and modern.* London: printed for George Sawbridge, 1706. The copy mentioned is BNE R 6000.

[59] The traveller, as well as being a polemicist on Cervantine subjects, was the author of a hugely successful Giuseppe Baretti, *A dictionary Spanish and English.* London: T. Nourse, 1778.

[60] Pedro Pineda, *Corta y compendiosa arte para aprender a hablar, leer y escribir la lengua española.* (Londres: por F. Woodward), 1726, and Pedro Pineda, *Nuevo Diccionario Español e Inglés e Inglés y Español.* [S.l]: [s.n.], 1740 (Londres: F. Gyles... y P. Vaillant).

[61] Pedro Pineda, *Synopsis de la genealogía de la antiquíssima y nobilíssima familia Brigantina o Douglas*. Londres: [s.n.], 1754.

[62] See, par excellence, Martín Gamero's classic monograph, *op. cit.* (note 8).

[63] *Certamen público de las lenguas griega e inglesa, de la esfera y uso del globo, y de geografía y historia antigua que en este real seminario de nobles tendrán algunos caballeros seminaristas el día [4] de [enero] de 178[1] a las [3 1/2] de la [tarde] baxo la dirección de su maestro D. Antonio Carbonel y Borja*. Madrid: Joachín Ibarra, 1780. In *Exercicios literarios...* Madrid: Joachín Ibarra, 1780.

[64] Thomas Connelly and Thomas Higgins, *A new dictionary of the Spanish and English languages in four volumes*. Madrid: Printed in the King's press by Pedro Julián Pereyra, printer to his Cath. Maj., 1797-1798.

[65] Andrew Ramsay, *A new Cyropaedia or the travel of Cyrus young with a discourse on the mythology of the ancient*. Madrid: at the Royal Printing House, 1799.

[66] William Casey, *A new English version of the lives of Cornelius Nepos from the original latin embellished with cuts and numerical references to English syntax*. Barcelona: for John Francis Piferrer, one of his Majesty's printers, 1828.

[67] José Simón Díaz, *Relaciones breves de actos públicos celebrados en Madrid de 1541 a 1650*. Madrid: Instituto de Estudios Madrileños, 1982, p. 217.

[68] We quote from Martín Gamero, *op. cit.* (note 8), pp. 104-105.

[69] There is a letter of his to the Count of Gondomar, dated in Madrid on 25 December 1619, in RB, MS. II/2180-12.

[70] See Glyn Redworth, *El príncipe y la infanta. Una boda real frustrada*. Madrid: Taurus, 2004, p. 144.

[71] This was Jeremiah Lewis, *The right use of promises or a treatise of sanctification. Whereunto is added Gods free-schoole*. London: Printed by I.B. for H. Ouerton. And are to be sold at his shop at the entring in of Paperhead Alley out of Lombardstreet, 1631. This book was banned. AHN, Inquisición, legajo 4440-3. Andrew Young, Caledonius Abredonensis, that is, a Scot from Aberdeen, taught at the Colegio Imperial in Madrid and published *De providentia et praedestinatione meditationes scholasticae*. Lugduni: sumpt. Ioannis Antonij Huguetan & soc., 1678.

[72] 'A los libros de Salmacio y Milton sobre las cosas de Inglaterra. Epigrama XLIV'. 'Lo que se puede juzgar / de Salmacio y de Milton / es que hacen suposición / lo que debieran probar / y apuran sus locuciones / con desesperadas furias, / tan fértil éste de injurias / como aquél d'exclamaciones. / Su verdad me persuadió, / aunque su impiedad temí / pues dicen ellos de sí / lo mismo que digo yo'. Quoted Rafael González Cañal, *Edición crítica de los Ocios del Conde de Rebolledo*. Cuenca: University of Castilla-La Mancha Editions, 1997, p. 458.

[73] See Javier Burrieza Sánchez, *Una isla de Inglaterra en Castilla* [exhibition]. Palencia: V. Merino, 2000, and Michael E. Williams, *St. Alban's College Valladolid. Four Centuries of English Catholic Presence in Spain*. London: Hurst, 1986.

[74] *Relación de vn sacerdote Inglés escrita a Flandes a vn cauallero de su tierra desterrado por ser Católico: en la qual le da cuenta dela venida de su Magestad a Valladolid, y al Colegio de los Ingleses, y lo que allí se hizo en su recebimiento. Traduzida de Inglés en Castellano por Tomas Eclesal cauallero Inglés*. En Madrid: por Pedro Madrigal, 1592. Unfortunately the English, Scottish and 'vvala', i.e. Welsh, texts were not included as for some of the Latin, Italian and Spanish emblems.

[75] *Idem, id.*, f. 49v.

[76] Howell, *Lexicon, op. cit.* (note 1), before the title pages.

[77] Howell, 'Poems by the Author, Touching the Association of the English Toung with the French, Italian and Spanish, &c.', *Lexicon, op. cit.* (note 1), unnumbered introductory pages.

[78] Howell, 'Of vvords and languages, Poema gnomicum' in *Lexicon, op. cit.* (note 1), unnumbered introductory pages.

[79] Eugenio de Salazar, 'Carta a un hidalgo amigo del autor, llamado Juan de Castejón, en que se trata de la corte', in Eugenio de Ochoa, *Epistolario español. Colección de cartas de españoles ilustres antiguos y modernos. II*. Madrid: Imprenta y estereotipia de M. Rivadeneyra, 1870 [Biblioteca de Autores Españoles], p. 283.

[80] Elliott, *op. cit.* (note 21), pp. 20-21, with important cultural as well as political observations, and Michele Olivari, 'La *Española Inglesa* di Cervantes e i luoghi comuni della belligeranza ideologica castigliana cinquecentesca. Antefatti e premesse di una revisione radicale', in Maria Chiabò and Federico Doglio (eds.), *XXIX convegno internazionale Guerre di religione sulle scene del Cinque-Seicento. Roma, 6-9 otttobre 2005*. Rome: Torre d'Orfeo, 2006, pp. 219-255.

[81] BNE, MS. F. 150r. Paris, 13 February 1605. The following year Palmer published *An essay of the meanes hovv to make our trauailes, into forraine countries, the more profitable and honourable*. At London: Imprinted, by H[umphrey] L[ownes] for Mathew Lownes, 1606.

[82] Quoted by Robert Malcolm Smuts, 'Art and the material culture of majesty in early Stuart England' in R.M. Smuts (ed.), *The Stuart Court and Europe. Essays in politics and political culture*. Cambridge: Cambridge University Press, 1996, p. 99.

[83] See Agustín Bustamante, *La octava maravilla del mundo. Estudio histórico sobre el Escorial de Felipe II*. Madrid: Alpuerto, 1994, p. 480, and Pedro Navascués, 'La obra como espectáculo: el dibujo Hatfield', in *IV centenario del monasterio de El Escorial. Las casas reales. El palacio* [exhibition]. Madrid: Patrimonio Nacional, 1986, pp. 55-67.

[84] James Wadsworth, *Further obseruations of the English Spanish pilgrime, concerning Spaine being a second part of his former booke, and containing these particulars: the description of a famous monastery, or house of the King of Spaines, called the Escuriall, not the like in the Christian world*. London: Imprinted by Felix Kyngston for Robert Allot, and are to be sold at his shop at S. Austens gate at the signe of the Beare, 1630.

[85] Francisco de los Santos, *The Escurial or a description of that wonder of the world for architecture built by K. Philip the IId of Spain, and lately consumed by fire written in Spanish by Francisco de los Santos, a frier of the Order of S. Hierome, and an inhabitant there; translated into English by a servant of the Earl of Sandwich in his extraordinary embassie thither*. London: T. Collins and J. Ford at the Middle-Temple-Gate in Fleet-street, 1671. It could be conjectured that William Ferrer was responsible for this abridged version.

[86] Sir John H. Elliott kindly supplied me with this information. Part of the drawings in Sandwich's diary have been studied by Javier Portús, 'El Conde de Sandwich en Aranjuez (las fuentes del Jardín de la Isla en 1668)', *Reales Sitios* (Madrid), 159 (2004), pp. 46-59. On Sandwich's stay in Spain and his son Sidney Montagu, see Alistair Malcolm, 'Arte, diplomacia y política de la corte durante las embajadas del conde de Sandwich a Madrid y Lisboa (1666-1668)', in José Luis Colomer (ed.), *Arte y diplomacia de la Monarquía Hispánica en el siglo XVII*. Madrid: Centro de Estudios Europa Hispánica, 2003, pp. 161-175.

[87] James Alban Gibbes, *Escuriale per Iacobum Gibbes anglum Horat. Lib. 2 Od. XV. Oda*.

Translated by Manuel de Faria e Sousa. Madrid: ex officina Ioannis Sanchez, 1638. The ode, dedicated to the Count Duke of Olivares, was reprinted in the edition of Gibbes' *Carminum* (Romae: ex oll. F. de Falco, 1668), pp. 137-143.

[88] On the Porter Figueroa family and the figure of Endymion, see Elliott, *op. cit.* (note 21), pp. 19-20.

[89] A rare sonnet by Bocángel dedicated to Gibbes is included in the introductory pages of the 1638 Madrid edition of the *Escuriale...*, *op. cit.* (note 87), p. 4.

[90] *Escuriale...*, *op. cit.* (note 87), p. 15.

[91] 'Imago B.V. cum puero Iesu in ulnis depicta a Ticiano atque in Sacristia Escurialis appensa: quam Michael de Cruce, pictor Anglus, auctoritate regia (año 1632) in Hispaniam missus toties inter caetera tam foeliciter expressit', in *Escuriale...*, *op. cit.* (note 87), p. 34. On Cross's mission in Spain, see Jonathan Brown, *Kings & Connoisseurs. Collecting Art in Seventeenth-century Europe.* New Haven: Yale University Press-Princeton University Press, 1995, p. 111.

[92] On Colville, see John Durkan, *David Colville: an appendix.* Glasgow: Scottish Catholic Historical Association, 1973 (reprint of *The Innes Review* [Edinburgh], XX, 2); Gregorio de Andrés, 'Cartas inéditas del humanista escocés David Colville a los monjes jerónimos del Escorial', *Boletín de la Real Academia de la Historia* (Madrid), 170 (1973), pp. 83-155, and David Worthington, *Scots in the Habsburg service, 1618-1648.* Leiden: Brill, 2004, pp. 32, 56 and *passim*.

[93] On Teller, see Ian Michael and José Antonio Ahijado Martínez, 'La Casa del Sol: la biblioteca del Conde de Gondomar en 1619-23 y su dispersión en 1806', in María Luisa López-Vidriero and Pedro M. Cátedra (eds.), *El Libro en Palacio y otros estudios bibliográficos, Libro Antiguo Español*, III. Salamanca: Ediciones de la Universidad de Salamanca, Patrimonio Nacional, Sociedad Española de Historia del Libro, 1996, pp. 185-200, and Santiago Martínez Hernández, 'Nuevos datos sobre Enrique Teller: de bibliotecario del Conde de Gondomar a agente librario del Marqués de Velada', *Reales Sitios* (Madrid), 147 (2001), pp. 72-74.

[94] Cassiano del Pozzo, *El diario del viaje a España del Cardenal Francesco Barberini.* Edited by Alessandra Anselmi. Madrid: Fundación Carolina-Doce Calles, 2004, pp. 224-225.

[95] Félix Lope de Vega Carpio, *Corona trágica. Vida y muerte de la sereníssima reyna de Escocia María Estuarda.* Madrid: por la viuda de Luis Sanchez...: a costa de Alonso Perez..., 1627. George Conn, *Vita Mariae Stuartae Scotiae reginae, dotariae Galliae, Angliae & Hibernie haeredis.* Romae: apud Ioannem Paulum Gellium, 1624 (Romae: ex typographia Andreae Phaei, 1624).

[96] Aurora Egido, *Las caras de la prudencia y Baltasar Gracián.* Madrid: Castalia, 2000.

[97] John Barclay, *Argenis. Primera y segunda partes.* Translated by José Pellicer. Madrid: por Luis Sánchez, 1626. The first part is from Philip IV's library in the Torre Alta of the Alcázar palace [BNE R 15182]. The second part is dedicated to Fray Hortensio Félix Paravicino; John Barclay, *La prodigiosa historia de los dos amantes Argènis y Poliarco: en prosa y verso.* Translated by José del Corral. Madrid: por Iuan Gonçalez: a costa de Alonso Pérez..., 1626.

[98] John Owen, *Agudezas.* Madrid: por Francisco Sanz en la imprenta del Reino, 1674. See Inés Ravasini, 'John Owen y Francisco de la Torre y Sevil: de la traducción a la imitación', in Ignacio Arellano (ed.), *Studia aurea. Actas del III Congreso de la AISO.* Vol. 1. Toulouse-Pamplona: GRISO-LEMSO, 1996, pp. 457-465.

[99] Baltasar Gracián, *The critick.* London: Printed by T.N., 1681, and *The art of prudence.* London: Jonah Douyer, 1705.

[100] Francisco de Quevedo, *Fortune in her wits or the hour of all men.* London: R. Sare- F. Saunders and Tho. Bennet, 1697. Translated by John Stevens;

[101] Antonio de Guevara, *Spanish letters historical, satyrical, and moral.* London: printed for F. Saunders in the New-Exchange in the Strand, and A. Roper at the Black-Boy over-against St. Dunstans Church in Fleetstreet, 1697. Translated by John Savage.

[102] Pero Mexía, *The historie of all the Romane emperors: beginning with Caius Iulius Caesar and successiuely ending with Rodulph the second now raigning.* London: printed for Matthew Lovvnes, 1604.

[103] Pedro Mártir de Anglería, *The decades of the newe worlde or west India conteynyng the nauigations and conquestes of the Spanyardes, with the particular description of the moste ryche and large landes and ilandes lately founde in the west ocean perteynyng to the inheritaunce of the kinges of Spayne...* Londini: In aedibus Guilhelmi Powell [for William Seres], Anno. 1555.

[104] *The arte of nauigation conteynyng a compendious description of the sphere, with the makyng of certen instrumentes and rules for nauigations: and exemplified by manye demonstrations.* [Imprinted at London: In Powles Church yarde, by Richard Jugge, printer to the Quenes maiestie], [1561].

[105] Juan Huarte de San Juan, *Examen de ingenios. The examination of mens wits: in whicch by discouering the varietie of natures is shewed for what profession each one is apt.* London: Printed by Adam Islip for C. Hunt of Excester, 1594.

[106] Luis de Granada, *A sinners guyde. A vvorke contayning the whole regiment of a Christian life, deuided into two bookes.* At London: Printed by Iames Roberts, for Paule Linley, & Iohn Flasket, and are to be sold in Paules Church-yard, at the signe of the Beare, Anno. Dom. 1598. Translated by Francis Meres.

[107] See the interesting review of the matter proposed by Jiménez Heffernan, *op. cit.* (note 8), with an abundant bibliography.

[108] Teresa de Jesús, *The lyf of the mother Teresa of Iesus, foundresse of the monasteries of the descalced or bare-footed Carmelite nunnes and fryers, of the first rule.* Imprinted in Antwerp: For Henry Iaye, Anno M.DC.XI. [1611].

[109] Teresa de Jesús, *The flaming hart, or, The life of the gloriovs S. Teresa. Foundresse of the reformation, of the order of the all-immaculate Virgin-Mother, our B. Lady, of Mount Carmel.* Antwerpe: Printed by Johannes Meursius, M.DC.XLII. [1642]. Translated by Sir Tobie Matthew.

[110] *Escuriale...*, *op. cit.* (note 87), 'Quánta reliquia, quánto movimiento / de Agustín, de Teresa aquí veneras'. The reference to Augustine seems to refer to a manuscript copy of *De baptismo parvulorum* housed in the Escorial, which was held to be autograph.

[111] The quotation is taken from 'The preface of the Translatour to the christian and civil reader', unnumbered.

[112] Miguel de Luna, *Almansor. The learned and victorious king that conquered Spain.* London: printed for John Parker, 1627. Translated by Robert Ashley.

[113] James Salgado, *An impartial and brief description of the plaza, or sumptuous market-place of Madrid, and the bull-baiting there. Together with the history of the famous and much admired Placidus: as also a large scheme: being the lively representation of the Order of Ornament of this solemnity.* London: Printed by Francis Clark for the author, 1683.

[114] *Idem, id.*, p. 3.

[115] It is timely to recall John de Nicholas (see Eroulla Demetriou, 'Iohn de Nicholas & Sacharles and the black legend of Spain', in Medina Casado and Ruiz Mas (eds), *El bisturí*

inglés..., op. cit. [note 8], pp. 75-103) and the dissemination in English of Bartolomé de las Casas's Brevísima from 1583 (Thompson, op. cit. [note 8], pp. 21-22).

[116] James Salgado, The manners and customs of the principal nations of Europe gathered together by the particular observation of James Salgado... in his travels through those countries. London: Printed by T. Snowden for the author, 1684.

[117] We refer to Thompson's fine summary, op. cit. (note 8), pp. 17-26.

[118] Miguel de Cervantes, The history of the valorous and wittie knight errant Don Quixote of the Mancha translated out of Spanish. Translated by Thomas Shelton. London: printed by William Stansby, 1612.

[119] Mateo Alemán, The Rogue. London: Printed for Edward Blount, 1622-1623.

[120] Fernando de Rojas, The Spanish bavvd, represented in Celestina: or, The tragicke-comedy of Calisto and Melibea. [S.l]: [s.n.], 1631 (London: J.B.).

[121] Antonio Hurtado de Mendoza, Querer por solo querer. To love only for love sake: a dramatick romance: represented at Aranjuez before the King and Queen of Spain to celebrate the birthday of that king by the meninas: which are a sett of ladies, in the nature of ladies of honour in that court, children in years by higher in degree, being many of them daughters and heyres to Grandees of Spain, than the ordinary ladies of honour attending likewise that Queen... together with the festivals of Aranwhez. London: Printed by William Godbid, 1670. Translated by Sir Richard Fanshawe.

[122] BNE MS. 3908. See Benito Brancaforte, Deffensa de la poesía. A 17th century anonymous Spanish translation of Philip Sidney's Defence of Poesie. Chapel Hill: University of North Carolina, 1977.

[123] AHN, Consejos suprimidos, legajo 7189, containing the Memorial and the three printed sections. We deal with this undertaking in Fernando Bouza, 'Una imprenta inglesa en el Madrid barroco y otras devociones tipográficas', Revista de Occidente (Madrid), 257 (2002), pp. 89-109.

[124] A short abridgement of Christian doctrine. Cádiz: printed by Antony Murguia, Fleshstreet, 1787. AHN, Inquisición, Mapas, Planos y Dibujos 322. Breakdown of the inquisitional report in AHN, Inquisición 4474-7.

[125] British printing houses produced a huge number of pamphlets on the situation in Spain, once again providing a point of dissemination of political matters in the Iberian Peninsula. See, for example, Juan Tomás Enríquez de Cabrera, The Almirante of Castile's manifesto containing, I. the reasons of his withdrawing himself out of Spain, II. the intrigues and management of the Cardinal Portocarrero.... London: Printed and sold by John Nutt, 1704.

[126] George Carleton, Memorial elevado al Conde de las Torres, San Clemente, 1710. AHN, Consejos suprimidos, legajo 12507. As is known, he was the basis for the character in Daniel Defoe's famous story, which was recently studied by Virginia León in Memorias de guerra del capitán George Carleton. Los españoles vistos por un oficial inglés durante la Guerra de Sucesión. Alicante: Universidad de Alicante, 2002.

[127] See Martín Gamero, op. cit. (note 8), pp. 176-177 and passim.

[128] John Stevens, A brief history of Spain: containing the race of its Kings, from the first peopling of that country, but more particularly from Flavius Chindasuinthus. [S.l]: [s.n.], 1701 (London: J. Nutt). According to Thompson, op. cit. (note 8), p. 25.

[129] See Ian Buruma, Anglomanía. Una fascinación europea. Barcelona: Anagrama, 2001.

[130] Luis Godin, Prólogo e introducción para la popularización de las teorías filosóficas de Isaac Newton. C. 1750. BNE MS. 11259 (32).

[131] Henry Fielding, Tom Jones o el expósito. Madrid: Benito Cano, 1796. Translated from the French by Ignacio de Ordejón..

[132] John Locke, Educación de los niños. Madrid: Imprenta de Manuel Álvarez, 1797. 2 vols.

[133] John Locke, Pensamientos sobre la educación. S. XVIII. BNE MS. 11194.

[134] Examen de la traducción de la Historia de América de William Robertson hecha por Ramón de Guevara, y prohibición real de imprimir esta obra en España y sus dominios, Madrid, 23rd December 1778. RB II/2845, ff. 47r-101v.

[135] Edward Young, El juicio final. Translated by Cristóbal Cladera. Madrid: Imp. de Don Joseph Doblado, 1785.

[136] Hugh Blair, Lecciones sobre la retórica y las bellas letras. Translated by José Luis Munárriz. Madrid: en la oficina de D. Antonio Cruzado. BNE 2/2133.

[137] Joseph Addison, Diálogos sobre la utilidad de las medallas antiguas, principalmente por la conexión que tienen con los poetas griegos y latinos. Madrid: en la oficina de D. Plácido Barco López, 1795.

[138] Conyers Middleton, Historia de la vida de Marco Tulio Cicerón. Madrid: Imprenta Real, 1790. 4 vols.

[139] Adam Smith, Investigación de la naturaleza y causas de la riqueza de las naciones. Translated by José Alonso Ortiz. Valladolid: Viuda e Hijos de Santander, 1794.

[140] Francis Bacon, De la preeminencia de las letras. Madrid: Aznar, 1802.

[141] Andrew Kippis, Historia de la vida y viajes del capitán Jaime Cook. Madrid: Imprenta Real, 1795. Translated by Cesáreo de Nava Palacio. 2 vols.

[142] Samuel Richardson, Pamela Andrews, o la virtud premiada. Madrid: Antonio Espinosa, 1794-1795. 6 vols.

[143] Obras de Ossian poeta del siglo tercero en las montañas de Escocia traducidas del idioma y verso galico-celtico al inglés por... Jaime Macpherson. En Valladolid: en la imprenta de la viuda e hijos de Santander, 1788.

[144] James Macpherson, Fingal y Temora, poemas épicos de Ossián antiguo poeta céltico traducido en verso castellano. Translated by Pedro Montengón. Madrid: en la oficina de Benito García y Compañía, 1800.

[145] William Shakespeare, Hamlet, tragedia de Guillermo Shakespeare, Traducida e ilustrada con la vida del autor y notas críticas por Inarco Celenio [Leandro Fernández de Moratín]. Madrid: en la oficina de Villalpando, 1798.

[146] Leandro Fernández de Moratín, Noticias sobre obras dramáticas y escritores ingleses. Autograph. BNE MS. 18666 (7).

[147] Cristóbal Cladera, Examen de la tragedia intitulada Hamlet. escrita en Inglés, y traducida al Castellano por Inarco Celenio poeta Arcade [Leandro Fernández de Moratín]. Madrid: Imp. De la Viuda de Ibarra, 1800.

[148] Juan Federico Muntadas Fornet, Discurso sobre Shakspeare [sic] y Calderón pronunciado en la Universidad de Madrid en el acto solemne de recibir la investidura de doctor en la Facultad de Filosofía, sección de Literatura [13 de mayo de 1849]. Madrid: Imprenta de la publicidad, 1849. Doctoral thesis. AHN, Universidades 4490-1.

[149] Benito Isbert Cuyás, Carácter del teatro de Shakespeare comparado con el de Calderón, Madrid, 3rd September 1880. Thesis submitted for a doctorate in Philosophy and Letters. AHN, Universidades 6608-18.

[150] Francisco Mariano Nifo, Estafeta de Londres. Obra periódica repartida en diferentes cartas en las que se declara el proceder de Inglaterra. Madrid: en la imprenta de Gabriel Ramírez, 1762.

[151] John Chamberlain, *Noticia de la Gran Bretaña con relación a su estado antiguo y moderno*. Translated by Nicolás Ribera. Madrid: Ibarra, 1767.

[152] BNE, Archivo de Secretaría, 77/05. Fernando de Mierre sent Juan de Santander the copy of Baskerville's letter and the type sample from Granada, on 11 March 1766. The quotations in the text are taken from the aforementioned copy.

[153] Antonio Ponz, *Viage fuera de España*. Madrid: Joachín Ibarra, 1785. 2 vols.

[154] Leandro Fernández de Moratín, *Apuntaciones sueltas de Inglaterra*. Autograph. BNE MS. 5891.

[155] José M. de Aranalde, *Descripción de Londres y sus cercanías. Obra histórica y artística*. 1801. Provenance Antonio Cánovas del Castillo. Fundación Lázaro Galdiano, Madrid, Inv. 14780.

[156] Joseph Townsend, *A journey through Spain in the years 1786 and 1787*. [S.l]: [s.n.], 1791 (London: C. Dilly). Provenance Pascual de Gayangos. 3 vols.

[157] Giuseppe Baretti, *A journey from London to Genoa through England, Portugal, Spain, and France*. London: T. Davies, 1770.

[158] Francisco de los Santos, *A description of the royal palace and monastery of Saint Laurence called the Escurial*. London: Dryden Leach, 1760.

[159] Antonio Solís, *The history of the conquest of Mexico by the Spaniards*. London: printed for T. Woodward, 1724.

[160] Benito Jerónimo Feijoo, *Three essays or discourses on the following subjects: a defense or vindication of the women; church music; a comparison between antient and modern music*. London: Printed for T. Becker, 1778. Provenance Philosophical Society of London. BNE 2/1225.

[161] Miguel de Cervantes, *Vida y hechos del ingenioso hidalgo don Quijote de la Mancha*. Londres: por J. y R. Tonson, 1738.

[162] Miguel de Cervantes, *Historia del famoso cavallero don Quixote de la Mancha*. Salisbury: en la imprenta de Eduardo Easton, 1781. 3 vols.

[163] Antonio Palomino y Velasco, *Vidas de los pintores y estatuarios eminentes españoles*. Londres: Impresso por Henrique Woodfall, 1744, and Antonio Palomino Velasco and Francisco de los Santos, *Las ciudades, iglesias y conventos en España donde ay obras de los pintores y estatuarios eminentes españoles puestos en orden alfabético con sus obras puestas en sus propios lugares*. Londres: Impresso por Henrique Woodfall, 1746.

[164] David Nieto, *Matteh Dan y segunda parte del Cuzarí*. Londres: Thomas Illive, 5474 [1714]. See Moses Bensabat Amzalak, *David Nieto. Noticia biobibliográfica*. Lisboa: [Composto e impresso nas oficinas gráficas do Museu Comercial], 1923, and Israel Solomons, *David Nieto Waham of the Spanish & Portuguese Jews' congregation Kahal Kados Sahar Asamain London (1701-1728)*. London: Jewish Historical Society of England, 1931.

[165] See, for example, Julio Somoza's edition of *Cartas de Jovellanos y Lord Vassall Holland sobre la guerra de la independencia (1808-1811)*. Madrid: Hijos de Gómez Fuentenebro, 1911. 2 vols.

[166] Henry E. Allen, *Caesaraugusta obsessa et capta heroicum carmen Henrici Allen, angli, Hyde-Abbey scholar in Winchester alumni*. Matriti: ex typographia nationali, 1813. Edition supervised by Manuel Abella, London, 1810.

[167] Álvaro Flórez Estrada, *Constitución para la nación española... presentada en primero de noviembre de 1809*. Birmingham: Swinney and Ferrall, 1810.

[168] Juan Bautista Arriaza, *Poesías patrioticas... reimpresas a solicitud de algunos patriotas españoles residentes en Londres*. Londres: en la imprenta de Bensley, Bolt-Court, Fleet Street, 1810.

[169] 'Canción inglesa cantada en el teatro de Cádiz el día 28 de abril de 1809 [Viva Fernando / Jorge Tercero..]', in *Colección de canciones patrióticas hechas en demostración de la lealtad española en que se incluye también la de la nación inglesa titulada el God Sev de King*. Cádiz: por D. Nicolás Gómez de Requena, s.a.[1809?].

[170] Richard Ford, *A hand-book for travellers in Spain and readers at home: describing the country and cities, the natives and their manners, the antiquities, religion, legends, fine arts, literature, sports, and gastronomy: with notices on Spanish history*. London: J. Murray, 1845. 2 vols; George Borrow, *The Bible in Spain*. London: John Murray, 1843, 3 vols., and Jules Goury-Owen Jones, *Plans, elevations, sections and details of the Alhambra from drawings taken on the spot in 1834... and 1837*. 2 vols. London: Vizete Brothers, 1842.

[171] William Robertson, *Historia del reinado del emperador Carlos Quinto, precedida de una descripción de los progresos de la sociedad en Europa desde la ruina del Imperio Romano*. Translated by Félix R. Álvaro y Velaustegui. Madrid: [s.n.], 1821 (Imprenta de I. Sancha). 4 vols., and Edward Gibbon, *Historia de la decadencia y ruina del imperio romano*. Translated by José Mor de Fuentes. Barcelona: A. Bergne y Compª, 1842-1847. 8 vols.

[172] Thomas Robert Malthus, *Ensayo sobre el principio de la población*. Translated by José María Noguera and D. Joaquín Miguel under the supervision of Eusebio María del Valle. Madrid: Lucas González y Cª, 1846; John Stuart Mill, *Sistema de lógica demostrativa é inductiva: ó sea Exposición comparada de principios de evidencia y los métodos de investigación científica*. Translated by P. Codina. Madrid: M. Rivadeneyra, 1853; John F.W. Herschel, *Grandes descubrimientos astronómicos hechos recientemente en el Cabo de Buena Esperanza*. Translated by Francisco de Paula Carrión. Madrid: [s.n.], 1836 (Imp. de Cruz González); Charles Darwin, *Origen de las especies por selección natural o resumen de las leyes de transformación de los seres organizados*. Madrid: s.n., 1872; and *El origen del hombre. La selección natural y la sexual*. Barcelona: Imp. de la Renaixensa, 1876.

[173] Bentham even came to write for Spanish readers: Jeremy Bentham, *Consejos que dirige a las cortes y al pueblo español*. Madrid: Repullés, 1820. A very expressive example of his influence in Spain is the book by Jacobo Villanova y Jordán, *Cárceles y presidios. Aplicación de la panóptica de Jeremías Bentham a las cárceles y casas de corrección de España*. Madrid: [Tomás Jordán], 1834.

[174] Francisco de Goya after John Flaxman, *Tres parejas de encapuchados*. Between 1795 and 1805. Brush and India ink wash. BNE DIB/15/8/22.

[175] John Flaxman, *Obras completas de Flaxman grabadas al contorno por D. Joaquín Pi y Margall*. Madrid: M. Rivadeneyra, 1860-1861. 2 vols.

[176] See, for example, 'Vida de pintores ingleses [Lives of Eminent British Painters, Sculptors and Artists (1829-33)] por Allan Cunningham', *El artista*. Madrid: 1835, vol. 2, pp. 109-112.

[177] The following two editions may be regarded as examples: Walter Scott, *El talismán o Ricardo en Palestina*. Barcelona: por J.F. Piferrer, 1826, and Charles Dickens, *París y Londres en 1793*. Habana: Imprenta del Diario de la Marina, 1864.

[178] *Falsificación de la carta de Lord Byron a Monsieur Galignani sobre los vampiros. Venecia, 27 de abril de 1819*. AHN, Diversos, Colecciones, Autógrafos 12 (961); *El vampiro. Novela atribuida a Lord Byron*. Barcelona: Imprenta de Narciso Oliva, 1824; *Don Juan o el hijo de doña Inés. Poema*. Madrid: Imprenta y casa de la Unión Comercial, 1843, and Lord Byron/Telesforo de Trueba, 'Fragmento traducido del sitio de Corinto. Poesía del célebre Lord Byron', *El artista*. Madrid: 1835, vol. 1, p. 64.

[179] Ángel Anaya, *An essay on Spanish literature*. London: George Smallfield, 1818 [with *Specimens of language and style in prose and verse*, among them 'Poema del Cid'].

[180] Garcilaso de la Vega, *Works*. Translated into English verse; with a critical and historical essay on Spanish poetry, and a life of the author, by J.H. Wiffen. London: Hurts, Robinson and co., 1823.

[181] John Bowring, *Ancient poetry and romances of Spain*. Selected and translated by John Bowring. London: Taylor and Hessey, 1824 (Garcilaso, Góngora, Jorge Manrique, Luis de León).

[182] Pedro Calderón de la Barca, *Dramas of Calderon, tragic, comic, and legendary. Translated from the Spanish, principally in the metre of the original*. Translated by Denis F. MacCarthy. 2 vols. London: Charles Dolman, 1853.

[183] *Poems not dramatic by frey Lope Felix de Vega Carpio*, 1866. Translated by Frederick William Cosens. BNE MS. 17781.

[184] *Modern poets and poetry of Spain*. London: Longman, Brown Green and Longmans, 1852. Kennedy offered and dedicated a copy to the National Library –BNE 1/2420– which was bound specially for the occasion with the Spanish royal coat of arms. BNE, Archivo de Secretaría, Caja 52.

[185] Benito Pérez Galdós, *Lady Perfecta*. Translated by Mary Wharton. [Edinburgh]; London: [Colston and Co.], 1894.

[186] It is worth mentioning the existence of an autograph manuscript translation of Jane Austen's *Mansfield Park* by José Jordán de Urríes y Azara in the History Library of the Universidad Complutense de Madrid, MS. 1093.

[187] Herbert Spencer, *La beneficencia*. Translated by Miguel de Unamuno. Madrid: La España Moderna, 1893; Thomas Carlyle, *La revolución francesa*. Translated by Miguel de Unamuno. Madrid: La España Moderna, s.a.; John Ruskin, *Unto this last (Hasta este último). Cuatro estudios sociales sobre los primeros principios de economía política*. Translated by M. Ciges Aparicio. Madrid: [José Blass y Cia., 1906]; Thomas Carlyle/Ralph W. Emerson, *Epistolario de Carlyle y Emerson*. Translated by Luis de Terán. Madrid: La España Moderna, 1914; John Maynard Keynes, *Las consecuencias económicas de la paz*. Translated from the English by Juan Uña. Madrid: [Ángel Alcoy], 1920; Jane Austen, *Orgullo y prejuicio. Novela*. Translated by José Jordán de Urríes y Azara. Madrid: Calpe,

1924; Ben Jonson, *Volpone o El Zorro*. Prologue and adaptation by Luis Araquistáin. Madrid: España, 1929 ([Galo Sáez]); John Stuart Mill, *La libertad*. Translated by Pablo de Azcárate. Madrid: La Nave, 1931; George Borrow, *Los Zincali (Los gitanos de España)*. Translated by Manuel Azaña. Madrid: [s.n., 1932 (Segovia: Tip. El Adelantado de Segovia]); Bertrand Russell, *Libertad y organización: 1814-1914*. Translated by León Felipe. Madrid: Espasa-Calpe, 1936, and Percy Bysshe Shelley, *Adonais, elegía a la muerte de John Keats*. Translated by Manuel Altolaguirre. Madrid: Héroe, 1936.

[188] Artur Conan Doyle, *Aventuras de Sherlock Holmes. Un crimen extraño*. Translated by Julio and Ceferino Palencia. Madrid: [s.n.], 1909 ([Imp. 'Gaceta Administrativa']). We refer to this edition because the BNE 4/20154 copy was that of Vicente Blasco Ibáñez; Thomas de Quincey, *Los últimos días de Kant*. Translated by Edmundo González Blanco. Madrid: Mundo Latino, 1915; George Eliot, *Silas Marner: Novela*. Translated by Isabel Oyarzábal. Madrid: [s.n.], 1919 ([Imp. Clásica Española]); Emily Brontë, *Cumbres borrascosas*. Translated by Cipriano Montolín. [S.l.: s.n., 1921 (Madrid: Talleres Poligráficos]); Herbert G. Wells, *Breve historia del mundo*. Madrid: M. Aguilar, 1923? Translated by R. Atard; Gilbert Keith Chesterton, *El hombre eterno*. Translated by Fernando de la Milla. Madrid-Buenos Aires: Poblet, 1930; Robert L. Stevenson, *La isla del tesoro*. Translated by José Torroba. Illustrated by César Solans. Madrid: Espasa Calpe, 1934; Lewis Carroll, *Alicia en el país de las maravillas*. Translated by Juan Gili. Illustrated by Lola Anglada. Barcelona: Juventud, 1935, and Virginia Woolf, *Flush*. Translated by Roser Cardús. Barcelona: Edicions de la Rosa dels Vents, 1938.

[189] A.S. Eddington, *Espacio, tiempo y gravitación*. Madrid-Barcelona: Calpe, 1922. Translated by José María Plans y Freire.

[190] Ramiro de Maeztu, *Authority, Liberty and function in the light of the war*. London: George Allen & Unwin, [1916] (Unwin Brothers); José Martínez Ruiz, Azorín, *Don Juan*. Translated by Catherine Alison Phillips. London: Chapman & Dodd, 1923; Miguel Asín Palacios, *Islam and the Divine Comedy*. Translated by Harold Sunderland. London: [Hazell Watson & Viney], 1926; Miguel de Unamuno, *The life of Don Quixot and Sancho according to Miguel de Cervantes*. London-New York: Knopf, 1927; José Ortega y Gasset, *The modern theme*. Translated by James Cleugh. London:

[Stanhope Press, 1931]; Gregorio Marañón, *The evolution of sex and intersexual conditions*. Translated by Warre B. Wells. London: George Allen & Unwin Ltd., [1932] (Woking: Unwin Brothers Ltd.); José Martínez Ruiz, Azorín, *An hour of Spain between 1560 and 1590*. Translated by Alice Raleigh with introduction by Salvador de Madariaga. London: Letchworth The Garden City Press, 1933; Ramón Pérez de Ayala, *Tiger Juan*. Translated by Walter Starkie. London: Jonathan Cape, 1933; Ramón J. Sénder, *Earmarked for hell. [Imán]*. Translated by James Cleugh. [London]: Wishart & Co., 1934; Salvador de Madariaga, *Don Quixote: an introductory essay in psychology*. Oxford: [University Press. John Johnson]: Clarendon Press, 1935. Translated by Salvador and Constance Helen Margaret de Madariaga, and Federico García Lorca, *Poems*. Translated by Stephen Spender and J.L. Gili. Selection by R.M. Nadal. London: The Dolphin, 1939.

[191] Gregorio Prieto/Ramón Pérez de Ayala, *An English garden... seven drawings and a poem*. London: Thomas Harris, 1936, and Gregorio Prieto/Henry Thomas, *The crafty farmer. A Spanish folk-tale entitled How a crafty farmer with the advice of his wife deceived some merchants*. Translated with an introduction by Henry Thomas, Illustrated by Gregorio Prieto. London: The Dolphin Bookshop Edit., 1938.

[192] For example, *El apocalipsis del apóstol san Juan. Traducido al vascuence por el P. Fr. José Antonio de Uriarte*. Londres: s.i., 1857. Impreso por W. Billing en la casa del príncipe Louis-Lucien Bonaparte en una tirada de 51 ejemplares, and *El evangelio según san Mateo traducido al dialecto gallego de la versión castellana de Félix Torres Amat... precedido de algunas observaciones comparativas sobre la pronunciación gallega, asturiana, castellana y portuguesa por el Príncipe Luis Luciano Bonaparte*. Translated by José Sánchez de Santa María. London: s.n. (Strangeways and Walden), 1861.

[193] *El Santo Evangelio de Nuestro Señor Jesu-Cristo según S. Juan: [muestra de tipo para los Ciegos, sistema del Señor Moon]*. London: Sociedad Bíblica Bretannica y Estrangera, 1869.

[194] Thomas Clarkson, *Clamores de los africanos contra los europeos sus opresores o examen del detestable comercio llamado de negros*. Londres: Harvey and Darnton, 1823; or *Consideraciones dirigidas a los habitantes de Europa sobre la iniquidad del comercio de los negros, por los miembros de la Sociedad de Amigos (llamados cuáqueros) en la Gran Bretaña e Irlanda*. Londres: Impreso por Harvey y Daron, 1825.

[195] Pío Baroja, *La ciudad de la niebla*. London-Paris: Thomas Nelson and Sons, [1912].

[196] *Por qué estamos en guerra. La justificación de la Gran Bretaña por individuos de la Facultad de Historia Moderna de Oxford*. Oxford: [Horace Hart], 1914; Gilbert Keith Chesterton, *Cartas a un viejo garibaldino*. Londres: Harrison & sons, 1915; *El imperio británico en la guerra. Souvenir ilustrado de la guerra por el aire y por mar y tierra*. Londres: [s.n., s.a.] (Imp. Associated Newspapers, Ltd.); Ramiro de Maeztu, *Inglaterra en armas: Una visita al frente*. Londres: Darling & Sar Limited, 1916, and F. Sancha (ilustrador), *Libro de horas amargas compuesto de refranes españoles*. Birmingham: Percival Jones, 1917.

[197] *Guerra y trabajo de España*. By Keystone Press Agency. London: The Press Department of the Spanish Embassy, 1938. Further examples: Fernando de los Ríos, *What's happening in Spain?* London: Press Department of the Spanish Embassy in London, 1937, and Frederic Kenyon and James G. Mann, *Art treasures of Spain: results of a visit*. London: Press Department of the Spanish Embassy, 1937.

[198] *Oratio habita a D. Ioanne Colet decano Sancti Pauli ad clerum in conuocatione. Anno. M.D.xj.* [London: Richard Pynson, 1512?]. He paid 'medio penin por junio de 1522'

[199] *Vulgaria uiri doctissimi Guil. Hormani Csariburgensis*. Apud inclytam Londini urbem: [Printed by Richard Pynson], M.D.XIX. [1519] Cum priuilegio serenissimi regis Henrici eius nominis octaui. Don Hernando noted that 'Este libro costó en Londres 16 penins por junio de 1522 y el ducado de oro vale 54 penins'.

[200] For an overview of his collection, see José Luis Gonzalo Sánchez Molero, 'Philippus, rex Hispaniae & Angliae: the English library of Philip II', *Reales Sitios* (Madrid), 160 (2004), pp. 14-33.

[201] *Inventario de la biblioteca del Conde de Gondomar en la Casa del Sol de Valladolid*. BNE MS. 13594. See the inventory, with identification and location of copies, in 'Libros ingleses', *Ex bibliotheca gondomarensi*, http://www.patrimonionacional.es/RealBiblioteca /gondo.htm. Professor Ian Michael on the English section of the Casa del Sol and the librarian H. Taylor is essential reading. See, among other contributions, the article cited in note 93.

[202] Philip Sidney, *The Countesse of Pembrokes Arcadia*. London: imprinted by H.L. for Mathew Lownes, 1613. RB VI/66.

[203] Francis Bacon, *Essayes*, Manuscript copy of the London edition: 1597. RB II/2426, ff. 124r-128r.

[204] *The Councell book* [1582-1583]. BNE MS. 3821

[205] See F. Bouza, *op. cit.* (note 7), pp. 95 and 280-282.

[206] Such as James Usher, *Annales veteris testamenti a prima mundi origine deducti*. Londini: ex officina J. Flesher, 1650. 2 vols. BNE 2/33913-14, and George Bate, *Elenchi motuum nuperorum in Angliae*. Londini: typis J. Flesher, prostant venalis apud R. Royston, 1663. BNE 2/66552.

[207] William Alabaster, *Roxana tragoedia a plagiarij unguibus vindicata, aucta, & agnita ab authore Gulielmo Alabastro*. Londini: Excudebat Gulielmus Iones, 1632. BNE T 8522 (1), and Peter Hausted, *Senile odium. Comoedia Cantabrigiæ publicé Academicis recitata in Collegio Reginali ab ejusdem Collegii juventute...* Cantabrigiæ: Ex Academiæ celeberrimæ typographeo, 1633. BNE T 8522 (2).

[208] Sigismondo Boldoni, *De augustissima urbe venetiarum*. S.l. [Padua]: n.i, n.a. in a factitious volume of Latin poems. BNE R 4594.

[209] *Índice de los libros y manuscritos que posee don Gaspar de Jovellanos*. Sevilla, 1778. A fine collection of texts by English authors (Bacon, Milton, Pope, Dryden, Thomson, etc.). BNE MS. 21879(2). Published by Francisco Aguilar Piñal, *La biblioteca de Jovellanos (1778)*. Madrid: CSIC, 1984.

[210] Alexander Pope, *Essai sur l'homme... Nouvelle edition avec l'original anglois*. Lausanne et a Geneve: chez Marc-Michel Bousquet et Compagnie, 1745. BNE 3/17815; Bonaventura van Overbeek, *Degli avanzi dell'antica Roma*. Londra: presso Tommaso Edlin, 1739. 2 vols. Bound with the royal coat of arms of Isabella Farnese. BNE ER 2026-27. On the queen's reading matter, with a relevant comparison between Bourbon Spain and the Hanoverian United Kingdom, see María Luisa López-Vidriero, *The polished cornerstone of the temple. Queenly libraries of the Enlightenment*. London: The British Library, 2006.

[211] William Skakespeare, *Shakespear's works*. 6 vols. Oxford: Clarendon Press, 1771. Bound in red morocco leather with the Oxford University bookstamp. BNE T 4/9. The entry is found in *Index Universalis [de la Real Biblioteca Pública]. Letra S*. BNE MS. 18837

[212] Thomas Hobbes, *Leviathan or the matter, forme and power of a Common-Wealth ecclesiasticall and civill*. London: printed for Andrew Crooke at the Green Dragon in St. Pauls Churchyard, 1651. BNE 2/1122. Provenance Inner Temple Library. Stamp 'Inner Temple Library sold by order 1856'.

[213] J.F. Manzano, *Poems by a slave in the island of Cuba recently librerated... with the history of the early life of he negro poet written by himself*. London: Thomas Ward and co, 1840. BNE U 4514.

[214] BNE MS. 17477.

[215] Francesco Colonna, *Hypnerotomachia Poliphili. Ubi humana omnia non nisi somnium esse docet, atque obiter plurima scitu sane quam digna commemorat*. Venetiis: Aldus Manutius (December, 1499). Provenance Henry Howard, Duke of Norfolk. Royal Society, London ['Soc. Reg. Lond. ex dono Henr. Howard Norfolciensis']. Fundación Lázaro Galdiano, Madrid, INV. 11571. I thank J.A. Yeves for his enormous kindness in locating this work, which he has documented in a most scholarly manner.

CATÁLOGO
CATALOGUE

Mitos y temas / Myths and themes

1. FRANCISCO LÓPEZ DE GÓMARA (1511-1564) [Historia General de las Indias]
The pleasant historie of the conquest of the West India, now called New Spaine atchieued by the most woorthie prince Hernando Cortes translated out of the Spanish tongue, by T.N. anno. 1578. London: Printed by Thomas Creede, 1596. 4º.
Traducción de Thomas Nichols.
BNE R 39259.

2. FÉLIX LOPE DE VEGA CARPIO (1562-1635)
La dragontea. Valencia: por Pedro Patricio Mey, 1598. 8º.
BNE R 1124.

3. MIGUEL DE CERVANTES SAAVEDRA (1548-1616) [Don Quijote de la Mancha]
The history of the valorous and wittie knight errant Don Quixote of the Mancha translated out of Spanish. London: printed by William Stansby: for Ed. Blount and W. Barret, 1612. 4º.
Traducción de Thomas Shelton.
BNE Cerv. Sedó 8673 (procedencia Sedó).

4. *LAS FIESTAS Y SINGULARES FAVORES que a don Diego Hurtado de Mendoza, señor de Lacorzana, embaxador extraordinario de su Magestad del Rey Católico nuestro señor, al sereníssimo Rey de la Gran Bretaña se le hizieron en la jornada que de España hizo acompañando al sereníssimo Príncipe de Gales a Inglaterra.* En Madrid: por Luis Sánchez, 1624. 280 x 208 mm.
BNE ER 3969.

5. MATEO ALEMÁN (1557-1615) [Guzmán de Alfarache]
The rogue, vvritten in Spanish by Matheo Aleman, servant to His Catholike Majestie and borne in Sevill. Oxford: printed by William Turner: for Robert Allot, and are to be sold in Pauls Church-Yard, 1630. Fol.
Traducción de James Mabbe [Don Diego Puede Ser].
BNE R 10604 (procedencia Pascual de Gayangos).

6. FERNANDO DE ROJAS (ca.1470-1541) [La Celestina]
The Spanish bavvd, represented in Celestina: or, The tragicke-comedy of Calisto and Melibea. Wherein is contained, besides the pleasantnesse and sweetnesse of the stile, many philosophicall sentences, and profitable instructions necessary for the younger sort: shewing the deceits and subtilties housed in the bosomes of false seruants, and cunny-catching bawds [S.l]: [s.n.], 1631 (London: J.B.). Fol. (28 cm).
Traducción de James Mabbe [Don Diego Puede Ser].
BNE Cerv. Sedó 8775 (procedencia Sedó).

7. GEORGE CARLETON
Memorial elevado al Conde de las Torres [manuscrito]. San Clemente, 1710. 21 x 15 cm.
AHN CONSEJOS 12507.

8. WILLIAM SKAKESPEARE (1564-1616)
Hamlet: tragedia de Guillermo Shakespeare: traducida e ilustrada con la vida del autor y notas críticas por Inarco Selenio. Madrid: en la Oficina de Villalpando, 1798. 8º marquilla (20 cm).
Traducción de Leandro Fernández de Moratín.
BNE T 17906 (procedencia Hartzenbusch).

9. JAMES MACPHERSON (1736-1796) [Ossian's Fingal and Temora]
Fingal y Temora, poemas épicos de Ossián antiguo poeta céltico traducido en verso castellano... Madrid: en la oficina de Benito García y Compañía, 1800. 4º.
Traducción de Pedro Montengón.
BNE 5/1988.

10. THOMAS ROWLANDSON (1756-1827)
Lazarillo and his master. Dibujo sobre cartulina. Ca. 1800. 329 x 267 mm.
BNE DIB/18/1/6372.

11. JULES GOURY, OWEN JONES
Plans, elevations, sections and details of the Alhambra from drawings taken on the spot in 1834... and 1837. London: Vizete Brothers, 1842. 2 v. Fol. cuadr. marquilla (68 cm).
BNE BA 1636 (primer volumen).

12. GEORGE BORROW (1803-1861)
The Bible in Spain. London: John Murray, 1843. 3 v. 21 cm.
BNE 1/13000 (primer volumen; ejemplar regalado por el autor a Pascual de Gayangos, 18 de febrero de 1843; procedencia Pascual de Gayangos).

13. GEORGE GORDON BYRON, LORD BYRON (1788-1824)
The Illustrated Byron, with upwards of two hundred engravings from original drawings by Kenny Meadows, Birket Foster, Hablot K. Browne, Gustave Janet and Edward Morin. London: H. Vizetelly [1854-1855]. 8º.
BNE R 37846, p. 137.

14. Luis de Granada (1504-1588)
[Memorial de la vida cristiana]
The sinners guyde: a vvorke contayning the whole regiment of a Christian life, deuided into two bookes: vvherein sinners are reclaimed from the by-path of vice and destruction, and brought vnto the high-way of euerlasting happinesse. Compiled in the Spanish tongue, by the learned and reuerend diuine, F. Lewes of Granada. Since translated into Latine, Italian, and French. And nowe perused, and digested into English, by Francis Meres, Maister of Artes, and student in diuinitie. At London: Printed by Iames Roberts, for Paule Linley, & Iohn Flasket, and are to be sold in Paules Church-Yard, at the Signe of the Beare, Anno. Dom. 1598. 4º.
Traducción de Francis Meres.
BNE R 39809 (procedencia Cardiff Castle).

15. John Barclay (1582-1621)
Argenis. Segunda parte. Madrid: por Luis Sánchez, 1626. 4º.
Traducción de José Pellicer.
BNE R 15183.

16. Tomás Moro (1478-1535)
Utopía. Córdoba: por Salvador de Cea, 1637. 8º.
Traducción de Jerónimo Antonio de Medinilla.
Con un preliminar de Francisco de Quevedo (fols. xr-xir.)
BNE R 11564 (procedencia Pascual de Gayangos).

17. Teresa de Jesús, Santa (1515-1582)
[Libro de la vida]
The flaming hart, or, The life of the glorious S. Teresa. Foundresse of the reformation, of the order of the all-immaculate Virgin-Mother, our B. Lady, of Mount Carmel: this history of her life, was written by the Saint herself, in Spanish, and is newly, now, translated into English... Antwerpe: Printed by Johannes Meursius, M.DC.XLII [1642]. 8º (16 cm).
Traducción de Sir Tobie Matthew.
BNE R 37231 (procedencia «Convent Library Carmel House Darlington»).

18. Joannes Owen The Epigrammatist (1560-1622) [Epigrams]
Agudezas. Madrid: por Francisco Sanz en la Imprenta del Reino, 1674. 4º.
Traducidas por Francisco de la Torre y Sevil.
BNE R 17899 (procedencia Michael Lambton Este [Guerra de la Independencia, Salamanca 1813, *ex dono* «librarian of the library»], Frederick William Cosens, Pascual de Gayangos).

19. Baltasar Gracián (1601-1658) [El criticón]
The critick. London: Printed by T.N., 1681. 8º.
Traducción de Paul Rycaut.
BNE 3/76845 (procedencia Pascual de Gayangos).

20. Francisco de Quevedo (1580-1645)
[La fortuna con seso y la hora de todos]
Fortune in her wits or the hour of all men. London: R. Sare-F. Saunders and Tho. Bennet, 1697. 8º.
Traducción de John Stevens.
BNE R 11910 (procedencia Pascual de Gayangos).

21. John Locke (1632-1704) [Some Thoughts Concerning Education]
Pensamientos sobre la educación [manuscrito]. S. XVIII. 31 x 22 cm.
BNE MS. 11194 (procedencia Duques de Osuna).

22. Benito Jerónimo Feijoo (1676-1764) [Tres ensayos]
Three essays or discourses on the following subjects: a defense or vindication of the women; church music; a comparison between antient and modern music. London: Printed for T. Becker, 1778. 8º marquilla.
BNE 2/1225 (procedencia Philosophical Society of London).

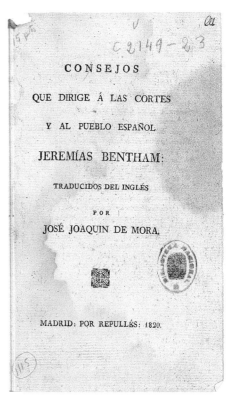

Cat. 24

23. Ángel Anaya
An essay on Spanish literature. London: George Smallfield, 1818. 12º.
Con *Specimens of language and style in prose and verse*, entre ellos «Poema del Cid».
BNE 1/43468 (procedencia Pascual de Gayangos).

24. Jeremy Bentham (1748-1832)
Consejos que dirige a las cortes y al pueblo español. Madrid: Repullés, 1820. 8º.
BNE V/C 2149-23.

25. Garcilaso de la Vega (1501-1536) [Obras]
Works. Translated into English verse; with a critical and historical essay on spanish poetry, and a life of the author, by J.H. Wiffen. London: Hurts, Robinson and co., 1823. 8º.
BNE U 1925 (procedencia Luis de Usoz; ejemplar regalado por Benjamin B. Wiffen en 1840).

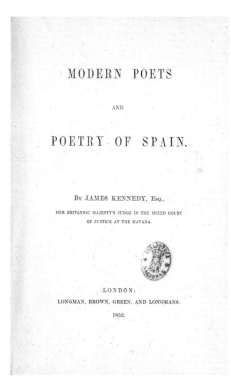

Cat. 26

26. JAMES KENNEDY
Modern poets and poetry of Spain. London: Longman, Brown Green and Longmans, 1852. 24 cm.
Contiene obras de Martínez de la Rosa, Duque de Rivas, Bretón de los Herreros, Heredia, Espronceda («The song of the pirate», «To Spain. An elegy» [London, 1829]), Zorrilla.
BNE 1/2420 (ejemplar dedicado por el autor; encuadernación especial para la ocasión con escudo real de España).

27. CHARLES DICKENS (1812-1870) [A History of Two Tales]
París y Londres en 1793. Habana: Imprenta del Diario de la Marina, 1864. 16º.
BNE 3/1365.

28. CHARLES DARWIN (1809-1882) [The Origin of Species]
Origen de las especies por selección natural o resumen de las leyes de transformación de los seres organizados. Madrid: s.n., 1872. 28 cm.
BNE 1/57536 (4).

29. HERBERT SPENCER (1820-1903) [The Principles of Ethics, Parts V-VI]
La beneficencia. Madrid: La España Moderna, s.a.(1893?). 23 cm.
Traducción de Miguel de Unamuno.
BNE 1/82695.

30. BENITO PÉREZ GALDÓS (1843-1920) [Doña Perfecta]
Lady Perfecta. [Edinburgh]; London: [Colston and Co.], 1894. 8º marquilla (20 cm).
Traducción de Mary Wharton.
BNE 1/38207 (procedencia Pascual de Gayangos).

31. JOHN MAYNARD KEYNES (1883-1943) [The Economic Consequences of Peace]
Las consecuencias económicas de la paz. Madrid: [Ángel Alcoy], 1920. 8º marquilla (20 cm). Traducción directa del inglés por Juan Uña.
BNE 1/79605.

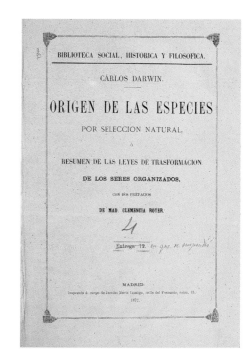

Cat. 28

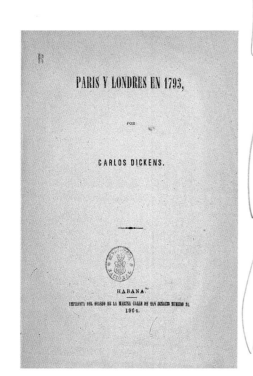

Cat. 27

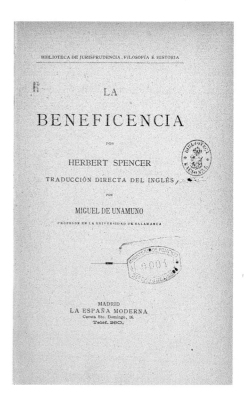

Cat. 29

Cat. 30

Cat. 31

32. JOSÉ MARTÍNEZ RUIZ, AZORÍN (1873-1967)
Don Juan. London: Chapman & Dodd, 1923. 20 cm.
Traducción de Catherine Alison Phillips.
BNE 4/116.

33. MIGUEL DE UNAMUNO (1864-1936)
[Vida de Don Quijote y Sancho]
The life of Don Quixot and Sancho according to Miguel de Cervantes. London; New York: Knopf, 1927. 8° marquilla (22 cm).
Traducción de Homer P. Earle.
BNE Cerv. 1495.

34. JOSÉ ORTEGA Y GASSET (1883-1955)
[El tema de nuestro tiempo]
The modern theme. London: [Stanhope Press, 1931]. 20 cm.
Traducción de James Cleugh.
BNE 2/85522.

35. GREGORIO MARAÑÓN (1887-1960) [La evolución de la sexualidad y de los estados intersexuales]
The evolution of sex and intersexual conditions. London: George Allen & Unwin Ltd., [1932] (Woking: Unwin Brothers Ltd.). 22 cm.
Traducción de Warre B. Wells.
BNE 1/104574.

36. BERTRAND RUSSELL (1872-1970) [Freedom and Organization 1814-1914)
Libertad y organización: 1814-1914. Madrid: Espasa-Calpe, 1936. 23 cm.
Traducción de León Felipe.
BNE 4/90317 (procedencia Estelrich).

37. PERCY BYSSHE SHELLEY (1792-1822) [Adonais. An Elegy on the Death of John Keats]
Adonais, elegía a la muerte de John Keats. Madrid: Héroe, 1936. 19 cm.
Traducción de Manuel Altolaguirre.
BNE 7/103208.

38. FEDERICO GARCÍA LORCA (1898-1936) [Poemas]
Poems. London: The Dolphin, 1939. 22 cm.
Traducción de Stephen Spender y J.L. Gili. Selección de R.M. Nadal. Bilingüe.
BNE 1/247555.

Cat. 32

Cat. 33

Cat. 34 Cat. 35 Cat. 36

Editores e impresores / Publishers and printers

39. CIPRIANO DE VALERA (1532-1602?)
Dos tratados. El primero es del Papa y de su autoridad colegido de su vida y dotrina, y de lo que los dotores y concilios antiguos y la misma sagrada Escritura enseñan. El segundo es de la Missa recopilado de los dotores y concilios y de la sagrada Escritura. [London:] Ricardo del Campo [i.e. Richard Field], 1599. 8º.
BNE R 1604 (procedencia Biblioteca de los Caros).

40. JAMES HOWELL (1594-1666)
«Proverbios en romance o la lengua castellana; a los quales se han añadido algunos Portuguezes, Catalanes y Gallegos, & c. De los quales muchos andan glossados», en *Lexicon tetraglotton. An English-French-Italian-Spanish dictionary, whereunto is adjoined a large nomenclature of the proper terms (in all the fowr) belonging to several arts, and sciences, to recreations, to professions both liberal and mechanick, & c. Divided to fiftie two sections; vvith another volume of the choicest proverbs in all the sayed toungs, (consisting of divers compleat tomes) and the English translated into the other three, to take off the reproach which useth to be cast upon her, that she is but barren in this point, and those proverbs she hath, are but flat and empty: moreover, ther are sundry familiar letters and verses running all in proverbs, with a particular tome of the British, or old Cambrian sayed-sawes and adages, which the author thought fit to annex hereunto, and make intelligible, for their great antiquity and weight: lastly, there are five centuries of new sayings, which, in tract of time, may serve for proverbs to posterity. By the labours, and lucubrations of James Howell.* London: printed by J.G. for Cornelius Bee at the King Armes in Little Brittaine, 1660. Fol.
Incluye un vocabulario en inglés y español de voces de biblioteca y librería.
BNE 2/63565.

41. ALBERT O'FARAIL
Memorial sobre la impresión de libros devotos en inglés [manuscrito]. Madrid, 1679.
Con las pruebas de impresión de THE LIFE OF/ THE MOST SACRED / VIRGIN MARIE, OVR / BLESSED LADIE, QVEENE OF HEAVEN, AND LADIE OF THE VVORLD. / TRANSLATED OVT OF / SPANISH, INTO ENGLISH, VVHERE VNTO / is added, the sum in briefe, of the Christian Doctrine, the / Misterrie of the Masse, the lives and prophesies of the / Sibillas, vvith a short treatise of Eternitie, and a / pious exhortation for everie day / in the month. DEDICATED / TO THE MOST HIGH AND MIGHTIE PRINCE, / DON IVAN DE AVSTRIA / [Viñeta con la Inmaculada Concepción] En 6 de Abril, / Año 1679. / TRADVCIDO DE CASTELLANO EN IDIOMA INGLESA, / POR Don Alberto o Farail, de nación Irlandés. / CON LICENCIA: En Madrid. Por Antonio Francisco de Zafra. 31 x 21 cm.
AHN CONSEJOS 7189.

42. MIGUEL DE CERVANTES SAAVEDRA (1548-1616) [Don Quijote de la Mancha]
Vida y hechos del ingenioso hidalgo don Quijote de la Mancha. Tomo primero, parte primera. Londres: por J. y R. Tonson, 1738. 4º (28 cm).
Contiene la vida de Cervantes por Gregorio Mayans.
BNE Cerv. 1.

43. ANDREW RAMSAY (1686-1743)
A new Cyropaedia or the travel of Cyrus young with a discourse on the mythology of the ancient. Madrid: at the Royal Printing House, 1799. 8º.
BNE 5/7709.

44. JOSÉ MARÍA BLANCO WHITE (1775-1841)
El español [por José María Blanco White]. Londres: Imprenta de Carlos Wood, 1810. 21 cm.
BNE Z 36166 (volumen segundo; procedencia Pascual de Gayangos).

45. ANTONIO GIL DE TEJADA
Guía de Londres. Londres: [Imprenta anglo-hispana de Carlos Wood]. Se hallará en venta en la Casa de Huéspedes del autor, s.a. (ca. 1850). 19 cm. Ilustrado.
BNE 1/073790.

46. *EL APOCALIPSIS DEL APÓSTOL SAN JUAN,* traducido al vascuence por el P. Fr. José Antonio de Uriarte. Londres: s.i., 1857. 15 cm.
Impreso por W. Billing en la casa del príncipe Louis-Lucien Bonaparte en una tirada de 51 ejemplares.
BNE 2/45145 (procedencia Príncipe Bonaparte).

47. *EL EVANGELIO SEGÚN SAN MATEO* traducido al dialecto gallego de la versión castellana de Félix Torres Amat... precedido de algunas observaciones comparativas sobre la pronunciación gallega, asturiana, castellana y portuguesa por el Príncipe Luis Luciano Bonaparte. Londres: s.n. [Strangeways and Walden], 1861. 14 cm.
Traducción de José Sánchez de Santa María.
BNE 2/45141 (procedencia Príncipe Bonaparte).

48. PÍO BAROJA (1872-1956)
La ciudad de la niebla. Londres-París: Thomas Nelson and Sons, [1912]. 17 cm.
BNE 1/244206.

49. FRANCISCO SANCHA (ilustrador)
Libro de horas amargas compuesto de refranes españoles. Birmingham: Percival Jones, 1917. 37 cm.
BNE 3/105183 (procedencia Comín Colomer).

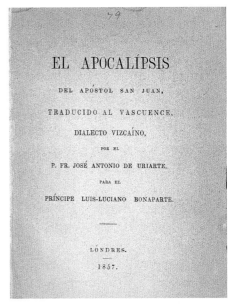

EL APOCALÍPSIS

DEL APÓSTOL SAN JUAN,

TRADUCIDO AL VASCUENCE,

DIALECTO VIZCAÍNO,

POR EL

P. FR. JOSÉ ANTONIO DE URIARTE,

PARA EL

PRÍNCIPE LUIS-LUCIANO BONAPARTE.

LÓNDRES.
1857.

Cat. 46

50. *GUERRA Y TRABAJO DE ESPAÑA.* By Keystone Press Agency... [et al.]. London: The Press Department of the Spanish Embassy in London, 1938. 31 cm.
BNE 3/107703.

Diccionarios y gramáticas: la enseñanza de la lengua / Dictionaries and grammar books: language teaching

51. RICHARD PERCYVALL
Bibliotheca hispanica. London: by Iohn Iackson, 1591. 4º.
BNE R 11876 (procedencia Pascual de Gayangos).

52. SALVIANO DE MARSELLA (ca. 430-480)
Como un hombre rico se puede salvar. Imprimido en Flandes: en el Colegio de los Yngleses de Sant Omer, por Ricardo Britanno..., 1619 (1620). 8º.
Traducción de Joseph Creswell.
BNE 3/10704 (procedencia Biblioteca de la Torre Alta de Felipe IV).

53. JOHN MINSHEU (1560-1627)
Pleasant and delightfull dialogues in Spanish and English. London: by John Haviland for George Latham, 1623. Fol.
BNE 3/48947.

54. JAMES HOWELL (1594-1666)
A new English grammar prescribing as certain rules as the language will bear, for forners to learn english. Ther is also another Grammar of the Spanish or Castilian Toung... whereunto is annexed a discours or dialog containing the perambulation of Spain and Portugall = Gramática de la lengua inglesa... Otra gramática de la lengua española o castellana... London: printed for T. Williams, H. Brome, and H. Marth, 1662. Fol.
BNE 3/76552 (procedencia Pascual de Gayangos).

55. JOHN STEVENS
A new Spanish and English dictionary coleected from best Spanish authors, both ancient and modern. London: printed for George Sawbridge, 1706. 8°.
Con numerosos añadidos manuscritos.
BNE R 6000.

56. *CERTAMEN PÚBLICO de las lenguas griega e inglesa, de la esfera y uso del globo, y de geografía y historia antigua que en este real seminario de nobles tendrán algunos caballeros seminaristas el día [4] de [enero] de 178[1] a las [3 1/2] de la [tarde] baxo la dirección de su maestro D. Antonio Carbonel y Borja.* Madrid: Joachín Ibarra, 1780. Fol.
En *Exercicios literarios...* Madrid: Joachín Ibarra, 1780.
Los exámenes consistían en la traducción de Goldsmith, Raleigh y Baretti.
BNE R 23742 (16).

57. THOMAS CONNELLY, THOMAS HIGGINS
A new dictionary of the Spanish and English languages in four volumes. Madrid: printed in the King´s Press by Pedro Julián Pereyra, printer to his Cath. Maj., 1797-1798. 8° (14 cm).
BNE 3/26612-15 (procedencia Pascual de Gayangos).

58. WILLIAM CASEY
A new English version of the lives of Cornelius Nepos from the original latin embellished with cuts and numerical references to English syntax. Barcelona: for John Francis Piferrer, one of his Majesty´s printers, 1828. 8°.
BNE 1/40034.

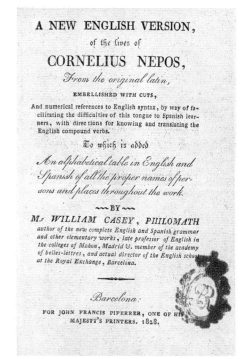

Cat. 58

Lectores y bibliotecas / Readers and libraries

59. FRANCESCO COLONNA (1433-1527)
Hypnerotomachia Poliphili: Ubi humana omnia non nisi somnium esse docet, atque obiter plurima scitu sane quam digna commemorat. Venetiis: Aldus Manutius, diciembre 1499. 330 x 228 x 40 mm.
FUNDACIÓN LÁZARO GALDIANO, inv. 11571 (procedencia Henry Howard, duque de Norfolk; Royal Society, Londres [«Soc. Reg. Lond. ex dono Henr. Howard Norfolciensis»]; José Lázaro Galdiano).

60. JOHANNES SLOTANUS (ca. 1500-1560)
De retinenda fide orthodoxa et catholica adversus haereses et sectas. Coloniae: excudebat Ioannes Nouesianus, 1555. 4°.
PATRIMONIO NACIONAL, BIBLIOTECA DEL ESCORIAL 8-V-24 (encuadernación real inglesa; procedencia Felipe II).

61. CHRISTOPHER SAXTON (ca. 1540-1610)
[*Descriptio Angliae*] Christophorus Saxton descripsit; Augustinus Ryther Anglus sculpsit. [London: s.n.,] 1579. 40 x 63 cm.
PATRIMONIO NACIONAL, REAL BIBLIOTECA, MADRID IX/7223 (posible procedencia Gondomar).

62. *THE COUNCELL BOOK* [1582-1583] [manuscrito]. 340 x 215 mm.
BNE MS. 3821 (procedencia Gondomar).

Cat. 62

63. FRANCIS BACON (1561-1626)
Essayes, fols. 124r-128r [copia manuscrita de la edición de Londres: 1597]. 295 x 202 mm.
PATRIMONIO NACIONAL, REAL BIBLIOTECA, MADRID MS. II/2426 (procedencia Gondomar).

64. *A DIRECTION FOR A TRAUELER* [manuscrito]. Ca. 1600. 215 x 160 mm.
BNE MS. 17477 (procedencia Pascual de Gayangos; posible procedencia Gondomar).

65. *INVENTARIO DE LA BIBLIOTECA del Conde de Gondomar en la Casa del Sol de Valladolid* [manuscrito]. Ca. 1620. 335 x 225 mm.
BNE MS. 13594.

66. WILLIAM ALABASTER (1567-1649)
Roxana tragoedia a plagiarij unguibus vindicata, aucta, & agnita ab authore Gulielmo Alabastro.
Londini: Excudebat Gulielmus Iones, 1632. 8°. Grabado alegórico.
BNE T 8522 (1) (procedencia Medina de las Torres; William Godolphin).

67. *ÍNDICE DE LOS LIBROS que tiene Su Majestad* [Felipe IV] *en la Torre Alta deste Alcázar de Madrid* [manuscrito]. 1637. 360 x 260 mm.
BNE MS. 18791.

68. THOMAS HOBBES (1588-1679)
Leviathan or the matter, forme and power of a Common-Wealth ecclesiasticall and civill.
London: printed for Andrew Crooke at the Green Dragon in St. Pauls Churchyard, 1651. Fol.
BNE 2/1122 (procedencia Inner Temple Library; sello «Inner Temple Library sold by order 1856»).

69. GEORGE BATE (1608-1669)
Elenchi motuum nuperorum in Angliae. Londini: typis J. Flesher, prostant venalis apud R. Royston, 1663. 8°.
BNE 2/66552 (procedencia William Godolphin).

70. BONAVENTURA VAN OVERBEEK (1660-1706)
Degli avanzi dell'antica Roma. Londra: presso Tommaso Edlin, 1739. 2 v. 453 x 448 mm.
BNE ER 2026-27 (encuadernación con las armas reales de Isabel de Farnesio).

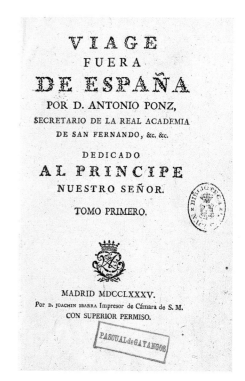

Cat. 75

Cat. 73

71. FERNANDO DE MIERRE
Fernando de Mierre remite a Juan de Santander copia de una carta de John Baskerville y una muestra tipográfica [manuscrito]. Granada, 11 de marzo de 1766. 4°.
Espécimen «of the word Souverainement in 11 sizes».
BNE, ARCHIVO DE SECRETARÍA 77/05.

72. JOHN CHAMBERLAIN
Noticia de la Gran Bretaña con relación a su estado antiguo y moderno. Madrid: Ibarra, 1767. 4°.
Traducción de Nicolás Ribera.
BNE U 1086 (procedencia Luis de Usoz).

73. *ÍNDICE DE LOS LIBROS y manuscritos que posee don Gaspar de Jovellanos* [manuscrito]. Sevilla, 1778. 320 x 205 mm.
Menciona textos de Bacon, Milton, Pope, Dryden, Thomson, etc.
BNE MS. 21879(2).

74. *INDEX UNIVERSALIS* [de la Real Biblioteca Pública]. *Letra S* [manuscrito]. Ca. 1780. 36 x 26 cm.
BNE MS. 18837.

75. ANTONIO PONZ (1725-1792)
Viage fuera de España. Madrid: Joachín
Ibarra, 1785. 2 v. 8º.
BNE 2/70608-10 (procedencia Pascual de
Gayangos).

76. LEANDRO FERNÁNDEZ DE MORATÍN
(1760-1828)
Apuntaciones sueltas de Inglaterra [manuscrito
autógrafo]. 195 x 125 mm.
BNE MS. 5891.

77. JOSÉ M. DE ARANALDE
*Descripción de Londres y sus cercanías: Obra
histórica y artística*. 1801. 375 x 235 x 40
mm.
FUNDACIÓN LÁZARO GALDIANO, inv. 14780
(procedencia Antonio Cánovas del
Castillo; José Lázaro Galdiano).

Índice onomástico, de títulos anónimos y de procedencias

Index: names, anonymous titles, and provenances

ed.: editor / publisher
imp.: impresor / printer
trad.: traductor / translator
proc.: procecencia / provenance
il.: ilustrador / illustrator